手机短视频 拍摄与后期大全
轻松拍出电影级大片

龙飞　编著

清华大学出版社
北京

内容简介

13大拍摄修片专题，从热门的拍摄APP、后期APP，到高清视频的拍摄技巧、电影级画面构图取景技法，应有尽有，帮助大家从新手成为手机视频高手。

108个高手干货技巧，从手机视频的拍摄、剪辑、滤镜、转场、字幕、音乐、边框、水印、特效、后期等各个层面，完成小视频到大电影级的华美转变！

最后通过三大经典案例：微电影《初次相遇》、电商视频《手机摄影》、延时摄影《美丽黄昏》，从多方面展现手机拍摄电影级视频的魅力。

本书适合所有爱好手机视频摄影摄像的人、喜欢拍摄视频分享的人、旅游爱好者、摄影摄像师、相关视频后期制作人员、朋友圈的微商用户，以及想要通过拍摄视频宣传产品的各中小企业创业者。

本书封面贴有清华大学出版社防伪标签，无标签者不得销售。
版权所有，侵权必究。举报：010-62782989，beiqinquan@tup.tsinghua.edu.cn。

图书在版编目(CIP)数据

手机短视频拍摄与后期大全：轻松拍出电影级大片 / 龙飞 编著. —北京：清华大学出版社，2018（2022.8重印）
ISBN 978-7-302-51072-7

Ⅰ.①手… Ⅱ.①龙… Ⅲ.①移动电话机—摄影技术 Ⅳ.① J41 ② TN929.53

中国版本图书馆CIP数据核字(2018)第195651号

责任编辑：李 磊 焦昭君
装帧设计：王 晨
责任校对：成凤进
责任印制：杨 艳

出版发行：清华大学出版社
网 址：http://www.tup.com.cn，http://www.wqbook.com
地 址：北京清华大学学研大厦A座 邮 编：100084
社 总 机：010-83470000 邮 购：010-62786544
投稿与读者服务：010-62776969，c-service@tup.tsinghua.edu.cn
质 量 反 馈：010-62772015，zhiliang@tup.tsinghua.edu.cn

印 装 者：小森印刷（北京）有限公司
经 销：全国新华书店
开 本：140mm×210mm 印 张：9.25 字 数：373千字
版 次：2018年10月第1版 印 次：2022年8月第7次印刷
定 价：78.00元

产品编号：079224-01

前 言
PREFACE

写作驱动

　　这是一个快节奏的时代，人人讲究展现自我，起先人们喜欢用照片来展现自己，到后来人们不再满足于仅仅用静态的图片展示，于是开始出现了短视频。

　　短视频，少到 10 秒，多到数十秒甚至是十几分钟、几十分钟。人们越来越喜欢用动态的视频来展示自己的个性与风格。随着近些年手机硬件、相应平台和软件的发展，拍摄手机短视频的人越来越多，下到几岁孩童，上到耄耋老人，你都能在各大手机短视频平台或者社交平台上看见，这是一个全民手机短视频的时代。

　　此外，市场也正在逐渐扩大。随着手机摄影的流行，目前手机拍摄视频也正成为一种趋势，特别是移动端手机视频需求的爆发，让各类制作方对视频拍摄和后期处理的需求越来越强。

　　众多人从随意拍摄手机短视频，到后来开始学着用更好的方法与技巧来拍摄手机短视频，在从随意粗犷型拍摄到精细专业型拍摄的转变过程中，如果没有专业人士指导学习，可能就会遇到很多问题，走很多弯路，结果会事倍功半。

　　基于以上情况，特策划此书，将笔者多年的手机摄影和摄像经验融会贯通，给大家奉献一本干货操作手册。如何才能更系统、更详细、更简单、更直观、更好地学习拍摄电影级短视频的方法，尽在本书当中！

内容定位

　　本书主要从视频拍摄的三个阶段来进行逐一梳理学习。从视频拍摄软件的排行、视频拍摄的前期准备，到视频拍摄中期的注意事项以及拍摄技巧，再到视频后期各项功能的操作，一条龙全方位服务。全书从框架上分为以下三个篇幅。

　　上篇：拍摄篇——针对手机拍摄视频的前期器材准备、拍摄技巧、构图类型、参数设置、实拍案例进行全面讲解。具体包括设备的挑选、构图、场景、情境的选择等一系列纵向流程。

　　中篇：后期篇——剪辑、场景、边框、水印、滤镜、转场、字幕、音乐等内容，应有尽有。详细讲解了后期各项功能的操作和实战案例，步骤标注清楚明了，讲述的软件既有安卓手机短视频后期处理软件，又有苹果手机短视频后期处理软件。

　　下篇：案例篇——包括微电影、电商视频、延时摄影的拍摄与后期处理案例，

均为实战专题。专业的专题步骤讲解,采用同一个软件从头到尾一条龙制作案例,使读者更加清晰、流畅地了解一段视频制作与发布的全过程。前期准备 + 中期拍摄 + 后期处理,让你的手机视频拍摄全程无忧。

特色亮点

本书最大的特色亮点分为以下两点。

(1) 技巧为主,纯粹干货: 全书通过 108 个实用性超强的干货型技巧,以及 100 多条视觉营销专家提示,从拍摄 + 剪辑 + 场景 + 滤镜 + 转场 + 字幕 + 音乐制作等角度,帮助大家从新手快速成为视频拍摄和后期制作高手!

(2) 摄像高手,经验丰富: 作者为资深摄影师、摄像师、视频剪辑师,有着 20 多年的摄影、摄像及视频后期处理经验,擅长使用单反相机摄影、手机摄影(安卓和苹果),并精通摄影与摄像的拍摄和后期技术,有多本畅销书的写作经验。

本书的唯一性是每个技巧都采用从概念到作用再到拍法的形式,而且拍法采用实战案例讲解,步骤详细,种类丰富。

写作思路

本书主要以干货 N 招 + 实拍案例 + 步骤详解 + 专家提醒的方式来进行写作。

全书每个干货技巧以纵向深入的方式,分别从 108 个干货技巧的概念、作用、方法三个方面深入挖掘,从理论到实践,一条龙纵向服务,帮助读者从是什么、为什么、怎么做三个方面,全面详细地掌握知识点。

针对"怎么做"这一点,更是运用大量实际拍摄案例,视频拍摄过程清晰详细,多方面、多软件操作,每一个步骤都有深入详细的介绍,满足了不同软件爱好者的选择与喜好,读者完全可以从跟着案例一步步拍摄,到不用看案例也能轻松拍摄,将理论运用到实际操作中去。

此外,每个干货技巧需要注意或者额外补充的知识点,都以"专家提醒"的方式出现,保证不遗漏每一个知识点。

技巧总结

本书以手机短视频的拍摄与后期处理为主,从拍前设置、注意事项,到视频拍摄中期的拍摄方法与技巧,再到视频的后期编辑处理,甚至是视频的分享发布,书中都有十分详细的讲解与操作实录,能够给广大读者带来十分丰富与多元的内容。本书的主要特点如下。

(1) 手机短视频拍摄 APP 排序讲解,以下载数量和使用反馈优劣为依据,选择了 10 款口碑好、操作简单的手机短视频拍摄软件。

(2) 手机短视频后期处理软件排序讲解,挑选了下载量高、好评靠前的 10 款短视频后期处理软件,而且操作简单,软件兼容性好,能给不同层次的读者带

来多样化的选择。

(3) 手机短视频拍摄软件与手机短视频后期处理软件都兼顾了安卓系统与苹果系统的手机，所选软件兼容性好，能在两个不同系统中运行，让读者有更多的选择性与灵活性。

(4) 拍摄技巧详细讲解，从手机像素调节、光线运用到手机硬件保护、拍摄辅助器材，多元化、实战化详细讲解如何拍摄出高清电影级别的手机短视频画面。

(5) 为专业人士或者想要更加精进的读者提供了更为专业性与趣味性的拍摄操作，比如无人机拍摄、4K 视频拍摄、场景变换等。

(6) 12 种电影画面级的构图方法，帮助读者拍出完美的视频画面，包括经典的黄金比例构图、九宫格构图、三分线构图以及水平线构图等。

(7) 将构图方式单点极致化，即使只有一种构图，也能拍出千变万化的视频画面，比如九宫格构图又可以单点极致划分为左上方单点构图、右下方单点构图、上方双点构图、下方双点构图、左侧双点构图、右侧双点构图、正对角线两点构图、反对角线两点构图以及九宫格四点构图等。

(8) 视频拍摄的画幅尺寸调节，本书对视频拍摄的画幅尺寸的调节方法有着十分详细的讲解，包括竖画幅、横画幅、超宽画幅、正方形画幅以及圆形画幅等。

(9) 视频的拍摄模式多元，特效模式、美颜模式、大眼瘦脸模式、搞怪模式、音乐模式等应有尽有，让视频更加丰富起来。

(10) 拍摄时间讲解，15 秒、60 秒、5 分钟等多种不同视频时长的设置，通过丰富的手机视频拍摄实战操作，手把手教学，视频时长随意掌控。

(11) 快动作、慢动作、延时摄影等的设置、操作与实拍，使小视频也能拍出时尚感。

(12) 视频后期剪辑透彻解析，包括片头剪辑、片尾剪辑、视频分割、播放速度调节、播放顺序倒置、多视频合成等，让视频的后期剪辑丰富起来。

(13) 个性视频，亮出视频个性化。从视频的主题设置、边框添加、特效添加、涂鸦添加等方面，详细讲解如何制作具有个性化的视频，别人抄袭都抄不了。

(14) 视频后期滤镜添加，让视频的风格转换起来。黑白滤镜让视频更有艺术感，老照片滤镜让视频怀旧起来，FX 特效滤镜让视频炫酷起来，视频风格随意换。

(15) 视频后期转场编辑，让视频与视频之间的转换更加流畅自然，以多款不同软件的转场设置为例，多种软件的转场操作，满足不同人的软件使用爱好。

(16) 为视频添加字幕以及字幕水印。字幕让视频内容更加丰富，字幕水印能够让视频免于被盗。采用强大且多样的字幕添加软件进行操作，动态字幕、静态字幕，让视频字幕也能鲜活起来。

(17) 视频后期旁白录制、背景音乐添加，让视频画面除了能看，还能听，为视频赋予更为动听的声音与灵魂。

(18) 视频后期编辑完成之后的平台分享讲解，让视频被更多人看见，包括美

拍平台分享、微信朋友圈分享、新浪微博平台分享以及分享给指定人观看。

(19) 视频拍摄专题案例讲解，以一个软件的拍摄到后期，再到视频的分享，一条龙从头至尾详细操作，让视频的制作流程更加集中与明确。

(20) 专题案例讲解涵盖微电影《初次相遇》、电商广告宣传《手机摄影》以及风景旅游视频拍摄《美丽黄昏》，能够帮助不同需要与爱好的读者精准学习视频的拍摄技巧、拍摄操作、后期制作与视频分享。

作者售后

这本书是实战手机短视频的过程分享，大家如果有疑问，或者想学习更多的技巧，非常欢迎沟通和交流，作者的公众号是手机摄影构图大全（goutudaquan），微信号是 157075539，视频后期剪辑学习号是 flhshy1。

本书由龙飞编著，参与本书编写的人员还有石慧、刘嫔、刘胜璋、刘向东、刘松异、刘伟、卢博、周旭阳、袁淑敏、谭中阳、杨端阳、李四华、王力建、柏承能、刘桂花、柏松、谭贤、谭俊杰、徐茜、苏高、柏慧等人。由于作者水平所限，书中难免有疏漏和不足之处，恳请广大读者批评、指正。

为了方便读者学习，本书超值赠送海量资源大礼包，请扫描右侧的二维码，推送到自己的邮箱中，然后下载获取。

编　者

目 录
CONTENTS

◈ 拍 摄 篇 ◈

第1章　下载排行！哪10款视频拍摄APP居前？　　002

001	美拍 APP	1.7 亿次下载 …………………… 003
002	Faceu 激萌 APP	1.2 亿次下载 …………………… 005
003	抖音短视频 APP	9549 万次下载 ………………… 007
004	火山小视频 APP	2984 万次下载 ………………… 008
005	秒拍 APP	2981 万次下载 ………………… 010
006	逗拍 APP	2038 万次下载 ………………… 011
007	VUE APP	798 万次下载 …………………… 013
008	美摄 APP	211 万次下载 …………………… 015
009	美拍大师 APP	174 万次下载 …………………… 016
010	延时摄影 Lapse it APP	3.3 万次下载 …………………… 018

第2章　热门应用！哪10款视频后期APP强大？　　020

011	小影 APP	5611 万次下载 ………………… 021
012	乐秀 APP	509 万次下载 …………………… 022
013	FilmoraGo APP	61 万次下载 …………………… 024
014	巧影 APP	36 万次下载 …………………… 025
015	视频剪辑大师 APP	35 万次下载 …………………… 026
016	KineMix 视频剪辑器 APP	27 万次下载 …………………… 028
017	快秀 APP	26 万次下载 …………………… 029
018	VidTrim 视频剪辑 APP	23.6 万次下载 ………………… 030
019	威力导演 APP	6.2 万次下载 …………………… 031
020	视频大师 APP	6.2 万次下载 …………………… 033

第3章　拍摄技巧！13个高清视频的拍摄秘技　　035

021	像素影响清晰度	036
022	光线提升视频画质	038
023	对焦决定画面清晰度	041
024	稳固手机，保证画面稳定	043
025	准备三脚架，拍片利器	045
026	拍摄距离，把握主体远近	047
027	场景变化，画面切换要自然	048
028	视频音效，影响视频质感	049
029	清洁镜头，保持画面干净	051
030	前景装饰，提升视频效果	053
031	小心呼吸声，与手机保持距离	054
032	无人机摄影，这么玩才有感觉	056
033	4K视频拍摄，专业人士的选择	057

第4章　构图必会！12种电影级画面取景技法　　059

034	黄金分割，完美呈现画面比例	060
035	九宫格构图，赋予画面新的生命	062
036	水平线构图，拍出视频对称美	065
037	三分线构图，7种玩法拍大片	067
038	斜线构图，拍出独特视角	071
039	对称构图，绝对看得舒心	072
040	圆形构图，创造引人关注的作品	075
041	框式构图，让视频主体更加突出	077
042	透视构图，掌控视频画面的空间美	079
043	俯拍构图，展现画面的纵深感	081
044	仰拍构图，展现视频风光大片	083
045	特殊构图，拍出独特视频画面	086

第5章　拍前设置！12个尺寸与拍片模式技巧　　089

046	竖画幅尺寸，突出画面的狭长美	090
047	横画幅尺寸，展现视频完美比例	092

048	圆形画幅尺寸，拍出独特的视觉美感	094
049	超宽画幅尺寸，具有电影级视觉	098
050	大眼瘦脸模式，让你分分钟变美女	099
051	滤镜特效模式，改变视频原本色调	103
052	美颜拍摄模式，让视频美出新高度	106
053	音乐视频模式，边放音乐边录视频	108
054	使用搞怪装饰，美出自拍新境界	110
055	应用背景动画，可爱萌呆感倍增	112
056	潮酷场景模式，让你魔法变形	114
057	时尚自拍模式，展现视频高格调	115

第6章　实时拍摄！9个视频拍摄与延时摄影技巧　　118

058	10秒短视频，这样拍才对	119
059	60秒短视频，拍摄高清视频画面	120
060	5分钟长视频，高手都这么拍	123
061	设置拍摄时长，想拍多久就拍多久	125
062	快动作拍摄，实时拍摄延时视频	128
063	慢动作拍摄，体现视频细节美感	131
064	延时帧数间隔，应该这样设置	133
065	延时尺寸大小，尺寸越大越清晰	134
066	调整拍摄色调，弥补现场光线不足	135

◈ 后 期 篇 ◈

第7章　大片范儿！手机这样来剪辑视频　　140

067	旋转视频方向，纠正画面	141
068	调整视频比例，长宽设置	144
069	缩放视频镜头，制作浅景深效果	148
070	设置倒放效果，倒播视频画面	150
071	复制视频，制作双重镜头画面	153
072	剪辑片头部分，留下精彩片段	156
073	剪辑片尾部分，删减不需要的片段	159
074	分割视频画面，变成两个镜头	162

075	合成多个镜头，拍出微电影的感觉	165
076	调节播放速度，制作视频延时效果	168
077	视频抠像技术，原来高手都这么玩	171

第8章　个性视频！场景/边框/水印随心用　175

078	应用主题场景，展现独特创意	176
079	添加边框特效，装饰画面	179
080	使用片头片尾，提升视觉效果	181
081	应用动画贴纸，极具卡漫效果	186
082	添加涂鸦水印，谨防视频被盗用	189
083	添加 GIF 动画，增加视频观赏性	193
084	后期色调调整，让视频更具冲击力	195

第9章　特效盛宴！打造滤镜/字幕/音乐特效　199

085	自带滤镜，风格多样	200
086	黑白滤镜，打造冷系美人范儿	202
087	素描滤镜，展现视频线条美感	205
088	老照片滤镜，分分钟制作出年代感	206
089	FX 滤镜，闪电/流星特效这么加	209
090	批量添加滤镜，应用于所有片段	211
091	添加视频转场，完美过渡	213
092	批量添加转场，高效编辑多镜头视频	216
093	添加视频字幕，表达独特思想	217
094	更改字幕效果，与视频画面更加吻合	220
095	制作半透明字幕，形成文字水印	221
096	录制语音旁白，把想说的话录下来	223
097	添加背景音乐，喜欢的音乐随心用	225
098	应用多段音乐，一段视频多重背景音乐	228

第10章　点赞到爆！朋友圈的视频应该这么晒　232

099	输出格式，一定要选高清的	233
100	视频分享，APP 直接发布到朋友圈	234
101	小视频发布，朋友圈分享 10 秒小视频	235

102	长视频发布，原来超过 10 秒也能分享	238
103	视频与文字并茂，增强阅读的趣味性	239
104	发布所在位置，朋友圈最佳广告位	240
105	通过提醒谁看，@ 需要朋友圈关注的人	241
106	美拍分享，将小视频分享至美拍平台	242
107	微博分享，将小视频分享至微博	243
108	邮件发送，将视频打包发送给亲朋好友	244

◉ 案 例 篇 ◉

第11章　当回导演！微电影：《初次相遇》　248

11.1	实例分析	249
	11.1.1　实例效果欣赏	249
	11.1.2　实例技术点睛	249
11.2	视频制作过程	251
	11.2.1　电影画面的拍摄	251
	11.2.2　剪辑视频画面的片段	252
	11.2.3　对多镜头进行合成操作	253
	11.2.4　通过滤镜处理电影画面	254
	11.2.5　在视频中添加字幕效果	255
	11.2.6　为微电影录制语音旁白	256
11.3	视频后期过程	258
	11.3.1　将视频片段进行合成输出	258
	11.3.2　将输出的视频分享到美拍	259

第12章　产品宣传！电商视频：《手机摄影》　260

12.1	实例分析	261
	12.1.1　实例效果欣赏	261
	12.1.2　实例技术点睛	261
12.2	视频制作过程	264
	12.2.1　视频画面的拍摄	264
	12.2.2　对视频进行色调处理	264

- 12.2.3 应用 FX 滤镜处理画面 ········· 266
- 12.2.4 添加水印标签防止盗用 ········· 268
- 12.2.5 添加字幕说明产品作用 ········· 269
- 12.2.6 为视频录制语音旁白 ··········· 270
- 12.3 视频后期过程 ······················ 272
 - 12.3.1 将视频片段进行合成输出 ········· 272
 - 12.3.2 将输出的视频分享到朋友圈 ······· 272

第13章 精彩呈现！延时摄影：《美丽黄昏》 274

- 13.1 实例分析 ··························· 275
 - 13.1.1 实例效果欣赏 ··················· 275
 - 13.1.2 实例技术点睛 ··················· 275
- 13.2 视频制作过程 ······················ 276
 - 13.2.1 拍摄延时视频画面 ··············· 276
 - 13.2.2 剪辑与删除视频片段 ············· 278
 - 13.2.3 通过滤镜调整视频色调 ··········· 279
 - 13.2.4 对视频进行翻转设置 ············· 280
 - 13.2.5 制作延时视频背景音乐 ··········· 281
- 13.3 视频后期过程 ······················ 282
 - 13.3.1 将视频片段进行合成输出 ········· 283
 - 13.3.2 将输出的视频分享到微博 ········· 283

手机短视频拍摄与后期大全
轻松拍出电影级大片

拍摄篇

第 1 章

下载排行！哪 10 款视频拍摄 APP 居前？

学前提示　短视频是如今社会流行的自我展示方式。众多口碑好、下载量靠前的视频拍摄软件能大大帮助我们进行视频拍摄。由于不同品牌的手机软件商店的视频拍摄软件的下载排行会有所区别，所以笔者就以 vivo 手机软件商店的手机短视频下载次数对比，列出了下载次数排名前 10 位的手机短视频拍摄软件，以供大家参考使用。

001 美拍APP　　1.7亿次下载

❶ APP 发展简介

美拍 APP 是笔者在下载商店中经过下载数据量对比之后所发现的下载次数最多的一款短视频拍摄软件，达 1.7 亿余次，该软件面世以来，曾多次蝉联软件下载榜榜首。

美拍 APP 是一款由厦门美图网科技有限公司研制发布的集直播、手机视频拍摄和手机视频后期处理于一身的视频软件。美拍 APP 从 2014 年面世之后，就赢得了大众的狂热参与，可谓掀起了一场全民直播的热潮，算得上开启了短视频拍摄的大流行阶段。后经众多明星的使用与倾情推荐，使其真正深入人心，每当人们一想起短视频拍摄，总会想到美拍 APP，这款软件受欢迎的程度可见一斑，如图 1-1 所示为美拍 APP 封面及进入界面展示。

图 1-1　美拍 APP 封面及进入界面展示

❷ APP 最大特色

美拍 APP 的最大特色是四"最"，如图 1-2 所示。

```
            美拍 APP 最大特色
    ┌──────────┬──────────┬──────────┬──────────┐
 在短视频领域内   微博话题阅读   "全民社会摇"参与   "扭秧歌"拜年活动
   用户最多       数量最多       用户最多        规模最大
```

图 1-2　美拍 APP 最大特色

此外，美拍 APP 主打"美拍＋短视频＋直播＋社区平台"。这是美拍 APP 的第二大特色，从视频开拍到分享，一条完整的生态链，足以使它为用户积蓄粉丝力量，再将其变成一种营销方式。

> **专家提醒**　本书中所有的 APP 下载量截至 2018 年 2 月。如有变动，请以最新数据为准。

3 APP 功能用法

美拍 APP 主打直播和短视频拍摄，以二十多类不同类型的频道吸引了众多粉丝的加盟与关注。进入美拍 APP 首页，点击 按钮，就可以看见美拍 APP 的主要功能用法页面展示，如图 1-3 所示。

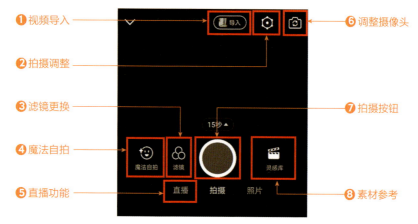

图 1-3　美拍 APP 主要功能用法页面展示

❶ **视频导入**：美拍 APP 除了可以拍摄手机短视频之外，还能导入手机里其他软件中的视频文件，再进行编辑。

❷ **拍摄调整**：拍摄调整包含了"美颜""延时拍摄""音乐""画幅尺寸"以及"闪光灯"，用户在进行视频拍摄之前可以对相应选项进行调整。

❸ **滤镜更换**：众多风格不一的滤镜，能让视频瞬间"换装"。

❹ **魔法自拍**：既可以自拍，也可以拍摄其他事物，还能在里面使用各色的表情贴图，使视频拍摄更加有趣。

❺ **直播功能**：美拍 APP 的直播功能十分强大，可以在线美颜直播，播主除了可以直播以外，还能与粉丝互动，并有礼物系统，用户们可以双向互动。

❻ **调整摄像头**：主要用于将摄像头调整为前置摄像头或后置摄像头。

❼ **拍摄按钮**：点击即可进行短视频的拍摄。

❽ **素材参考**：作为素材参考的"灵感库"，可以帮助不知道拍摄哪种题材或者风格的用户找到参考。

此外，美拍 APP 还有一些细节功能：一是为用户提供了 15 秒、60 秒以及 5 分钟的视频时长选择，为用户的短视频拍摄时长提供了更多种选择；二是强大的 MV 特效和大头电影等有趣的功能，能帮助用户拍摄出更具个性化的手机短视频；三是表情文让照片也能说话，在线音乐，边听边感受。

第1章 下载排行！哪10款视频拍摄APP居前？

> **专家提醒**
>
> 美拍APP主打直播与美拍，其拍摄视频的时长虽然做出了相应的改变，但用户还是比较受限制，只能选择软件提供的几种时长方式，用户并不能自定义视频拍摄时长，所以在使用美拍APP拍摄的时候，要注意把握视频拍摄的时间长度。

002　Faceu激萌APP　　1.2亿次下载

1 APP发展简介

Faceu激萌APP是一款由脸萌团队研制发布的集图片自拍与短视频自拍于一身的拍摄软件。Faceu激萌APP主打表情自拍，包括表情图片自拍与表情视频自拍，相对于很多自拍软件只是针对用户脸部采用贴纸来说，Faceu激萌APP是对用户整张脸进行表情变形，更能起到新奇和有趣的自拍效果，如图1-4所示为Faceu激萌APP封面及登录界面展示。

2 APP最大特色

Faceu激萌APP被称为"卖萌神器"，最大的特色是表情化的自拍。内含多款动态表情，能将"汉子"变成可爱的小萝莉，尤其是里面的猫咪表情，更是"萌中圣品"，如图1-5所示为表情自拍案例展示。

图1-4　Faceu激萌APP封面及登录界面展示

图1-5　表情自拍案例展示

Faceu 激萌 APP 主要是让用户用新"视界"重新审视"萌萌哒"的自己，以便更好地展示自己。

3 APP 功能用法

Faceu 激萌 APP 主打表情自拍，其主要功能用法展示界面如图 1-6 所示。

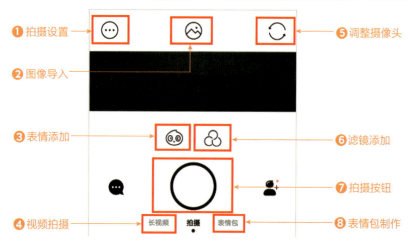

图 1-6　Faceu 激萌 APP 主要功能用法页面展示

❶ **拍摄设置**：Faceu 激萌 APP 中的拍摄设置主要是可以在拍摄时，设置"触屏拍照""延时拍摄""闪光灯""相机设置"以及"拍摄画幅"等。

❷ **图像导入**：图像导入包含了图片导入与视频导入，可以将不是由 Faceu 激萌 APP 拍摄的图片与视频导入 Faceu 激萌 APP 当中。

❸ **表情添加**：为图像或视频添加动态表情贴纸。

❹ **视频拍摄**：点击即可切换至视频拍摄界面。

❺ **调整摄像头**：主要用于将摄像头调整为前置摄像头或后置摄像头。

❻ **滤镜添加**：为视频或图像的拍摄添加实时滤镜，转换其风格。

❼ **拍摄按钮**：点击即可进行短视频的拍摄。

❽ **表情包制作**：Faceu 激萌 APP 的表情包制作也就是其特有的表情包 DIY，用户可以自行制作表情包，有很强的参与性与趣味性。

Faceu 激萌 APP 除了自拍功能强大之外，它还有强大的社区交流功能，用户可以在 Faceu 激萌 APP 中与好友聊天互动，可以结识志同道合的"萌友"，还能进行视频、美照一键式分享，让视频、图片分享更加简单。

> **专家提醒**
>
> Faceu 激萌 APP 属于一款集图片拍摄和视频拍摄于一身的软件。但是使用 Faceu 激萌 APP 拍摄视频时还是要注意,它的视频时长是软件本身就固定了的,所以在拍摄的时候,除了要注意视频的时间长度之外,还要注意 Faceu 激萌 APP 作为一款主打自拍的软件,自然自拍的效果才是最好的。

003 抖音短视频APP 9549万次下载

❶ APP 发展简介

抖音 APP 是一款由北京微播视界科技有限公司研发的专注 15 秒音乐视频的拍摄软件。相对于一般的短视频拍摄软件来说,抖音 APP 的出现犹如一股清流,抛弃传统的短视频拍摄,转而拍摄音乐短视频,对于如今的年轻人来说,这一软件的出现,能让他们以不一样的方式来展示自我。

此外,抖音 APP 中的音乐节奏感和律动感都十分明朗和强烈,能够让追寻个性和自我的年轻人争相追捧。如图 1-7 所示就是抖音 APP 的封面以及它的进入界面展示。

图 1-7 抖音 APP 封面及登录界面展示

❷ APP 最大特色

抖音 APP 最大的特色就是它是一款主打音乐短视频的视频拍摄软件,相比于其他的短视频拍摄软件,只是在视频的呈现方式上下功夫,抖音 APP 则是另辟蹊径,以音乐为主题进行视频拍摄。

❸ APP 功能用法

抖音 APP 作为一款音乐短视频拍摄软件,主要功能自然是音乐视频的拍摄。进入抖音 APP 首页,点击 按钮,即可进入抖音 APP 功能用法界面,如图 1-8 所示。

❶ **上传视频**:将已经拍摄好的视频上传至抖音 APP 平台。
❷ **选择音乐**:选择相应音乐即可录制与音乐相配合的视频。
❸ **音乐分类**:将音乐系统划分,方便不同喜好的用户选择喜欢的音乐类型。

❹ **热门音乐：**时下流行度高、传唱度高的音乐。

❺ **开始拍摄：**选择好音乐之后可以直接开始拍摄，如果不想选择音乐也可以直接点击进入拍摄界面。

❻ **收藏音乐：**可以将喜欢的音乐收藏起来，以便在后面视频拍摄的时候直接从"我的收藏"当中选择运用。

❼ **本地音乐：**用户手机中拥有的音乐。

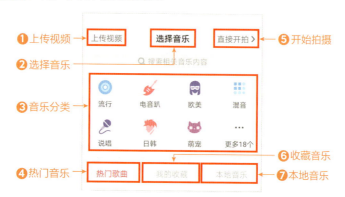

图 1-8　抖音 APP 主要功能用法页面展示

此外，抖音 APP 还有一些小功能值得发掘，一是在首页为用户提供相关的音乐推荐，用户可以根据自身的喜好选择相应的背景音乐。二是用户也可以选择快拍或者慢拍两种视频拍摄方式，并且具有滤镜、贴纸以及特效，帮助用户将音乐短视频拍摄得更加具有多变性和个性。三是抖音 APP 还能将拍摄的音乐短视频分享到微信朋友圈、微博、QQ 空间以及针对性地分享给朋友等。

> **专家提醒**　因为抖音 APP 是主打音乐短视频的，成为视频拍摄软件中的一股清流，但也是因为这一股清流的类型太过于固定，所以自然也就局限于音乐短视频中，作为音乐短视频拍摄软件来说，抖音 APP 深受年轻人的欢迎，但在拍摄除音乐视频之外的其他视频时，就能看出很明显的后劲不足。

004　火山小视频APP　　2984万次下载

❶ APP 发展简介

火山小视频 APP 是由北京微播视界科技有限公司研制发布的一款主打 15 秒短视频拍摄的手机视频软件，号称是最火爆的短视频社交平台，集视频拍摄和

视频分享为主,如图 1-9 所示为火山小视频封面及进入界面。

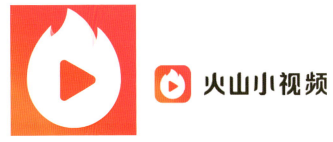

图 1-9　火山小视频封面及进入界面

❷ APP 最大特色

火山小视频 APP 作为 2017 年热度较高的一款短视频拍摄软件,最大的特点就是能快速创作 15 秒短视频。使用超多滤镜特效打造特效视频,并且拿起手机就能实现视频拍摄,在实现美颜直播的同时,还能与粉丝零距离互动。而且直播礼物也属于火山小视频 APP 独家拥有的。此外,火山小视频 APP 还能根据用户长期搜索视频的类型与习惯,为用户量身推荐相关视频。

❸ APP 功能用法

火山小视频 APP 主打视频拍摄,进入火山小视频 APP 首页之后,点击 按钮,即可进入火山小视频 APP 主要功能界面,如图 1-10 所示。

图 1-10　火山小视频 APP 主要功能用法页面展示

❶ **背景音乐**：为视频添加背景音乐。
❷ **表情贴纸**：为视频画面添加动态表情贴纸。
❸ **点击拍摄**：点击按钮即可进行视频的拍摄。
❹ **拍摄设置**：调节拍摄镜头快慢以及倒计时时长。
❺ **调整摄像头**：将摄像头调整为前置摄像头或后置摄像头。

❻ **美颜拍摄**：美颜拍摄当中可以对视频进行"大眼瘦脸""滤镜"以及"美颜"方面的调整。

❼ **直播功能**：用户点击此处即可进入直播室，直播当中还有粉丝互动功能，粉丝可以为自己喜欢的主播送礼物进行打赏等。

> **专家提醒**
>
> 火山小视频 APP 诞生于短视频软件满天飞的时候，与市面上众多的短视频拍摄软件相比，它其实并没有太多十分突出的亮点，但是在拍摄完视频之后的编辑环节，却有独一无二的"抖动""黑魔法""70 年代""灵魂出窍"以及"幻觉"这 5 款特效处理，让视频充满个性化的同时又别具一格。其"拍视频能赚钱"的设定也为很多人使用它打下了基础。

005　秒拍APP　　　2981万次下载

❶ APP 发展简介

秒拍 APP 是由炫一下（北京）科技有限公司研制发布的一款集视频拍摄、视频编辑和视频发布于一体的短视频拍摄软件。5 大视频频道，帮助不同的用户选择不同的视频观看。秒拍 APP 在 2014 年全新上线之后，有了"文艺摄像师"之称，风格偏向文艺化与潮流化，如图 1-11 所示就是秒拍 APP 的封面以及进入界面。

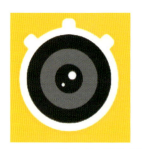

图 1-11　秒拍 APP 封面及进入界面

❷ APP 最大特色

秒拍 APP 的一大亮点就是"免流量"看视频，这为众多用户选择秒拍 APP 奠定了基础。而且秒拍 APP 的悬赏玩法，也是其吸引用户的特色。

3 APP 功能用法

秒拍 APP 的主要用法如图 1-12 所示。

图 1-12　秒拍 APP 主要功能用法页面展示

❶ **视频拍摄**：点击即可进入视频拍摄界面进行视频拍摄。除了可以进行视频拍摄以外，其视频编辑功能也十分强大，它可以在视频导入之后，自动为视频添加背景音乐，如果用户不喜欢软件自动为视频添加的背景音乐，还可以自行为视频更换背景音乐，而且还能对视频的片段进行剪辑。其众多的充满文艺范儿的滤镜让视频看上去更加充满艺术感与青春感。

❷ **直播链接**：点击此处可以进入视频直播链接。

此外，秒拍 APP 还能将视频分享到秒拍平台上，供更多人观看以及"打赏"，从而获得粉丝及礼物。

> **专家提醒**　秒拍 APP 本身并不具有直播功能，该软件的直播功能来自于内置软件"一直播"，想要在秒拍视频上进行直播，就需要下载"一直播"软件。

006　逗拍APP　　2038万次下载

1 APP 发展简介

逗拍 APP 是由深圳市大头兄弟文化传播有限公司研制发布的一款集视频拍摄、录像、视频编辑和视频发布于一体的短视频拍摄软件。软件发布初期，因为大头恶搞视频而声名大噪，连续多次位居短视频拍摄与下载量榜首。逗拍 APP 的整体风格偏向于轻松搞笑，所以很受人们的欢迎。如图 1-13 所示就是逗拍 APP 的封面以及进入界面。

图 1-13 逗拍 APP 封面及进入界面

2 APP 最大特色

逗拍 APP 最大的特色就是"逗",以大头恶搞,使短视频的呈现方式有了一个大的改变。其次,逗拍 APP 拥有 14 种不同的场景,除了大多数视频软件都可以拍摄的搞笑场景、娱乐场景等常见场景以外,逗拍 APP 还可以拍摄团队应聘、招商引流、活动邀请等具有商业性质的视频场景。更有其他视频软件所没有的 H5 功能,更加适合中小企业的招聘宣传。

3 APP 功能用法

逗拍 APP 作为一款短视频拍摄软件,主要功能自然是短视频拍摄,但逗拍 APP 与其他短视频拍摄软件又有不同,如图 1-14 所示为逗拍 APP 主要功能界面展示。

图 1-14 逗拍 APP 主要功能用法页面展示

❶ **高清拍摄**:一键实现高清像素视频拍摄。

❷ **鬼畜视频**:制作容易洗脑且节奏感韵律感强的视频。

❸ **视频剪辑**:对视频进行剪辑。

❹ **视频模板**:对于不知道拍摄哪种风格视频的用户提供参考,并且可以直接套用模板。

❺ **图片视频**：将一张张图片变成一段短视频，犹如 MV 一般。
❻ **保存草稿**：操作之后没有保存发布的视频都保留在草稿箱中，以便日后查询。

除了上述所讲的主要功能以及用法之外，逗拍 APP 的视频编辑功能也很精彩，包括可以为视频添加背景音乐、添加贴纸、添加水印、添加配音与滤镜等。

此外，逗拍 APP 的 H5 大片制作功能，将视频拍摄与 H5 的功能融合在一个软件当中，让 H5 的制作瞬间简单。

> **专家提醒** 逗拍 APP 进行视频拍摄时，在时长上面也有相应的限制，分为 15 秒短视频、30 秒短视频与 60 秒短视频，而且对于视频画面尺寸的调节，逗拍 APP 也只有竖屏与正方形屏幕两种选择。

007 VUE APP　　798万次下载

❶ APP 发展简介

VUE APP 是由北京跃然纸上科技有限公司开发出来的视频软件，主打朋友圈小视频的拍摄与后期制作，让短视频也能轻松拍出电影感。VUE APP 的封面及进入界面如图 1-15 所示。

❷ APP 最大特色

VUE APP 最大的亮点就是界面简洁干净，以黑白色为主，且视频风格偏向潮流与清新。其分段拍摄的功能，大大增强与拓宽了 VUE APP 的视频拍摄主题，不仅可以间隔拍摄，还能实现延时视频的拍摄。

此外，电影感是 VUE APP 的一贯奉行原则，让视频分分钟呈现电影质感。

❸ APP 功能用法

VUE APP 的主要功能及其用法如图 1-16 所示。
❶ **素材补给**：为用户提供更多视频编辑素材。
❷ **滤镜素材**：调整视频滤镜。

图 1-15　VUE APP 封面及进入界面展示

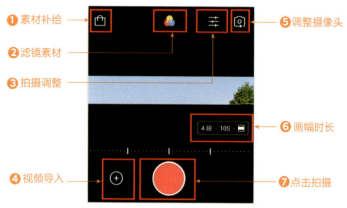

图 1-16 VUE APP 主要功能用法页面展示

❸ **拍摄调整**：调整视频镜头速度快慢以及是否美颜等。

❹ **视频导入**：将手机中的其他视频导入 VUE APP 中进行编辑。

❺ **调整摄像头**：将摄像头调整为前置摄像头或后置摄像头。

❻ **画幅时长**：VUE APP 为用户提供了多种个性化视频拍摄，如分段拍摄。VUE APP 一共有 7 种分段模式供用户选择，分别是 1 段、2 段、3 段、4 段、5 段、6 段和自由。用户可以根据自己的喜好采用分段拍摄。

用户还可以自由选择视频拍摄的时间长短，分别有 10s、15s、30s、45s、60s、120s 以及 180s，用户可以根据自己的习惯或拍摄的主题来确定拍摄时长。

此外，软件还拥有更富有冲击力的竖屏画幅、全屏画幅，更有圆形画幅、宽画幅、超宽画幅、正方形画幅等多种画幅可供拍摄者选择。

❼ **点击拍摄**：点击即可进行短视频的拍摄。

视频拍摄完成后，VUE APP 还拥有强大的视频后期编辑功能，如多镜头剪辑，动画贴纸，调节视频对比度、饱和度、暗角、锐度，为视频添加文字等，更有数码变焦以及分镜编辑的功能，让手机视频更有趣味性。

此外，VUE APP 的美颜功能让爱美的人展现更多动态的美。

专家提醒 VUE APP 在视频拍摄上能呈现出很大的惊艳效果，但是由于软件默认的视频时长是 10s，视频拍摄分段数为 4 段，画幅为宽画幅，所以用户在进行视频拍摄时，需要事先做好调整。

此外，如果将外界视频导入 VUE APP 进行后期编辑的话，就需要将分段数设置为 1 段，再根据视频时长选择稍短于导入视频的时长数，才能更好地进行后期编辑与调整。

008 美摄APP　　211万次下载

❶ APP 发展简介

美摄 APP 是由新奥特（北京）视频技术有限公司开发的一款集手机视频拍摄与视频编辑于一体的视频软件，其宣传口号就是"口袋里的摄像机，随时拍摄大电影"，可见其视频拍摄功能的不一般。如图 1-17 所示就是美摄 APP 封面以及进入界面展示。

图 1-17　美摄 APP 封面及进入界面展示

❷ APP 最大特色

美摄 APP 的最大特色就是搭载了实时特效拍摄镜头，使拍摄者在拍摄的同时就能使用特效，而不需要在视频拍摄完之后，再来进行特效的添加。它还具有分类细化的功能，将背景音乐与动态贴纸按照风格分成不同类型，以供用户按照自己的喜好进行选择。

此外，美摄 APP 还独有特效精准定位功能，用户可以根据自己的需要随意将特效放置在画面中的任何一个位置。

❸ APP 功能用法

美摄 APP 功能用法众多，进入首页面之后，点击 ▇ 按钮，就可以看见美摄 APP 的主要功能，如图 1-18 所示。

❶ **拍摄视频**：美摄 APP 的视频拍摄告别了以往的 10 秒短视频格局，拍摄时长可由用户自己掌握。美摄 APP 的视频拍摄中，"曝光补偿""抖动提示""倾斜提示""构图网格"和"辅助对焦"几大实用功能，能帮助用户拍摄出更专业的视频影像。此外，在使用该软件拍摄视频时，还有多种拍摄模式，如正常模式、鱼眼模式和美肤模式，也可以让用户的视频锦上添花。

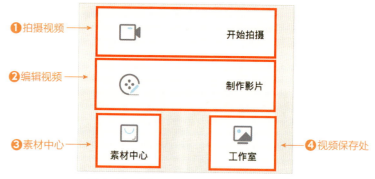

图 1-18 美摄 APP 主要功能用法页面展示

❷ **编辑视频**：美摄 APP 除了有强大的视频拍摄功能之外，还有强大的视频后期编辑功能，包括主题、音乐、字幕以及更高级的后期编辑，帮助用户从视频拍摄到视频后期都可以得心应手。

❸ **素材中心**：可以为用户提供进行视频编辑的素材，不仅仅是指视频，还包括图片。

❹ **视频保存处**：对已经编辑好的视频以及尚未编辑完成的视频进行保存。

> **专家提醒**
>
> 美摄 APP 可以实现视频从拍摄到后期编辑的一条龙精准服务，而且打破了短视频有时间限制的局限，用户可以自由掌握视频拍摄时长。笔者在上述内容中提及的"实时特效"拍摄就是在 10 秒特效相机之中，其实时特效包含了画中画、三等身、标准以及 10 秒视频 4 种特效视频拍摄场景。

009 美拍大师APP　　174万次下载

❶ APP 发展简介

美拍大师 APP 是由厦门美图网科技有限公司开发的一款集手机视频拍摄与视频编辑于一体的视频软件，有一键生成大片的功能。如图 1-19 所示就是美拍大师 APP 封面以及进入界面展示。

❷ APP 最大特色

美拍大师 APP 是由美图网科技有限公司出品的，所以在视频拍摄上最大的特色就是"美图"，视频在拍摄的同时，就能一键实现手机短视频美图功能，号

称"视频界的美图秀秀"。

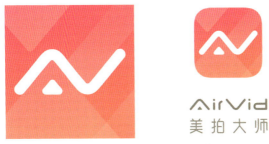

图 1-19　美拍大师 APP 封面及进入界面展示

❸ APP 功能用法

美拍大师 APP 的主要功能以及用法如图 1-20 所示。

图 1-20　美拍大师 APP 主要功能用法页面展示

❶ **视频拍摄**：美拍大师 APP 的视频拍摄功能实现了触屏对焦,即点哪里,哪里清晰。在视频的拍摄时长上,美拍大师 APP 也有较好的时长效果展现,拍摄最长可达 5 分钟。此外,美拍大师 APP 在拍摄视频时,除了可以美颜之外,还能为视频添加不同的滤镜效果,其视频拍摄当中添加的滤镜效果充满清新怀旧的文艺气息,大大捕获了文艺小清新爱好者的心。

❷ **视频编辑**：在视频的后期处理中,美拍大师 APP 可以实现视频的剪辑、动态字幕的添加、背景音乐的添加、为视频增加转场动画、为视频添加字幕和滤镜。

除此之外,在视频后期处理完成之后,还可以将视频分享到 QQ 空间、美拍平台或分享给指定的微信好友。

> **专家提醒** 采用美拍大师 APP 拍摄或者做后期处理的视频并不能直接分享到朋友圈当中去,如果想要将其分享至朋友圈,就需要将其分享到美拍平台之后,再将其分享至朋友圈。

010 延时摄影 Lapse it APP　　3.3万次下载

❶ APP 发展简介

延时摄影 Lapse it APP 是由 HQ technology 研制开发的一款主打延时视频拍摄的软件。用户除了可以用延时摄影 Lapse it APP 进行延时视频的拍摄之外,还能实现延时摄影的专业后期编辑与渲染发布。

延时摄影 Lapse it APP 能否在手机中运行流畅或功能齐全,也取决于手机系统的版本。如图 1-21 所示就是延时摄影 Lapse it APP 封面以及进入界面展示。

图 1-21　延时摄影 Lapse it APP 封面及进入界面展示

❷ APP 最大特色

延时摄影 Lapse it APP 是一款专门对延时摄影而开发的软件。其最大的特色就是拍摄者无需任何参数设置,就能轻松实现延时视频的拍摄。

❸ APP 功能用法

延时摄影 Lapse it APP 的主要功能以及用法如图 1-22 所示。

第 1 章　下载排行！哪 10 款视频拍摄 APP 居前？

图 1-22　延时摄影 Lapse it APP 主要功能用法页面展示

❶ **拍摄视频**：点击即可进入视频拍摄界面，在拍摄延时视频时，拍摄者还可以对视频拍摄的间隔帧数、视频分辨率、对焦模式、ISO mode、色彩效果、场景模式、白平衡等一系列参数进行调整。在延时视频拍摄完毕之后，还可以对延时视频进行修剪、效果添加、背景音乐设置以及渲染输出等。

❷ **视频导入**：将手机中的视频导入延时摄影 Lapse it APP 中，进行延时视频的后期处理。对于由外界导入延时摄影 Lapse it APP 中的视频，延时摄影 Lapse it APP 也可以对其进行修剪、效果添加、背景音乐设置以及渲染输出等操作。

❸ **拍摄设置**：调整视频拍摄参数。

❹ **专业拍摄**：视频拍摄专业指导及查看界面。

> **专家提醒**　延时摄影 Lapse it APP 虽然是一款很出彩的延时摄影拍摄软件，但由于软件尚未完全汉化，部分功能与操作仍旧是以英文方式呈现的，可能会对部分用户产生困难，但软件中的基础操作都是汉化的，所以用户也无须太过担心，而且众多专业方面的操作，仅靠看英文简写就能明白其中含义。

第 2 章

热门应用！哪 10 款视频后期 APP 强大？

随着这些年短视频的发展，手机短视频的后期处理软件数量上也有所增加，所以笔者以 vivo 手机的软件商店里的短视频后期处理软件的下载数量，列出了下载次数排名前 10 位的手机短视频后期处理软件。由于不同品牌手机排名会有所不同，希望大家能够酌情参考。

011 小影APP 5611万次下载

❶ APP 发展简介

小影 APP 是由杭州趣维科技有限公司开发的一款集手机视频拍摄与视频编辑于一身的软件。

小影 APP 的用户以 90 后、00 后偏多，因为该软件的视频拍摄风格多样，特效众多，而且视频拍摄没有时间限制而受到大众的追捧。如图 2-1 所示即为小影 APP 封面及进入界面展示。

图 2-1　小影 APP 封面及进入界面展示

❷ APP 最大特色

小影 APP 最大的特色就是即拍即停。

❸ APP 功能用法

小影 APP 主要用于短视频的拍摄与后期调整。打开小影 APP，点击 按钮，就可以看见小影 APP 的主要功能，如图 2-2 所示。

图 2-2　小影 APP 主要功能用法页面展示

❶ **视频剪辑**：小影 APP 具有电影级的后期配置，如视频剪辑、视频配音、视频音乐等，简单易懂上手快，可以实现超快的视频后期处理。

❷ **视频特效**：视频特效主要是对图像进行特殊处理，包括相册 MV、美颜趣拍、素材中心、一键大片、使用教程、画中画编辑、画中画拍摄以及音乐视频等，可以使图像呈现出特效效果。

❸ **保存草稿**：已经完成编辑但是还没有上传的视频，以及尚未完成编辑的视频将在此处保存，以便后期提取运用。

❹ **视频拍摄**：点击即可进行手机短视频的拍摄。

此外，在小影 APP 中还有一些其他功能。

一是实时特效拍摄镜头。

二是超棒的 FX 特效以及大量精美滤镜可供用户选择与使用。

三是利用小影 APP 拍摄手机视频，除了可以在拍摄时就使用大量精美滤镜之外，该软件还有"自拍美颜"拍摄模式、"高清相机"拍摄模式以及"音乐视频"拍摄模式，更有九宫格辅助线帮助用户完成电影级的手机视频拍摄。

> **专家提醒**
>
> 小影 APP 除了视频拍摄与编辑的功能之外，还有视频平台分享。用户可以将自己拍摄的视频上传到小影 APP 的平台上，以供更多人欣赏。
>
> 此外，在小影 APP 中还有"小影百宝箱"，这一项功能中，小影 APP 将视频按照不同的风格与题材进行分类，用户可以在这里面下载相应的视频主题、字幕以及特效等。

012 乐秀APP　　509万次下载

❶ APP 发展简介

乐秀 APP 是由上海影卓信息科技有限公司开发出来的一款视频编辑器，它界面干净简洁，操作简单，是一款强大的手机视频后期处理 APP。如图 2-3 所示即为乐秀 APP 封面及进入界面展示。

图 2-3　乐秀 APP 封面及进入界面展示

❷ APP 最大特色

乐秀 APP 不仅可以将图片制作成视频，对视频进行编辑，还能将图片和视频合成视频，几乎包含了所有视频编辑应该有的功能，堪称全能。

❸ APP 功能用法

乐秀 APP 的主要功能用法展示界面如图 2-4 所示。

图 2-4　乐秀 APP 主要功能用法页面展示

❶ **视频编辑**：对手机中已经有的短视频进行后期处理。精美的滤镜功能，可以对视频进行滤镜切换，风格随意挑；视频涂鸦功能，可以直接对视频进行涂鸦，增加了视频的创造性；动态贴纸功能，可以将好看的贴纸粘贴在视频之中，让视频更富有趣味性。

除此之外，乐秀 APP 还能给视频添加音乐、为视频配音、让手机视频拍摄后期更有乐趣。

❷ **视频拍摄**：乐秀 APP 的视频拍摄功能中，可以进行表情贴纸拍摄，大大增加视频的拍摄乐趣。

❸ **主题素材**：此处可查看视频主题，并将主题运用到视频后期处理中。

❹ **草稿保存**：对于没有编辑完的视频在此处保存，以便后期使用。

❺ **音乐相册**：音乐相册主要针对的是图片，将图片制作成为动态音乐相册。

❻ **新手指南**：为初次使用乐秀 APP 的新手提供技术指导。

❼ **更多专享**：该板块主要用于软件 VIP 用户，具有更多个性化的操作设置。

❽ **编辑工具**：更系统更专业的单向视频编辑操作工具。

除此之外，乐秀 APP 在视频编辑完成之后，还可以将视频发布到美拍、优酷、朋友圈等平台上去。

> **专家提醒** 乐秀APP中的一些特效或专业功能，需要购买会员成为VIP用户才能使用。所以在使用乐秀APP的时候，可以使用乐秀APP中大量的免费素材。

013 FilmoraGo APP 61万次下载

1 APP发展简介

FilmoraGo APP是由深圳万兴信息科技股份有限公司研发的一款专注于视频后期编辑的手机软件，也是一款号称颜值与实力并存的手机短视频后期处理软件。如图2-5所示即为FilmoraGo APP的封面以及进入界面。

2 APP最大特色

FilmoraGo APP最大的特色就是简单、免费、无广告，而且视频时间长度没有限制，个性主题海量选。

3 APP功能用法

FilmoraGo APP的主要功能展示如图2-6所示。

图2-5 FilmoraGo APP封面及登录界面展示

图2-6 FilmoraGo APP主要功能用法界面

❶ **帮助提示：**用户在软件使用方面有问题的时候，可以在该板块进行咨询或问题反馈。

❷ **视频编辑：**导入手机中的视频进行编辑，在该板块中用户可以对手机视频进行剪辑、视频主题添加、视频配乐设置、转场效果设置、调节视频画幅尺寸以及更

第2章 热门应用！哪10款视频后期APP强大？

多的视频编辑等。

❸ **素材购买**：用户可以在该板块中购买自己喜欢的特效或视频编辑素材。

❹ **查看视频**：对于用户已经处理过的视频将会出现在"我的影片"当中，如果用户不想保留，则可以将视频删除。

> **专家提醒** FilmoraGo APP 的视频编辑中，除了笔者提到的视频剪辑等功能之外，用户还可以对视频的滤镜、贴纸、特效等进行酌情添加，从而根据自己的喜好将视频编辑得更有个性。

014 巧影APP 36万次下载

❶ APP 发展简介

巧影 APP 是由北京奈斯瑞明科技有限公司研制发布的一款手机视频后期处理软件，它的主要功能有视频剪辑、视频图像处理和视频文本处理等。如图 2-7 所示就是巧影 APP 的封面以及进入界面展示。

图 2-7 巧影 APP 封面以及进入界面

❷ APP 最大特色

界面独树一帜，更加系统细分式的视频后期处理。

❸ APP 功能用法

除了对手机视频的常规编辑之外，巧影 APP 还有视频动画贴纸、各色视频主题，以及多样的过渡效果等，能使手机视频的后期处理更上一层楼，如图 2-8 所示为巧影 APP 的主要功能及用法界面展示。

❶ **视频编辑**：点击该按钮即可进行视频的后期编辑，巧影 APP 中的后期编辑主要有手机短视频剪辑、字幕添加、特效添加、图层覆盖、为视频配音以及为视频添加背景音乐等。

图 2-8　巧影 APP 主要功能用法界面

❷ **软件设置**：设置软件的硬件参数，如视频默认时间调整、排序方式、浏览模式、已录制视频的位置以及输出帧率等。

❸ **素材商店**：用户可以在素材商店中下载相应的特效、滤镜、字体、背景音乐、贴纸等，能够让视频的后期编辑种类更加丰富。

> **专家提醒**　巧影 APP 的编辑界面不同于其他手机短视频后期软件的编辑界面，巧影采用横屏操作，功能分类集中，无须到处寻找或者界面转换，十分有利于视频的集中性后期操作。

015　视频剪辑大师APP　　35万次下载

❶ APP 发展简介

视频剪辑大师 APP 是由广州飞磨科技有限公司研制发布的一款集手机视频拍摄与手机视频后期剪辑于一身的视频处理软件。视频剪辑大师 APP 的封面及进入界面如图 2-9 所示。

图 2-9　视频剪辑大师 APP 封面及进入界面

2 APP 最大特色

视频剪辑大师 APP 的特色就是后期功能齐全，拥有简单易上手却又十分强大的视频剪辑功能，几乎能满足手机短视频所有后期编辑的操作，是一款十分强大的短视频后期处理软件。

3 APP 功能用法

视频剪辑大师 APP 内有众多视频后期编辑功能，如图 2-10 所示。

图 2-10 视频剪辑大师 APP 主要功能以及用法界面展示

❶ **视频编辑**：视频剪辑大师 APP 可以将手机中的短视频导入软件中进行剪辑，其编辑功能主要有对视频进行剪辑，剪去不需要或者不重要的部分，保留视频精华内容；为视频添加封面让视频更加专业化；为视频添加字幕，让视频内容更加完整；为视频添加配音，让视频内容更为生动。

❷ **视频保存**：已经完成后期编辑的视频，会出现在作品库当中，用户可以自行决定删除或者是保留。

❸ **拍摄视频**：视频剪辑大师 APP 的视频拍摄功能主要用于手机短视频的拍摄，而且还具有"酷炫滤镜"的功能，为视频添加实时滤镜。

❹ **新鲜事**：视频剪辑大师 APP 中的"发现"板块，主要是"赛事"的搜索，大部分是属于游戏赛事的搜索与参加。

> 视频剪辑大师 APP 的视频拍摄功能与大部分手机短视频的拍摄软件有所不同。视频剪辑大师 APP 的视频拍摄功能中，视频拍摄的时间长度软件默认的是 60 秒时长，但如果用户想要拍摄长于 60 秒的视频的话，软件会在用户点击停止拍摄按钮之前，一直处于视频录制状态，所以用视频剪辑大师 APP 拍摄视频，在时间上其实也就没有太多限制，用户可以自行决定时长。

此外，视频剪辑大师 APP 内含广告插件，用户在使用时要时不时删除广告。

016 KineMix视频剪辑器APP　27万次下载

1 APP 发展简介

KineMix 视频剪辑器 APP 是一款手机短视频后期处理软件，因为该软件操作十分简单，手指简单划几下就能成就短视频后期制作，所以又被称为"拇指玩"。

KineMix 视频剪辑器 APP 由于界面干净文艺，一眼就能让人心生欢喜，所以被众多爱好文艺的短视频后期处理者所推荐，如图 2-11 所示就是 KineMix 视频剪辑器 APP 的封面展示。

图 2-11　KineMix 视频剪辑器 APP 封面

2 APP 最大特色

KineMix 视频剪辑器 APP 最大的特色就是界面简单文艺，除了能够录制短视频之外，其视频后期编辑功能主要侧重于视频音效的添加，非常有针对性。

3 APP 功能用法

KineMix 视频剪辑器 APP 的主要功能用法展示界面如图 2-12 所示。

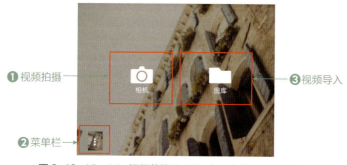

图 2-12　KineMix 视频剪辑器 APP 主要功能用法界面展示

❶ **视频拍摄**：手机短视频的拍摄。

❷ **菜单栏**：菜单栏可以将界面转换成英文版，以及软件本身的一些参数设置和版本升级。

❸ **视频导入**：对手机里的视频进行导入，导入之后再进行后期编辑。在 KineMix 视频剪辑器 APP 中，视频后期编辑主要包括为视频添加背景音乐、添加声音特效、添加专辑等，还能对视频进行字幕添加、视频保存以及分享等。

> **专家提醒**
>
> KineMix 视频剪辑器 APP 主要是对视频进行声音方面的编辑，虽然也能剪辑视频，但其他视频后期效果在 KineMix 视频剪辑器 APP 中要么没有，要么效果不好，如果只是想要为视频添加声音方面的效果，则可以使用该软件。

017 快秀APP 26万次下载

❶ APP 发展简介

快秀 APP 是由北京锐动天地信息科技有限公司开发的一款手机短视频后期处理软件，如图 2-13 所示就是快秀 APP 的封面以及进入界面。

图 2-13　快秀 APP 封面及进入界面

❷ APP 最大特色

快秀 APP 最大的特色在于它是一款图片、视频智能合成的微视频神器。

❸ APP 功能用法

快秀 APP 是一款微视频合成神器，打开 APP 进入首页之后，点击 按钮，即可进入主要功能和用法界面，如图 2-14 所示。

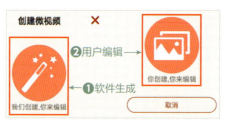

图 2-14 快秀 APP 主要功能和用法界面展示

❶ **软件生成**：这一功能主要是指软件自动生成的视频，再由用户自行编辑完成后期制作。

❷ **用户编辑**：快秀 APP 的用户编辑功能是指用户将手机中的视频导入软件当中后，再对视频进行编辑。快秀 APP 的视频后期编辑中包括为视频添加配乐、为视频添加滤镜、调整视频播放速度、调整视频方向等，能让视频经过后期处理之后更加有趣。

> **专家提醒**　快秀 APP 的后期编辑功能除了笔者上述内容之外，它还能将完成编辑之后的视频在快秀平台上进行保存分享，如分享至微博、微信等个人社交平台中。

018 VidTrim视频剪辑APP　23.6万次下载

❶ APP 发展简介

VidTrim 视频剪辑 APP 是由 Goseet 开发的一款主打视频编辑与视频组织的手机短视频后期软件，具有众多个性化和其他手机短视频处理软件没有的视频编辑功能。如图 2-15 所示为 VidTrim 视频剪辑 APP 封面展示。

图 2-15　VidTrim 视频剪辑 APP 封面展示

❷ APP 最大特色

VidTrim 视频剪辑 APP 最大的特色就是它具有大多数手机短视频处理软件所没有的抓帧、提取音频以及转码功能。

3 APP 功能用法

VidTrim 视频剪辑 APP 的主要功能以及用法如图 2-16 所示。

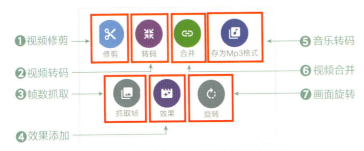

图 2-16 美拍大师 APP 主要功能及用法展示

❶ **视频修剪**：VidTrim 视频剪辑 APP 可以对视频进行剪辑，保留精华。
❷ **视频转码**：该板块主要是对视频的格式进行转码，无须使用专业的视频转码工具，在 VidTrim 视频剪辑 APP 中就可以轻松实现，将视频转为 MP4 格式。
❸ **帧数抓取**：该软件还可以将每一帧画面以图片的形式抓取出来，这比在视频播放中采用截图的方式保留画面更加精准与清晰。
❹ **效果添加**：可以为视频添加各种动画效果。
❺ **音乐转码**：将视频中的背景音乐单独转化为 MP3 格式输出。
❻ **视频合并**：将多段视频合并为一段视频。
❼ **画面旋转**：使视频画面产生顺时针或者逆时针的旋转。

除此之外，在视频后期处理完成之后，还可以对视频进行短视频拍摄平台的分享，或者分享到朋友圈。

> **专家提醒**　在使用 VidTrim 视频剪辑 APP 对视频进行处理的时候要注意，软件一点开就会直接进入视频选择界面，在视频的处理过程中，因软件本身带有广告插件，所以在使用时广告的出现可能会影响用户的操作心情。

019　威力导演APP　　6.2万次下载

1 APP 发展简介

威力导演 APP 是一款功能创新、内容丰富的手机短视频后期编辑软件，其封面及进入界面如图 2-17 所示。

图 2-17　威力导演 APP 封面及进入界面展示

2 APP 最大特色

威力导演 APP 最大的亮点就是主打效率创作，最大的特色功能就是"多机剪辑设计师"，能够同时多段、多角度对视频进行后期编辑。

3 APP 功能用法

威力导演 APP 的主要功能以及用法如图 2-18 所示。

图 2-18　威力导演 APP 主要功能及其用法

❶ **视频编辑**：威力导演 APP 的视频编辑功能十分强大，可以为视频设置标题名称；设置视频显示比例，也就是设置视频画幅；将手机中的音频资料导入视频当中，为视频添加背景音乐或者旁白；为视频添加字幕；插入图像；众多有趣的贴图也能让视频更加生动；更有奇特的 FX 动画特效，让视频更加有趣。

❷ **操作教程**：该板块中含有大量的视频后期编辑操作教程的案例与视频操作教学，帮助用户准确地学习每一个视频后期步骤。

❸ **素材中心**：素材中心主要包括四个方面的素材购买，FX 动画特效、标题动画、贴图以及转场特效。

❹ **视频保存**：对于已经完成后期编辑的视频，软件会自动保存到此处。

除了以上笔者提及的功能之外，威力导演 APP 还能为视频添加色板，比如在导入一段视频之前添加白色色板，那么这段视频编辑之后就会先开始播放白色色板。

> **专家提醒** 威力导演 APP 除了具有视频编辑功能之外,还含有视频分享功能,将视频按照需要的分辨率进行输出之后,就可以对视频进行平台分享,可以将视频分享到 Facebook 或者 YouTube 上面,以便更多的人观赏。
>
> 除此之外,值得注意的是,威力导演 APP 虽然也有安卓版本,但是该软件的主要功能还是在苹果手机上能得到更多的实现,由于众多安卓版的手机不支持 Google Play 服务,可能会导致软件运行不畅,或者部分功能无法使用的情况,但是一般情况下,安卓版的手机还是能正常运行威力导演 APP 的。

020 视频大师APP 6.2万次下载

❶ APP 发展简介

视频大师 APP 是由北京小咖秀科技有限公司研发的一款针对手机视频拍摄以及后期处理的编辑软件。如图 2-19 所示即为视频大师 APP 封面及进入界面展示。

图 2-19 视频大师 APP 封面及进入界面展示

❷ APP 最大特色

视频大师 APP 最大的特色就是操作简单,支持高清视频输出,而且软件中所有功能都可以免费使用。

❸ APP 功能用法

视频大师 APP 的主要功能以及用法如图 2-20 所示。

图 2-20　视频大师 APP 主要功能及其用法

❶ **拍摄视频：**点击即可进入视频拍摄界面，在视频拍摄中还可以进行拍摄自动对焦、设置视频画幅比例、为视频添加实时滤镜特效等。

❷ **视频编辑：**视频大师 APP 的视频编辑功能中，用户可以从手机中导入视频到软件当中，为视频设置画幅比例。该软件中的视频编辑功能种类多样，可以进行视频剪切、音量设置、调整播放速度等。众多滤镜特效让视频画面风格多样。此外还能为视频添加字幕、贴纸、音乐、音效、录音等众多功能。

❸ **视频下载：**该板块主要是对用户喜爱的视频进行下载，用户只要输入视频网址就可以将其下载到软件当中。

> **专家提醒**　视频大师 APP 的视频下载功能中，并不是所有视频软件中的视频都可以进行下载，而主要针对手机短视频拍摄软件中的视频进行下载，如秒拍 APP、小咖秀 APP、美拍 APP、快手 APP、西瓜视频 APP、火山小视频 APP 等，此外还可以下载新浪微博当中的视频。

第 3 章
拍摄技巧！13 个高清视频的拍摄秘技

学前提示

　　使用手机拍摄短视频，想要获得好的效果，就需要让视频的清晰度有所保证。一段视频就算内容拍摄得再好，如果清晰度不够，也会使视频质量大打折扣。

　　那么，如何保证视频拍摄的高清晰度呢？本章笔者就带大家好好了解一下，在拍摄技巧当中保证高清视频的拍摄秘技。

021 像素影响清晰度

1 概念

不管是在拍摄领域还是电子产品领域，我们都会听说"像素"这一专业名词。例如，手机像素、相机像素、显示屏的像素等。我们总是说像素，那么什么是像素呢？

像素，其实就是我们平常所说的"分辨率"。

分辨率是指显示器或图像的精细程度，其尺寸单位用"像素"来表示，一般分为显示分辨率和图像分辨率。

显示分辨率是指显示器所能显示的像素多少，像素越多，显示就越清晰；像素越少，显示就越模糊。图像分辨率则接近分辨率的原始定义，是指每英寸所含像素多少。

例如，分辨率为 640×480，表示水平方向上有 640 个像素点，垂直方向上有 480 个像素点。如图 3-1 所示为华为手机在视频拍摄状态时的像素（分辨率）展示。

图 3-1 华为手机在视频拍摄状态时的像素（分辨率）展示

2 分类

如今我们常见的分辨率有四种，分别是 480P 标清分辨率、720P 高清分辨率、1080P 全高清分辨率以及 4K 超高清分辨率。

480P 标清分辨率是如今视频中最基本和最基础的分辨率。480 表示垂直分辨率，简单来说就是垂直方向上有 480 条水平扫描线，P 是 Progressive scan 的缩写，代表逐行扫描。480P 常见的分辨率有 640×480、720×480、800×480 等。

480P 分辨率无论是在视频拍摄中还是观看视频中，都属于比较流畅、清晰度一般的分辨率，而且占据手机内存较小，在播放时对网络方面的要求不是很高，即使在网络不是太好的情况下，480P 的视频基本上也能正常播放。

720P 高清分辨率在 480P 的基础上有很大提升。它是由美国电影电视工程协会所提出来的格式标准。720P 相对于 480P 来说，画面更加清晰，同时对内存和网络要求也比 480P 要稍微高一些。使用 720P 拍摄视频，可以让视频画面更加清晰，也是很多人会选择的视频拍摄分辨率。

1080P 分辨率在众多智能手机中表示为 FHD1080P，其中 FHD 是 Full High Definition 的缩写，意为全高清。它比 720P 所能显示的画面清晰程度更胜一筹。自然而然，对于手机内存和网络的要求也就更高。它延续了 720P 所具有

的立体音功能,但画面效果更佳,其分辨率能达到 1920×1080,在展现视频细节方面,1080P 有着相当大的优势。

4K 超高清在华为手机里表示为 UHD4K,UHD 是 Ultra High Definition 的缩写,是 FHD1080P 的升级版,分辨率达到了 3840×2160,是 1080P 的数倍之多。

采用 4K 超高清拍摄出来的手机视频,不管是在画面清晰度,还是在声音的展现上,都有着十分强大的表现力。

由于市场上手机众多,不同的手机拍摄视频时,分辨率是不一样的,受篇幅所限,笔者不再一一介绍其他品牌手机的视频拍摄像素,只要大家将手机相机调整到视频拍摄模式,就可以查看或设置其分辨率。

❸ 作用

像素,也就是分辨率,能直接影响画面显示的清晰程度。对于手机视频的拍摄,分辨率的高低决定着手机拍摄视频画面的清晰程度,分辨率越高,画面就会越清晰。

简单来说,像素越高,视频画面就越清晰,反之亦然。由于手机像素是在手机生产时就已经确定了,所以手机的最高像素与最低像素就是固定的,无法改变。但手机的像素也可能会因为手机镜头在长期的使用过程中受到磨损而导致像素降低。

如图 3-2 所示的截图为低像素下拍摄的视频画面,如图 3-3 所示的截图就是高像素下拍摄的视频画面。

图 3-2　低像素下拍摄的视频画面　　　图 3-3　高像素下拍摄的视频画面

❹ 设置

在拍摄手机视频时,像素的设置也十分简单,下面笔者使用华为手机拍摄视频,将像素设置为 1080P 全高清分辨率,具体设置步骤如下。

打开华为手机相机,进入界面之后,❶点击 按钮,向左滑动进入设置界面,❷选择"分辨率"选项,❸选择 1080P 分辨率,即可将视频拍摄分辨率设置为 1080P,如图 3-4 所示。

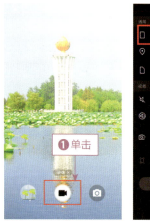

图 3-4 将手机视频拍摄的像素设置为 1080P 分辨率

除了笔者讲到的将手机视频拍摄的像素设置为 1080P 分辨率之外，大家还可以根据自身拍摄视频的实际情况进行针对性的分辨率设置，以此来保证视频画面的清晰。

> **专家提醒**
>
> 如今众多手机都已经拥有了高清的像素，即使在拍摄视频时也是使用高清像素对事物进行拍摄，虽然 480P 与 720P 这两种分辨率的画面清晰度也还可以，但是如果手机拥有更高的分辨率，还是采用高分辨率拍摄出来的视频画面会更好。

022 光线提升视频画质

1 概念

我们如今所说的光大都分为自然光与人造光，而光线则是十分抽象的名词，是指光在传播时的那条直线。如果这个世界没有光，那么世界就会呈现出一片黑暗的景象，所以光线对于视频拍摄来说至关重要，也决定着视频的清晰度。例如，光比较黯淡的时候拍摄的视频就会模糊不清，即使手机像素很高，也可能存在此种问题。而光较亮的时候拍摄的视频，画面内容就会比较清晰。

2 作用以及拍法

笔者在本节所讲的光线主要是顺光、侧光、逆光、顶光常见的四大类光线。顺光指从被摄者正面照射而来的光线，着光面是视频拍摄的主体，这是我们在摄

影时最常用的光线。

采用顺光构图拍摄手机视频,光线的投射方向与镜头的方向一致。使用顺光拍摄时,被摄物体没有强烈的阴影,能够让视频拍摄主体呈现出自身的细节和色彩,从而进行细腻的描述,如图3-5所示。

图3-5 顺光拍摄展现主体细节和色彩

侧光是指光源照射的方向与手机视频拍摄的方向呈直角状态,即光源从视频拍摄主体的左侧或右侧直射过来,因此被摄物体受光源照射的一面非常明亮,而另一面则比较阴暗,画面的明暗层次感非常分明。

采用侧光构图拍摄视频,站在旁边侧光拍,让对象充分暴露在阳光下,这样可以体现出一定的立体感和空间感,比较容易获得清晰的细节,如图3-6所示。

图3-6 侧光拍摄展现主体的立体感与空间感

逆光是一种具有艺术魅力和较强表现力的光线。

逆光时视频拍摄主体刚好处于光源和手机之间,容易使被摄主体出现曝光不足的情况,但是逆光可以出现剪影的特殊效果,也是一种极佳的艺术摄影技法。

在采用逆光拍摄手机视频时，只需要使手机镜头对着光源就可以了，这样拍摄出来的手机视频画面会有剪影，如图 3-7 所示。如果是用于拍摄树叶，还会使树叶呈现晶莹剔透之感。

图 3-7　逆光拍摄实现剪影效果

顶光，顾名思义，可以认为是炎炎夏日时正午的光线，从头顶直接照射到视频拍摄主体身上的光线。顶光由于是垂直照射于视频拍摄主体，阴影置于视频拍摄主体下方，占用面积很少，几乎不会影响视频拍摄主体的色彩和形状展现，顶光光线很亮，能够展现出视频拍摄主体的细节，使视频拍摄主体更加明亮，如图 3-8 所示。

图 3-8　顶光拍摄视频让主体更加明亮

想用顶光构图拍摄手机视频，如果是利用自然光，就需要在正午，太阳刚好处于正上方时，就可以拍摄出顶光视频。如果是人造光，将视频拍摄主体移动到光源正下方，或者将光源移动到主体正上方，就可以拍摄顶光视频。

> **专家提醒** 手机拍摄视频时所采用到的光线远远不止笔者提及的这四种,光线分类众多,除了顺光、侧光、逆光和顶光之外,还有散射光、直射光、底光、炫光、耶稣光等,而且不同时段的光线又有所不同,由于篇幅有限,笔者不能逐一为大家介绍,想要更深入更全面学习光线在摄影中运用的朋友,可以参考其他书籍进行了解。

023 对焦决定画面清晰度

❶ 概念

对焦,是指在用手机拍摄视频时,调整好焦点距离。对焦是否准确,决定了视频主体的清晰度。在现在的很多智能手机中,手机视频拍摄的对焦方式主要有自动对焦和手动对焦两种。

自动对焦是手指触摸点击屏幕某处即可完成该处的对焦。手动对焦一般会设置快捷键实现手动对焦。

❷ 对焦方式

下面笔者以华为手机为例,为大家讲解手机视频拍摄时的对焦设置方法。

自动对焦设置:打开相机,❶点击"录像"按钮,进入界面之后,❷点击"录像"按钮,❸用手机点击触摸屏幕,就可以实现视频的自动对焦,如图3-9所示。

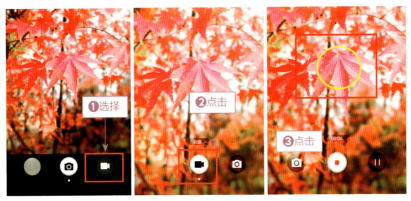

图3-9 华为手机拍摄视频的自动对焦设置

手动对焦需要设置对焦快捷键,一般是将音量键设置为快捷键,具体步骤如下。

打开手机相机，❶点击"录像"按钮，进入视频录像设置界面，❷选择音量键，❸选择"对焦"选项，即可将音量键设置为手动对焦快捷键，如图3-10所示。

图3-10 华为手机拍摄视频的手动对焦设置

> **专家提醒**
>
> 手机能否准确对焦，对于手机视频画面的拍摄至关重要，如果手机在视频拍摄时没有对焦，或出现跑焦，就会使视频画面模糊不清。另外有一种情况，笔者要单独拿出来说明，当手机距离视频拍摄主体太近时，可能会影响到实际的对焦情况，也就是我们常说的失焦。所以在对焦时，也要注意手机与拍摄主体的距离要适当。

024 稳固手机，保证画面稳定

1 概念

所谓稳固手机，就是指将手机固定或者让手机处于一个十分平稳的状态。

2 作用

手机是否稳定，能够很大程度上决定视频拍摄画面的稳定程度，如果手机不稳，就会导致拍摄出来的手机视频也跟着摇晃，视频画面也会十分模糊。如果手机被固定，那么在视频的拍摄过程中就会十分平稳，拍摄出来的视频画面也会十分稳定。

3 方法

要想使手机稳固，笔者有以下方法可供大家参考。

(1) 使用手持云台稳固手机

如今的视频拍摄新宠工具就是手持云台了。云台就是在安装和固定摄像机的时候，在下面起支撑作用的工具，多用在影视剧拍摄当中，分为固定和电动两种。固定云台相比电动云台来说，视野范围和云台本身的活动范围较小，电动云台则能容纳更大的范围，可以说是十分专业的视频拍摄辅助器材。

手持云台就是将云台的自动稳定系统放置在手机视频拍摄上来，它能自动根据视频拍摄者的运动或角度调整手机方向，使手机一直保持在一个平稳的状态，无论视频拍摄者在拍摄期间如何运动，手持云台都能保证手机视频拍摄的稳定。手持云台如图 3-11 所示。

手持云台一般来说重量较轻，女生也能轻松驾驭。可以一边充电一边使用，续航时间也很乐观，而且还具有自动追踪和蓝牙功能，即拍即传。部分手持云台连接手机之后，无须在手机上操作，也能实现自动变焦和视频滤镜切换，对于手机视频拍摄者来说，手持云台是一个很棒的选择。

手持云台优点众多，相对于现在众多的手机视频拍摄稳定工具来说，手持云台是笔者最推荐的视频拍摄稳定器，但由于手持云台的价格相对于其他手机视频拍摄支架来说较高，几百到几千不等，所以如果对价格有顾虑的朋友，就需要慎

图 3-11 手持云台

重考虑。

(2) 使用手机支架稳固手机

手机支架，顾名思义，就是支撑手机的支架。一般来说，手机支架都是可以将其固定在某一个地方，解放双手，从而保证手机的稳定，所以手机支架也能帮助拍摄者在拍摄视频时保证手机的稳定性。

手机支架在价格上相对于手持云台来说就要低很多，一般十几块钱或是几十块钱就能买一个较好的手机支架，这对于想买视频拍摄稳定器，但是又担心价格太贵的朋友来说，手机支架是一个很好的选择。

现在市面上的手机支架的种类很多，款式也各不相同，但大都是由夹口、内杆和底座组成，能够夹在桌子、床头等地。如图 3-12 所示为主流手机支架款式的展示。

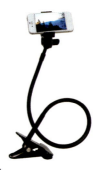

图 3-12　手机支架

使用手机支架拍摄手机视频要注意的是，手机支架保持手机的稳定是因为支架被固定在某一个地方。一般来说，使用手机支架拍摄视频多用在视频拍摄主体运动范围较小时，如果运动范围较大，超出了手机镜头的覆盖范围，拍摄者依然需要将手机支架或手机拿起来，这样依然不能保证手机的稳定。

所以手机支架多用于小范围运动的视频拍摄，拍摄视野和范围最好不要超过手机镜头的覆盖范围，只有这样才能保证手机的稳定，也才能保证视频画面的稳定。

(3) 为手臂找支撑点稳固手机

在使用手机拍摄视频时，如果没有相应的视频拍摄辅助器，而是仅靠双手作为支撑的话，双手很容易因为长时间端举手机而发软发酸，难以平稳地控制手机，一旦出现这种情况，拍摄的视频肯定会晃动，视频画面也会受到影响。所以在这种情况下就需要利用身边的物体支撑双手，才能保证手机的相对稳定。

这一技巧也是利用了三角形稳定的原理，双手端举手机，再将双肘放在物体上做支撑，双手与支撑物平面形成三角，无形之中起到了稳定器的作用，如图 3-13 所示。

(4) 手臂没有支撑时

如果我们在户外拍摄视频，身边没有支撑手机或者手臂的物体，我们只能靠双臂端举手机来进行视频的拍摄。这种情况我们应该如何使手机稳定不至于太过晃动呢？

一般来说，双手同时端举手机会比只用一只手拿着手机要稳定，因为一只手只能固定住手机的一端，而无法使手机两端都得到支撑。

此外，坐着拍摄视频会比站着拍摄视频要稳定，因为人在坐着的时候中心下沉，会比站着的时候更加稳定。

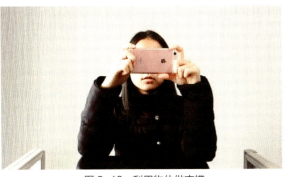

图 3-13 利用物体做支撑

> **专家提醒** 除了笔者上述提及的几种稳固手机的方式之外，大家还可以将手机靠在稳固的物体身上，以此来保证手机的稳定，例如将手机靠在大树干上、墙壁或墙角等比较稳定坚固的地方。

025 准备三脚架，拍片利器

1 概念

三脚架因三条"腿"而得名，三角形是公认的最稳固的图形，因此三脚架的稳定性可见一斑。

2 作用

三脚架是用于在拍摄时稳定拍摄器材、支撑拍摄器材的辅助器材。很多接触到拍摄的人都会知道三脚架，但是很多人却并没有意识到三脚架的强大功能。

三脚架的最大优势就是稳定性，这在拍摄延时摄影、流水、流云等运动性的事物时，三脚架就能很好地保持拍摄器材的稳定，从而取得很好的拍摄效果。自然在手机视频的拍摄中，三脚架也起到了巨大的稳定作用。

在手机视频的拍摄中，除非特殊需要，否则都不希望视频画面晃动，所以想要保证视频画面的稳定，首先得保证手机的稳定，而手机三脚架就能很好地保

手机的稳定,如图 3-14 所示。

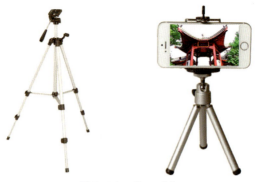

图 3-14　手机三脚架

3 操作

将手机安装到手机三脚架上面的步骤如图 3-15 所示。

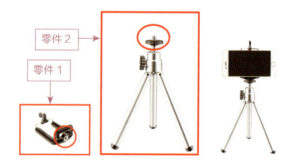

图 3-15　手机三脚架组装示意图

手机三脚架的安装是将上图中的零件 1 安装到零件 2 当中,具体的步骤是:将零件 1 与零件 2 中画圆圈的部分,以拧螺丝的方式组装到一起;然后再将手机固定在零件 1 当中的手机槽里面就可以了。

> **专家提醒**
>
> 手机三脚架应用在手机短视频的拍摄当中,能够很好地保证手机的稳定性,而且大部分手机三脚架具有蓝牙和无线遥控功能,可以解放拍摄者的双手,远距离也能实时操控。
>
> 同时,手机三脚架还可以自由伸缩高度,满足某区间以内不同高度环境的视频拍摄。在价格方面,手机三脚架也比手持云台便宜,但比起手机支架来说,手机三脚架因其更为专业,所以价格适当比手机支架要高一些。

026 拍摄距离，把握主体远近

1 概念

拍摄距离，顾名思义，就是指镜头与视频拍摄主体之间的距离。

2 作用

拍摄距离的远近，能够在手机镜头像素固定的情况下，改变视频画面的清晰度。一般来说，距离镜头越远，视频画面越模糊；距离镜头越近，视频画面越清晰。当然，这个"近"也是有限度的，过分的近距离也会使视频画面因为失焦而变得模糊。

3 方法

一般在拍摄视频的时候，会有两种方法来控制镜头与视频拍摄主体的距离。

第一种是靠手机里自带的变焦功能，将远处的视频拍摄主体拉近，这种方法主要是用于视频拍摄主体较远，无法短时间到达，或者拍摄主体处于难以到达的地方。

手机拍摄视频时自由变焦能够将远处的景物拉近，然后再进行视频拍摄，就很好地解决了这一问题。而且在视频拍摄的过程中，采用变焦拍摄的好处就是免去了拍摄者因距离远近而跑来跑去的麻烦，而只需要站在同一个地方也可以拍摄到远处的景物。

如今很多手机都可以实现变焦功能，大部分情况下，手机变焦可以通过两个手指头，一般是大拇指与食指，滑动视频拍摄界面放大或者缩小就能够实现视频拍摄镜头的拉近或者推远。下面笔者就以华为手机视频拍摄时的变焦设置为例，为大家讲解如何设置手机变焦功能。

打开手机相机，点击"录像"按钮，进入视频拍摄界面之后，用两只手指触摸屏幕滑动即可进行视频拍摄的变焦设置，如图 3-16 所示。当然，使用这种变焦方法拉近视频拍摄主体，也会受到手机镜头本身像素的影响。

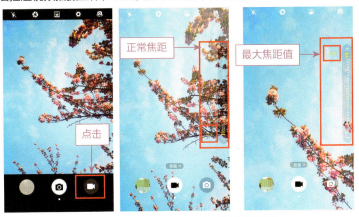

图 3-16 华为手机视频拍摄时的变焦设置

第二种是对于短时间能够到达或者容易到达的地方，就可以通过移动拍摄者的位置来达到缩短拍摄距离的效果。

> **专家提醒**　在手机视频拍摄的过程中，如果使用变焦设置，一定要把握好变焦的程度，远处景物会随着焦距的拉近而变得不清晰，所以为了保证视频画面的清晰，变焦要适度。

027　场景变化，画面切换要自然

1 概念

场景，最开始是在影视戏剧等文艺作品中出现的专有名词，后来在日常生活中也运用得比较广泛，就是场面、情景的意思。

场景变化是指在文学作品当中由一个场面转换到另一个场面的情况，例如镜头先是对着一个庭院走廊尽头的房间，然后镜头转换到庭院里盛开的桃花上，这就叫场景的转换。

2 作用

场景的转换看上去很简单，只是简单地将镜头从一个地方移动到另一个地方，但其在影视剧的拍摄当中至关重要，它不仅关系到作品中剧情的走向或视频中事物的命运，也关系到视频的整体视觉感官效果。

如果一段视频中的场景转换十分生硬，除非是特殊的拍摄手法或者是导演想要表达特殊的含义，这种生硬的场景转换会使视频的质量大大降低。在影视剧当中，场景的转换一定要自然流畅，行云流水般恰到好处的场景转换才能使视频的整体质量大大提升。

3 方法

对于手机短视频拍摄中的场景转换，笔者将其分为两种类型来讲解。

一种是同一个镜头中，一段场景与另一段场景的变化。这种场景之间的转换就需要自然得体，符合视频内容或故事走向。

另一种是一个片段与另一个片段之间的转换，稍微专业一点来说就是转场，转场就是多个镜头之间的画面切换。这种场景效果的变换就需要用到手机视频后期处理软件来达到。

具有转场功能的手机视频处理软件众多，笔者推荐的是美摄APP，大家安

装美摄 APP 之后，导入两段及其以上的视频，进入"转场"界面就可以为视频设置转场效果。

由于本书第 9 章 91 节中有专门讲解转场的内容，笔者就不在这里做过多的步骤操作了，大家可以自己先将软件下载下来摸索，以便后面更好地进入"转场"特效的学习。

> **专家提醒** 如果大家拍摄具有故事性的手机视频，就一定要注意场景变换会给视频故事走向带来的巨大影响。一般来说，场景转换时出现的画面都会带有某种寓意或者象征故事的某个重要环节，所以场景转换时的画面一定要与整个视频内容有关系。

028 视频音效，影响视频质感

1 概念

音效，就是指声音制造出来的效果。本节所讲的视频音效，就是指在手机视频中声音制造出来的效果。比较典型的就是恐怖片中的恐怖音效。像这样出现在视频中的音效除了人为配音之外，还包含拟音技巧。

拟音属于音效的一种，常见于影视剧中，拟音师通过现场工具模仿视频内容中需要的声音，比如影视剧中骨折的声音就是由拟音师折断芹菜杆而模拟出来的声音。

2 作用

音效在视频中的作用就是让视频内容更加生动、真实可感，对于观众来说，音效的目的就是让观众身临其境，甚至是将自己带入剧情当中去。

3 方法

众多的手机视频后期处理软件都可以为视频添加音效，笔者在这里以视频大师 APP 为视频添加音效为例，为大家讲解如何为视频添加音效，其步骤如下。

步骤 01 打开视频大师 APP，❶点击"视频剪辑"按钮，❷选择相应视频，❸点击➡按钮，❹选择"画幅"选项，❺选择相应的画幅尺寸之后，❻点击➡按钮，进入视频编辑界面，如图 3-17 所示。

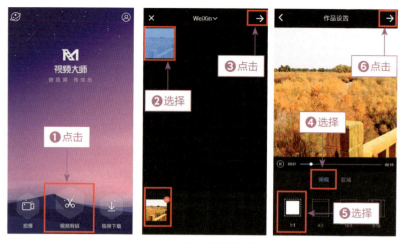

图 3-17 进入视频编辑界面

步骤 02 进入视频编辑界面之后,❶点击 ♫ 按钮,❷点击"音效添加"按钮 ⊕,进入音效界面,在音效界面中❸点击"上方下拉"按钮,可以看见"在线音效""我的音效"以及"本地音效",笔者在这里❹选择"在线音效",进入在线音效选择界面,如图 3-18 所示。

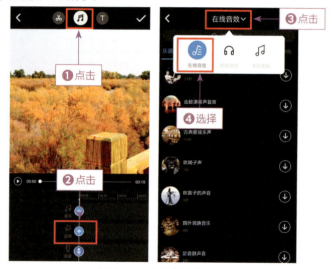

图 3-18 在线音效选择界面

步骤 03 进入在线音效选择界面之后,❶点击相应音效下载并选择,❷点击"确定"按钮,返回音乐编辑界面,音效轨道变蓝即为添加成功,如图 3-19 所示。

第 3 章 拍摄技巧！13 个高清视频的拍摄秘技

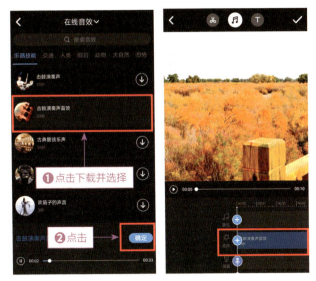

图 3-19 为视频添加音效

> **专家提醒**
>
> 使用手机拍摄视频时，很少有现场一边拍摄一边加音效的，音效一般都是后期添加，但是在为视频添加音效的时候要注意，音效与视频的风格或内容要保持一致，这样才能使视频画面更加具有真实性。
>
> 此外，如果不采用软件自带的音效，就需要自己制造音效再将其导入视频当中。面对这种情况，如果有条件，最好是在专业的录音室或者隔音效果特别好的房间里进行。这样一来就能很好地隔绝外界其他噪声的干扰，保证音效的质量。

029 清洁镜头，保持画面干净

1 概念

所谓清洁镜头，不难明白，就是对手机镜头进行清理，使其干净没有污垢。尤其是对于手机的镜头来说，如今大多数手机的后置镜头采用的都是凸出设计，如图 3-20 所示。

我们时常拿着手机到处乱放，屏幕朝上的放置方法自然很容易使手机的后置镜头沾上灰尘、污垢，甚至是磕到硬物而使镜头损毁。以上这些情况的发生，不

仅会使镜头的成像质量大大降低，而且很多污垢还会腐蚀镜头，使镜头的拍摄质量有所损失，所以要对手机镜头及时清洁。

图 3-20　后置镜头凸出设计的手机图片展示

2 作用

定期对手机镜头，尤其是后置镜头进行清理，一方面是对镜头的保护，另一方面更是为了将手机后置镜头上面的脏东西及时清除，以便更好地进行视频的拍摄，拍摄出来的视频画面也会更加清楚。

3 方法

对于手机镜头的清理，不能马虎，因为镜头本身精密又"娇气"，所以不能用清水、洗浴用品等清洁产品来进行清理。清理手机镜头有专业的清理器材。我们可以使用专业的清理工具，或者十分柔软的布，将手机镜头的灰尘清理干净，如图 3-21 所示。

图 3-21　镜头专业清理工具

如上图所示的三种工具就是专业的手机镜头清理工具。专业的镜头清洁布一般是由柔软材质制作而成，不会剐蹭镜头，搭配专业镜头清洗剂，用于去除一些附着在镜头上的顽固污渍。而专业的镜头清洁刷，则是用于扫掉那些能够轻易扫掉的灰尘或杂质等。

> 专家提醒：虽说镜头要定期清理，但是如果过分清理，其实也可能会对镜头造成一定的损伤。所以我们在日常生活中使用手机的时候，就要有意识地保护镜头，切莫让手机进入油烟较重，或者灰尘污垢较多的地方。

030 前景装饰，提升视频效果

1 概念

前景，最简单的解释就是位于视频拍摄主体与手机镜头之间的事物。而前景装饰就是指在视频拍摄当中起装饰作用的视频前景。

2 作用

前景装饰可以使视频画面具有更强烈的纵深感和层次感，同时也能大大丰富视频画面的内容，使视频更加鲜活饱满。

3 拍法

在进行视频拍摄时，将身边可以充当前景的事物拍摄到视频画面当中，如图 3-22 所示就是将草作为视频前景装饰的拍摄案例展示。

图 3-22 将草作为视频前景装饰的拍摄案例展示

像上图所示的视频拍摄截图中，大家不难看出草的线条十分清晰明了，将猫与景物组合在一起，达到了一种使视频画面更加丰富的效果。

当然，还有一种前景装饰是不清晰的，也就是前景深。前景深当中的前景只是为了使视频中的主体更加突出，但又不显得单调。拍摄者并没有刻意将前景完全清晰地展现出来，如图 3-23 所示。

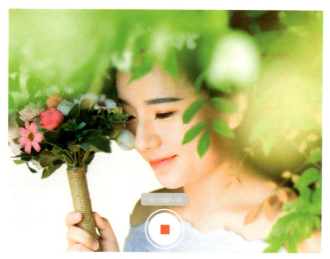

图 3-23　将前景模糊使主体突出

> **专家提醒**　在使用前景装饰的方式拍摄视频时，要注意前景装饰毕竟只是作为装饰而存在，切不可面积过大抢了视频拍摄主体的"风头"，所以在实际的视频拍摄过程中，大家要注意前景装饰大小的选择，切不可反客为主。

031 小心呼吸声，与手机保持距离

1 原因

呼吸声之所以也能在一定程度上影响视频拍摄的画质，是因为呼吸能引起胸腔的起伏，在一定程度上能带动上肢，也就是双手的运动，所以呼吸声能影响视频拍摄的画质。

2 影响

一般来说，呼吸声是否剧烈，能够影响双臂运动的幅度大小。呼吸声较大较剧烈，双臂的运动幅度就会增加，所以能够良好地控制呼吸的大小，可以在一定程度上增加视频拍摄的稳定性，从而增强视频画面的清晰度。尤其是用双手端举

手机进行拍摄的情况下,这种反应显而易见。

3 方法

要想保持呼吸的平稳与均匀,在视频拍摄之前切记不要做剧烈运动,或者等呼吸平稳了再开始拍摄。此外,还要做到小、慢、轻、匀,即呼吸声要小,身体动作要慢,呼吸要轻,要均匀。如果手机本身就具有防抖功能,一定要开启,也可以在一定程度上使视频画面稳定。如图 3-24 所示就是呼吸声太大的情况下拍摄的视频画面。

图 3-24 呼吸声太大导致视频画面模糊

在呼吸声较平稳较小的情况下,拍摄出来的视频画面就会相对清晰,如图 3-25 所示。

图 3-25 呼吸声较小时拍摄的视频画面

> **专家提醒** 在视频的拍摄过程中,除了呼吸声的控制之外,还要注意手部动作以及脚下动作的稳定,身体动作过大或者过多,都会引起手中手机的摇晃,且不论摇晃幅度的大小,只要手机发生摇晃,除非是特殊的拍摄需要,否则都会对视频画面产生不良的影响。所以在视频拍摄时一定要注意身体动作与呼吸声的均匀,最好是呼吸声能与平稳均匀的身体动作保持一致。

032 无人机摄影,这么玩才有感觉

1 概念

我们如今总是能听到"无人机"这个听起来就十分高级的设备,那什么是无人机呢?它又有什么为人称道的优势让它在近些年来十分火热呢?下面笔者就来为大家讲解一下"无人机"的前世今生。

无人机全称为"无人驾驶飞机",是利用无线遥控装置与无人机本身所具有的控制系统来操纵的不载人飞机。无人机因为是无人驾驶,所以大部分情况下适用于执行一些人不愿意从事,或者有危险的工作。

世界上最早的无人机出现在 20 世纪 20 年代左右,主要用途是在战争中投弹,延续到今天,无人机的技术得到了质的飞跃与发展,而用途也已经改变,主要是运用到灾难救援、地质勘测、运送快递等多种工作中。如图 3-26 所示为大疆旗下某款无人机图片展示。

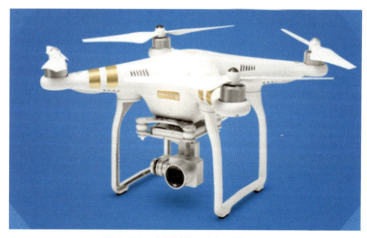

图 3-26 大疆某款无人机图片展示

❷ 作用

　　无人机的作用，与最开始人们发明它有着密切的关系，最开始人们将其发明出来就是为了让它代替人去完成那些人不太可能完成，或者危险性巨大的任务，这到现在依然是无人机的主要作用。

　　用在手机视频拍摄当中，无人机的出现，尤其是航拍无人机的出现，自带拍摄功能的无人机更是能够解决人为拍摄无法达到的高度、角度或者效果。

　　如今的无人机不仅具有高清图片与视频的拍摄功能，还有科学防抖、智能返航等功能，当无人机处于低电量或者出现问题时，用户一键就能让其返航。

　　此外，无人机还具有智能跟拍功能，能准确及时地对拍摄主体进行视频拍摄。内置无线网功能，手机也能轻松连接。

❸ 用法

　　无人机是需要人为操控的，一般来说，想通过手机对无人机进行操控，都需要下载相应的 APP 进行手机与无人机的连接。在首次连接时，用户需要注册相应的 APP 账号，一般是采用邮箱或者手机号注册，用手机搜索设备，连接成功之后，就可以在手机上对无人机进行操控了。

> **专家提醒**　　使用无人机拍摄手机视频，需要注意的是确保拍摄环境的安全，这一要求不只是为了保证无人机本身的安全，还是保证周遭行人的安全，一旦无人机消失在视野之中，就需要谨慎操作，以防出现安全事故。
>
> 　　另外，无人机的续航时间一般在二十分钟到一个小时左右，所以用户在拍摄视频的时候，也要把握好无人机的续航时间，科学安排视频拍摄时长。

033　4K视频拍摄，专业人士的选择

❶ 概念

　　4K 超高清是如今视频分辨率的大体趋势，众多人在有 4K 的情况下会选择 4K 这一更加清晰的分辨率观看视频。不管是安卓手机还是苹果手机，都拥有 4K 超高清的设置。

　　如果在手机视频的拍摄当中，手机自带 4K 超高清的分辨率，那么采用这种分辨率拍摄的手机短视频在画质和声音方面都会有不俗的表现力。

2 作用

4K 分辨率相比其他分辨率来说,更加清晰,对细节的展现也更为直接细致。

3 设置

在华为手机视频拍摄中,4K 超高清分辨率的设置步骤如下。

打开华为手机相机,进入界面之后,❶点击 ■◤ 按钮,向左滑动进入设置界面,❷选择"分辨率"选项,❸选择 UHD4K,即可将分辨率设置为超高清,如图 3-27 所示。

图 3-27 将手机视频拍摄像素设置为 4K 分辨率

采用 4K 超高清分辨率拍摄视频,可以使画面在全高清的基础上再提升几个档次,使画面和音质都有更好的展现。

此外,在苹果手机中是无法设置视频拍摄的分辨率的,它只能在设置中选择 4K 的拍摄模式。除此之外,不能调节分辨率。

> **专家提醒** 由于 4K 超高清分辨率的视频,不管是在占用内存上,还是在播放时对网络的要求上都比较高,所以如果在手机内存不足或者是网络条件不好的情况下,最好不要采取 4K 超高清分辨率拍摄视频。

第 4 章

构图必会！12 种电影级画面取景技法

学前提示

手机短视频的拍摄想要使画面具有更高级的美感，除了视频拍摄主体本身要美以外，还需要学会构图。将视频画面中的事物按照一定的审美组合摆放，使其具有更好的视觉审美效果。那么，视频拍摄中如何构图才能使视频中的每一帧都能成为壁纸呢？本章笔者就为大家列出 12 种最经典的构图方法。

034 黄金分割，完美呈现画面比例

1 概念

所谓黄金分割，就是指由古希腊数学家毕达哥拉斯发现的黄金分割定律。毕达哥拉斯认为，任何一条线段上都存在着这样一个点，可以使整体与部分的比值，等于较小部分与较大部分的比值，即较长/全长=较短/较长，其比值约为0.618，也就是黄金比例。

在视频拍摄中用到的黄金分割构图，也就来自于毕达哥拉斯著名的黄金分割定律。在视频拍摄中，黄金分割不仅表现在对角线上的某条垂直线上的点，也是某种特殊情况下形成的螺旋线，而且我们用线段就可以表现视频画幅的黄金比例，垂直线与对角线交叉的点，即垂足，就是黄金分割点，如图4-1所示。

黄金分割除了是某条垂直线上的点之外，它还是由每个正方形的边长为半径所延伸出来的一个具有黄金数字比例的螺旋线，如图4-2所示。

 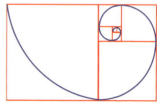

图4-1 黄金分割点示意图　　图4-2 黄金分割线示意图

2 作用

黄金比例被誉为完美比例，按照这个比例设计的事物能引起人对于美的感受。利用著名的黄金分割点来拍摄是很多经典影视剧里的一大亮点，这也就表示了黄金分割定律在视频拍摄中可谓是很受欢迎，因为它在突出视频拍摄主体的同时，还能使人的视觉感受十分舒适，产生视觉上的美感。

3 拍法

想要拍摄出黄金分割的完美视频画面，单靠人为感觉去拍摄是不太能够达到精确的黄金分割构图效果的。这个时候就需要使用黄金分割线作为辅助来进行视频拍摄了。

如今很多手机本身就具有黄金分割辅助拍摄线，笔者这里以华为手机为例，为大家讲解如何开启黄金分割辅助拍摄线，其具体操作步骤如下。

打开手机相机，向左滑动屏幕进入相机设置界面，❶选择"参考线"选项，进入拍摄辅助线选择界面，❷选择"左螺旋"选项或者"右螺旋"选项，即可打

开黄金螺旋线辅助拍摄线,如图4-3所示。返回拍摄界面即可显示螺旋,即可进行黄金分割构图拍摄。

 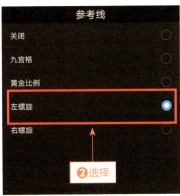

图4-3 打开黄金螺旋线辅助拍摄

打开黄金分割辅助拍摄线之后,再进行拍摄的话,拍摄界面中就自带黄金螺旋线,如图4-4所示。

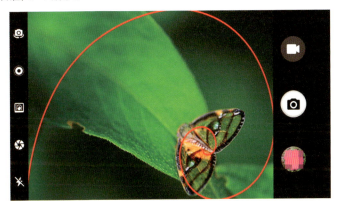

图4-4 开启黄金螺旋线后的拍摄界面

> **专家提醒** 由于如今部分手机本身自带螺旋线,所以使用螺旋线拍摄很简单,倒是黄金分割点,最好是在视频拍摄完之后再进行设置,会更加可靠。

一般来说,采用黄金分割拍摄的画面都能给人十分舒适的审美感受。当然,除了笔者上图提及的黄金螺旋线之外,利用黄金分割点来进行拍摄的案例也不少,如图4-5所示。

图 4-5 利用黄金分割点拍摄的画面展示

035 九宫格构图，赋予画面新的生命

1 概念

九宫格构图又叫井字形构图，是黄金分割构图的简化版，也是最常见的构图手法之一，如图 4-6 所示。

图 4-6 九宫格示意图

九宫格构图是最常见、最基本的构图方法，利用九宫格拍摄视频，就是把视频画面当作一个有边框的面积，把上、下、左、右四个边都分成三等份，然后用直线把这些对应的点连接起来，形成一个"井"字，交叉点就叫作"趣味中心"，把主体放在"趣味中心"上，就是九宫格构图。

3 作用

九宫格构图中一共有四个趣味中心，每一个趣味中心都将视频拍摄主体放置在偏离画面中心的位置上，在优化视频画面空间感的同时，又能很好地突出视频

拍摄主体，是十分实用的拍摄方法。此外，用九宫格构图拍摄视频，能够使视频画面相对均衡，拍摄出来的视频也比较自然和生动。如图 4-7 所示就是将主体放在左下方趣味中心的视频拍摄案例。

图 4-7 九宫格构图拍摄视频

③ 拍法

安卓手机的九宫格构图线的设置与打开螺旋线的步骤是一样的，不同的是苹果手机的九宫格构图线的打开方式，下面笔者以苹果手机的构图线设置为例为大家讲解，其步骤如下。

在苹果手机的桌面上，❶选择"设置"选项，进入手机设置界面。❷选择"照片与相机"选项，❸选择"网格"选项，即可设置苹果手机的九宫格网格线，如图 4-8 所示。

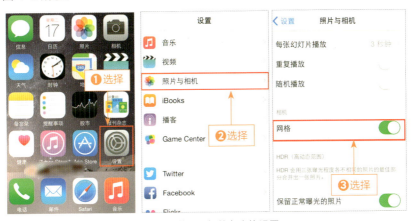

图 4-8 苹果手机的九宫格设置

想要使用九宫格拍摄视频，只需要将视频主体放置在九宫格的四个任意交叉点之上就可以了。如果大家对九宫格把握不是很准，也可以借助带有九宫格构图线的视频拍摄软件进行拍摄，笔者这里以美摄 APP 为例，为大家讲解如何利用

九宫格辅助线进行视频拍摄，其步骤如下。

步骤 01 打开美摄 APP，❶点击"添加"按钮 ，❷点击"开始拍摄"按钮，进入视频拍摄界面，如图 4-9 所示。

图 4-9 进入视频拍摄界面

步骤 02 选择横屏或是竖屏拍摄，笔者这里选择的是竖拍，用户也可以根据自己的喜好选择横屏，❶点击"坚持竖屏拍摄"按钮，❷点击界面右上方 按钮，进入视频拍摄编辑界面，如图 4-10 所示。

图 4-10 进入视频拍摄编辑界面

步骤 03 ❶选择"构图网格"选项，向右滑动打开构图网格，❷点击"拍摄"按钮，

即可进行九宫格辅助线视频拍摄,如图 4-11 所示。

图 4-11　进行九宫格辅助线视频拍摄

除了美摄 APP 可以进行九宫格辅助线拍摄之外,小影 APP 也具有九宫格辅助线拍摄视频的功能,由于篇幅有限,笔者不能一一为大家讲解,大家可以自己多去尝试,自然能拍摄出美好的九宫格构图的视频。

> **专家提醒**
>
> 用九宫格拍摄视频,除了笔者提到的左下方单点构图和右上方单点构图以外,还有左上方单点构图、右下方单点构图、上方双点构图、下方双点构图、左侧双点构图、右侧双点构图、正对角线两点构图、反对角线两点构图以及九宫格四点构图。
>
> 由于篇幅有限,笔者不能一一为大家举例说明,还希望大家在实际的视频拍摄中,多多尝试九宫格不同的趣味点构图。想要详细深入地学习九宫格构图的朋友,可以在《摄影之眼的培养:摄影构图从入门到精通》一书中去深入学习,着重掌握如何用手机拍摄出更好的视觉构图。

036　水平线构图,拍出视频对称美

1 概念

水平线从字面意思上来理解,是指水面与天边交界的一条长线,也指与这一

条线平行的直线。而水平线构图则是指依据水平线而形成的拍摄构图技法。

2 作用

水平线构图中经常出现的就是远处水面与天边交界的一条直线，这条直线因其横向上无限延伸，能给人以宁静浩远之感。

以横向为主的水平线构图拍摄出来的视频画面大都宽广宏大，能给人心灵极大的震撼，如图4-12所示。

图4-12 水平线构图的画面截图

3 拍法

水平线构图的拍法最主要的就是寻找到水平线，或者与水平线平行的直线，笔者在这里分为两种类型为大家讲解。一种就是直接利用水平线进行视频拍摄，如图4-13所示。

图4-13 直接利用水平线进行视频拍摄

第二种就是利用与水平线平行的线进行视频拍摄，如图4-14所示。

第 4 章 构图必会！12 种电影级画面取景技法

图 4-14 利用与水平线平行的线进行视频拍摄

专家提醒

在使用水平线构图拍摄视频的时候，要注意"水平线"的选择是否得当。一般来说，在比较宽广的水面上自然是很容易取得水平线的。此外，宽阔的草原、广袤的沙漠、起伏较小的山脉等，在与天交界的地方所形成的线都可以视为水平线。

037 三分线构图，7种玩法拍大片

1 概念

三分线构图属于比较经典，又十分简单易学的视频拍摄构图技巧。在日常的手机视频拍摄中采用三分线构图拍摄视频的例子数不胜数，只要稍微知道一些摄影构图知识的，就会知道三分线构图。

三分线构图，顾名思义，就是将视频画面从横向或纵向，分为三部分，在拍摄视频时，将对象或焦点放在三分线构图的某一位置上进行构图取景，让对象更加突出，让画面更加美观。

2 作用

采用三分线构图拍摄手机视频最大的优点就是，将视频拍摄主体放在偏离画面中心三分之一处，使画面不至于太枯燥与呆板，还能突出视频拍摄主题，使画面紧凑有力。此外，它还能使视频画面具有平衡感，使视频画面左右更加协调。

067

3 拍法

三分线构图的拍摄方法十分简单，只需要将视频拍摄主体放置在拍摄画面的横向或者纵向三分之一处即可。但是我们平时所知道的三分线构图只是一个十分笼统的概念，下面笔者要给大家详细介绍三分线构图的 7 种玩法。

(1) 上三分线构图

上三分线构图是取画面的上三分之一处，如这里天空占了整个画面上方的三分之一，收割完的稻田占了整个画面下方的三分之二，这样不仅突出了重点，而且更加美观，如图 4-15 所示。

图 4-15　上三分线构图视频拍摄

(2) 下三分线构图

下三分线构图与上面对应，将主体或辅体视线放在图像下面三分之一处。如图 4-16 所示以地面为分界线，下方地面占整个画面的三分之一，天空与房屋占了画面的三分之二，这样的构图可以使画面看起来更加舒适，具有美感。

图 4-16　下三分线构图视频拍摄

(3) 横向双三分线构图

横向双三分线构图是在画面中有两条相互平行的横向直线,将画面分成相等的三等份,这样构图可以使画面具有最佳的视觉感受,如图 4-17 所示。

图 4-17 横向双三分线构图视频拍摄

(4) 左三分线构图

左三分线构图,将主体或辅体置于左竖向三分线构图的位置。如图 4-18 所示,视频画面中荷花就处于画面左侧三分之一处,背景是干净美丽的蓝天,这也使主体非常突出。

图 4-18 左三分线构图视频拍摄

(5) 右三分线构图

右三分线构图与上面对应,将主体或辅体放在画面中右侧三分之一处的位置从而来突出主体,如图 4-19 所示。和阅读一样,人们看图片时也是习惯从左往右,视线经过运动最后落于画面右侧,所以将主体置于画面右侧能有良好的视觉效果。

(6) 竖向双三分线构图

竖向双三分线构图与横向双三分线构图类似,就是画面中有两条垂直平行的直线将画面平均分成三等份,如图 4-20 所示。视频截图中人物雕塑与旁边的小

塔垂直的将画面平均分成相等的三份，整个画面看起来呼应、和谐。

图 4-19　右三分线构图视频拍摄

图 4-20　竖向双三分线构图视频拍摄

(7) 综合三分线构图

综合三分线构图是指有两条横竖相交的线都具备三分线的特征，如图 4-21 所示。而拍摄视频时，将主体置于水平和垂直两交的三分线位置。

图 4-21　综合三分线构图视频拍摄

细心的朋友这时会发现，综合三分线构图，与一种构图特别相似或相通，哪

一种呢？是九宫格构图。因为九宫格构图本来就是由三分线构图演变而来，所以综合三分线构图是九宫格构图的一个表现，这是两种构图相同而又相异的地方。

> **专家提醒** 大家记住，三分线构图的关键：一是以突出构图的主体为主，即将三分线的位置放在主体对象上。二是以衬托构图的主体为主，即将三分线的位置放在辅体对象上，来衬托其他三分之二的主体。

038 斜线构图，拍出独特视角

1 概念

斜线构图就是利用拍摄主体本身具有的线条，或者拍摄环境中具有的线条，在画面中以斜线的方式呈现出来的构图拍摄方法。

2 作用

斜线的纵向延伸可加强画面深远的透视效果，斜线构图的不稳定性使画面富有新意，给人以独特的视觉效果。

利用斜线构图可以使画面产生三维的空间效果，增强画面立体感，使画面充满动感与活力，且富有韵律感和节奏感，如图 4-22 所示。

图 4-22　斜线构图视频拍摄案例展示

3 拍法

在拍摄手机短视频时，想要取得斜线构图效果也不是难事，一般来说利用斜线构图拍摄视频有两种主要的方法，一种是利用视频拍摄主体本身具有的线条构成斜线，如图 4-23 所示。

图 4-23　利用视频拍摄主体本身具有的线条构成斜线

第二种是利用周围环境为视频拍摄主体构成斜线,如图 4-24 所示的视频拍摄截图中,拍摄者的拍摄主体是天空,但单独拍摄天空未免太过单调,于是拍摄者就利用拍摄环境中能够寻找到的电线构成斜线,让视频画面更丰富。

图 4-24　利用周围环境为视频拍摄主体构成斜线

> **专家提醒**　除了笔者上述提及的斜线构图拍法之外,斜线构图还能极致细分,分为上方正斜线构图、上方反斜线构图、左下斜线构图、右下斜线构图以及综合斜线构图。由于篇幅有限,笔者不能一一为大家展示,大家如果想要详细了解斜线构图,可以关注微信公众号"手机摄影构图大全",详细学习斜线构图的技巧。

039　对称构图,绝对看得舒心

1 概念

对称构图的含义很简单,就是将整个画面以一条轴线为界,轴线两边的事物重复且相同。

2 作用

对称构图不仅具有形式上的美感,而且具有稳定平衡的特点。

3 指法

想要拍摄出对称构图的视频画面,首先就需要寻找到具有对称性质的视频拍摄主体,其次是要寻找到对称轴,只有找到了对称轴,才能保证视频画面的对称性。

对称构图一共分为 5 种,分别是上下对称、左右对称、斜面对称、多重对称以及全面对称。

(1) 上下对称构图

上下对称顾名思义也就是视频画面上面部分与下面部分对称,这种构图容易在横向上给人以稳定之感,如图 4-25 所示。

图 4-25 上下对称构图拍摄视频

(2) 左右对称构图

左右对称就是视频画面左边部分与右边部分对称,这种构图更能在纵向上给人以稳定之感,如图 4-26 所示。

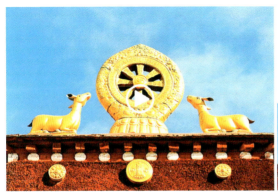

图 4-26 左右对称构图拍摄视频

(3) 斜面对称构图

斜面对称构图是以画面中存在的某条斜线或对象为分界进行取景构图。这种构图能在斜向上给人以稳定之感，而且斜线越是接近对角线，分隔的画面感就会越对称、越强烈，如图 4-27 所示。

图 4-27　斜面对称构图拍摄视频

(4) 多重对称构图

多重对称自然是指画面中有很多重复对称的地方，这些对称有可能是单一的对称，也有可能是环环相扣、层层递进的对称，让画面效果看起来更加有新意，更加和谐、漂亮，如图 4-28 所示。

图 4-28　多重对称构图拍摄视频

(5) 全面对称构图

全面对称指的是画面中各个面都是对称的，有 360 度全面对称的味道，它包括了前面所有的对称方式，如图 4-29 所示。

全面对称构图有三个细节特点要特别注意：一是会有一个相对的中心，二是周围都是相似的图案，三是周围图案呈一个圆形。

图 4-29 全面对称构图拍摄视频

> **专家提醒** 对称构图最重要的就是寻找到对称轴，只有寻找到对称轴，才能更好地完成视频对称构图的拍摄。

040 圆形构图，创造引人关注的作品

1 概念

圆形构图就是指在拍摄视频时，使用画面中出现的圆形来进行构图的一种视频拍摄方式。

2 作用

圆形本身就带有一种独特的美感，利用圆形构图来拍摄视频，可以使视频画面产生整体感，并能产生旋转的视觉效果。

圆形构图包括正圆形构图和椭圆形构图。正圆形构图能给人规整完美的感觉，而且也很好掌握；椭圆形构图能让画面看上去更不拘一格，也使画面动感更强。

3 拍法

想要拍摄圆形构图的视频画面，一般利用的是视频拍摄主体本身的圆形形状，也有一种方法是运用圆形轮廓将拍摄的事物圈于圆形之中，从而形成圆形构图。具体拍法也是多采用垂直俯拍的方式来更好地展现圆形的美感。

图 4-30 所示的就是采用正圆形构图拍摄视频的画面截图展示。该图中所拍摄的主体本身不属于圆形,而是拍摄者运用圆形轮廓对其进行拍摄,从而形成了正圆形构图。

图 4-30 正圆形构图拍摄视频

除了正圆形构图之外,还有椭圆形构图,椭圆形构图更加具有动态的律动感,如图 4-31 所示。

图 4-31 椭圆形构图拍摄视频

专家提醒 除了笔者上面所说的正圆形构图与椭圆形构图之外,还可以细分为单圆形构图、双圆形构图、连环圆形构图、斜线圆形构图以及多个圆形构图。这些圆形构图主要是从圆形的排列形状以及圆形的数量多少来划分的。大家在实际的视频拍摄中,可以多尝试将多个圆形进行排列组合,再进行视频拍摄。

041 框式构图,让视频主体更加突出

1 概念

框式构图,也叫框架式构图,还有人称为窗式构图、隧道构图。

框式构图的特征,是借助某个框式图形来构图。而这个框式图形,可以是规则的,也可以是不规则的;可以是方形的,也可以是圆形的,甚至是多边形的。

2 作用

框式构图的重点,主要是利用主体周边的物体轮廓为其构成一个边框,可以起到突出主体的效果。

3 方法

想要拍摄框式构图的视频画面,就需要寻找到能够作为框架的物体,这就需要我们在日常生活中仔细观察,留心身边的事物。那么什么时候借用框式取景呢?

一是周围本身存在好的框式特色;二是为了突出中心主体、主题和特色;三是为了规避取景过于平常,拍的对象过于直白单调。

我们在日常生活中常见的框架主要有四种,分别是方形框架、多边规则形框架、L形框架以及圆形框架。

(1) 方形框架

顾名思义,方形其实就是指长方形与正方形,也就是常说的矩形。方形框架能给人一种方正之感,如图 4-32 所示。

图 4-32 方形框架拍摄视频

(2) 多边规则形框架

多边规则形框架是指存在多边且有一定规则,如六边形,利用框式构图的特

点,把人们的视线都放在画面中心,以便于突出画面的主体,如图 4-33 所示。

图 4-33 多边规则形框架拍摄视频

(3) L 形框架

L 形框架是指将视频画面中的拍摄主体以 L 形进行拍摄。这是一种半封闭式、也是半开放式的框架构图,借用扶手和铁架,加强突出主体,增强空间效果。

其实在拍摄时还可以将 L 形反过来进行取景构图,甚至将 L 形倒过来也是可以的,大家一定要学会举一反三,灵活运用,图 4-34 所示就是以倒 L 框架构图拍摄的视频画面截图。

图 4-34 倒 L 框架构图拍摄的视频

(4) 圆形框架

圆形框架自然是取圆形作为构图取景的方法。圆形框架构图与笔者上述所讲的圆形构图有类似之处,不同的是圆形框架构图所拍摄的视频主体本身大都非圆形,而是以一个圆形的框架来使画面呈现圆形状态。

使用圆形作为框架进行拍摄,可以减去杂乱的元素,使画面更加清晰干净,突出主体,如图 4-35 所示。

图 4-35　圆形框架构图拍摄的视频

> **专家提醒**　除了笔者上面所讲到的框式构图之外,大家还可以将框里框外的多个空间元素组合在一起,这样可以更好地提升空间层次。框式构图,其实还有一种更高级的玩法,大家可以去尝试一下,就是逆向思维,通过对象来突出框架本身的美,这里对象作为辅体,框架作为主体。

042　透视构图,掌控视频画面的空间美

1 概念

透视构图是指视频画面中某一条线或某几条线有由近及远形成的延伸感,能使观众的视线沿着视频画面中的线条汇聚成一点。在手机视频拍摄中的透视构图分为单边透视和双边透视。

单边透视是指视频画面中只有一边带有由近及远形成延伸感的线条,双边透视则是指视频画面中两边都带有由近及远形成延伸感的线条。

2 作用

手机视频拍摄中的透视构图可以增加视频画面的立体感,而且透视本身就有近大远小的规律,视频画面中近大远小的事物组成的线条或者本身具有的线条,能让观众的视线沿着线条指向的方向看,有引导观众视觉的作用。

3 拍法

拍摄透视构图最重要的自然是找到有透视特征的事物,比如由近及远的街道、围栏、走廊等。下面笔者为大家讲解单边透视与双边透视的拍摄案例。

用单边透视构图拍摄视频,能增强视频拍摄主体的立体感,如图 4-36 所示。

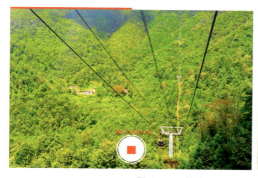

图 4-36 单边透视构图拍摄视频

双边透视构图能很好地汇聚观众的视线,使视频画面更具有动感和深远意味,如图 4-37 所示。

图 4-37 双边透视构图拍摄视频

> **专家提醒**
>
> 透视构图除了分单边透视构图和双边透视构图这两个大类以外,每个大类还可以细分。例如,单边透视构图可以分为上单边透视构图、下单边透视构图、左单边透视构图、右单边透视构图;而双边透视构图可以分为上双边透视构图、下双边透视构图、左双边透视构图、右双边透视构图。不同的透视构图所拍摄出来的画面感受各有不同,大家要多实战,才能对其更加了解。

043 俯拍构图，展现画面的纵深感

1 概念

俯拍构图，简而言之，就是要选择一个比主体更高的拍摄位置，主体所在平面与拍摄者所在平面形成一个相对的夹角。

2 作用

俯拍构图拍摄地点的高度越高，画面的角度就越大，画面就越有纵深感、层次感。俯拍有利于记录全面的场景，表现宏伟的气势，有着明显的纵深效果和丰富的景物层次。

3 拍法

俯拍角度的变化，带来的感受也是有很大区别的，笔者下面分为30度、45度、60度、90度来给大家分享。

(1) 30度俯拍构图

摄影时镜头与下面对象的角度在30度左右。

镜头的位置高于被摄体，在这个角度时被摄体在镜头下方，画面透视的变化已经很明显，如图4-38所示。

图4-38　30度俯拍视频画面截图

大家通过上图中近处的物体能够感受到，俯拍的角度不是很大，照片中体现了第一层旅游大巴与行人、第二层稍远处的旅游大巴、第三层远处的山脉，不难看出画面的延伸感和层次感很强，而且由近及远，存在空间透视效果。

(2) 45度俯拍构图

45度俯拍时得到的画面（垂直角度的一半），相比之前30度的角度更大，俯拍时镜头的位置越高，被摄体在画面上就显得更加渺小。

画面中被摄体的数量越多，拍摄角度越广，画面就越有气势，冲击力越强，

如图 4-39 所示。

图 4-39　45 度俯拍视频画面截图

(3) 60 度俯拍构图

60 度是最为常用的角度之一，可以获得更广的视角，对细节的刻画更加生动形象。60 度俯拍得到的画面，是从被摄体上部向下拍，可以反映出被摄体顶面的细节，增强被摄体的立体效果，如图 4-40 所示。

图 4-40　60 度俯拍视频画面截图

站在高处，特别是高楼上、山顶上，俯拍眼下的景色，如道路、夜景、小镇、山川等，是比较常见的一种拍法，不同的角度体现的效果也不一样，而 60 度俯拍是一种经典的斜角度切入方式，再配合斜线、对角线、X 字形等构图，往往能得到不错的俯拍构图效果。

(4) 90 度俯拍构图

90 度俯拍其实就是以垂直 90 度的角度来进行拍摄。这种拍法要注意的是，必须要站在垂直角度的中心点上方进行拍摄。

最经典的拍法就是用来拍摄近距离的事物，如拍摄花卉，能够充分展示主体的细节，如图 4-41 所示。

垂直 90 度俯拍要拍好并不容易，一是镜头与拍摄对象要完全平行，否则对

象就会畸形,对象中的元素就会出现大小不均匀的情况。二是垂直俯拍时,一般配合中心构图,如下面的花卉,这样视觉焦点非常集中。

图 4-41 90 度俯拍视频画面截图

> **专家提醒**
>
> 在使用俯拍构图拍摄视频时要注意三点,一是俯拍构图选择什么角度,与要拍摄的对象相辅相成。二是有时候站的位置的高度,决定拍摄对象的角度。三是为了体现拍摄对象的纵深,选择一个合适的角度。
>
> 同一幅景象用不同的拍摄角度,所呈现的效果也是千奇百怪,应当多多拍摄,将每种角度的拍摄方法掌握,并熟练使用,就能拍出更多美好的照片。

044 仰拍构图,展现视频风光大片

1 概念

仰拍构图就是在日常拍摄中需要抬头拍的。

2 作用

仰拍构图最大的作用是能让被拍摄事物呈现出崇高伟岸之感,使主体变得高大起来。

3 拍法

仰拍构图因其角度的不同,可以分为 30 度仰拍、45 度仰拍、60 度仰拍、90 度仰拍。仰拍的角度不一样,拍摄出来的视频效果自然不同,只有深入了解细微差距,才能拍出不一样的大片。

(1) 30度仰拍构图

30度仰拍是相对于平视而言的,手机摄像头相对视平线向上抬起30度左右即可。

30度仰拍构图的特点:一是倾斜角小,二是透视效果小,三是视频画面发生的畸变小。由下而上的仰拍就像小孩看世界的视角,会让画面中的主体产生高耸、庄严、伟大的感觉,如图4-42所示。

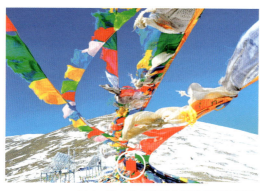

图4-42　30度仰拍构图拍摄手机视频

(2) 45度仰拍构图

45度介于30度和60度仰拍之间。在拍摄时与视平线的夹角比30度要大一些,这样来可以更加突显频拍摄主体的高大,如图4-43所示。

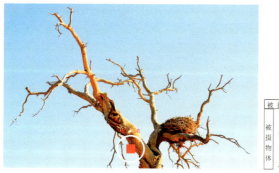

图4-43　45度仰拍构图拍摄手机视频

(3) 60度仰拍构图

60度仰拍相比前面的30度和45度仰拍,其仰角更大。这种仰角所拍摄到的视频主体看上去更加高大与庄严。

不过在拍摄夹角相对较大的视频时,也要注意视频画面背景的简洁性,太过杂乱的背景会使整个视频画面质量大大降低。所以,采用60度仰拍构图拍摄的视频背景要干净整洁,才能更好地突出视频拍摄主体,如图4-44所示为拍摄的鸽子视频,以蓝天作为背景,使画面干净整洁的同时,又很好地突出了视频拍摄的主体对象。

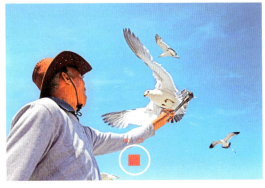
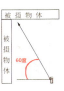

图 4-44　60 度仰拍构图拍摄手机视频

(4) 90 度仰拍构图

90 度仰拍就是以与镜头垂直的角度来进行视频的拍摄。这种拍法要注意的是，必须要站在与视频拍摄主体垂直角度的中心点下方进行拍摄，否则视频画面将出现歪歪扭扭的情况。

90 度仰拍摄视频时，手机容易拿不稳，造成视频不清晰或者晃动。如图 4-45 所示为站在埃菲尔铁塔正中心下面，往上 90 度仰拍的铁塔的内部结构图。

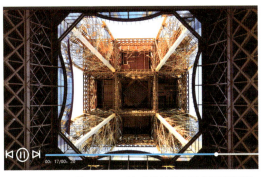
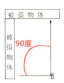

图 4-45　90 度仰拍构图拍摄手机视频

专家提醒

使用仰拍构图拍摄视频时，要注意以下两点：

❶ 尽量使用竖幅取景，这样可以更加突出拍摄主体的物理高度和透视感。

❷ 俗话说时间和精力在哪里，成长和成功便在哪里。拍摄也是如此，大家如果想提高拍摄技术，就多花一些时间和精力放在细节的拍摄和研究上，比如分角度、分时间去细拍。

045 特殊构图，拍出独特视频画面

1 概念

在视频拍摄中，一些特殊画面往往会让人在构图时产生疑惑，因为特殊画面并不是很常见，所以也要采用一些平时不是很常见的构图方法来进行视频的拍摄。

2 作用

拍摄者能够找到一个具有理论性和框架性的拍摄技巧，帮助他们更好地对特殊画面进行拍摄。

笔者在这里讲的几种特殊构图包括微距构图、几何形态特征构图、情绪构图、质感构图以及趣味多点构图。下面笔者对这几种特殊构图进行逐一讲解。

3 拍法

(1) 微距构图

微距，顾名思义，一是拍摄的物体都非常微小，二是拍摄距离非常近。

在拍摄之前需要找一个光线合适的环境，光线太强容易过曝，光线不足容易产生噪点，微距拍摄很容易受到自己影子的遮挡而影响光线，拍摄视频时尤其要注意这一点。

一般来说，近距离的视频拍摄容易出现跑焦的情况，所以要注意对焦的准确，手动对焦就可以较好地完成微距的视频拍摄对焦。如图 4-46 所示为微距构图拍摄的视频画面截图。

图 4-46 微距构图拍摄视频画面截图

(2) 几何形态特征构图

如果视频画面着重强调的是被摄物体的形态特征，就可以认定为是形态特征构图法。借助不同的拍摄手法来突出被摄主体的几何特点，同时可以利用一些其他手法，如简化背景来强调主体，如图 4-47 所示。

图 4-47　几何形态特征构图拍摄视频画面截图

(3) 情绪构图

情绪构图是让视频具有灵魂的重要步骤，视频的拍摄如同人的塑造，单单只有躯壳是很难称其为人的，一定要有思想有灵魂，才是一个完整的人。

要使视频充满故事感，充满人文情怀，才能成为出众的佳片，否则单单只是视频的拍摄，未免太过狭窄与小气了。

拍摄具有故事感的视频，需要拍摄者能够找到并描绘具有人类普遍情感感受的事物，如亲情、友情、爱情、人性等，这些都是人类一直具有的情感感受，自然也更能引起人们的普遍共鸣。图 4-48 所示的视频画面截图，就是在描述所有人类都无法摆脱的岁月流逝，也就更能引起人们的普遍情感共鸣。

(4) 质感构图

质感是人对于不同物体，比如固态、液态、气态特质的感觉，在我们的生活中所有的物体都会带

图 4-48　情绪构图拍摄视频画面截图

给我们不同的质感,比如花瓣的纹理、水珠的光泽等。

质感构图一般都采用微距拍摄,就是近距离将视频主体的细节质感放大,以便更直观地查看,如图 4-49 所示。

(5) 趣味多点构图

趣味多点构图顾名思义,就是在画面的全部或部分区域中有多个被摄主体存在。多点构图还有一个更为形象的名

图 4-49 质感构图拍摄视频画面截图

字:棋盘式构图。绝不夸大,这个构图技巧超级实用!图 4-50 所示的就是趣味多点构图拍摄视频的画面截图。

图 4-50 趣味多点构图拍摄视频画面截图

> **专家提醒**
>
> 特殊构图除了笔者上面提到的 5 种之外,还有很多。比如按特殊画面构图技巧来分,又有独特视角构图、结构变化构图、形状差异构图等;按拍摄镜头来分,又有广角构图和鱼眼构图等。由于篇幅有限,笔者不能一一为大家详细讲解,大家可以按照笔者详细讲解的特殊构图方式去多多尝试。

第 5 章

拍前设置！12 个尺寸与拍片模式技巧

学前提示

在手机短视频的拍摄过程中，面对不同的视频拍摄主体，要学会运用不同的画幅尺寸以及拍摄模式。只有将视频拍摄主体与合理的尺寸及拍摄模式技巧相结合，才能拍摄出精彩的手机短视频。本章笔者就为大家带来 12 个经典的拍摄尺寸与模式技巧，以供大家更好地学习视频拍摄。

046 竖画幅尺寸，突出画面的狭长美

1 概念

所谓画幅，就是指画的尺寸。而竖画幅，就是画面采用的是宽比高小的画幅尺寸，拍摄者通常可通过将相机竖向持握拍摄获得。

2 作用

竖画幅拍摄视频可以让人在视觉上向上下空间进行延伸，将上下部分的画面连接在一起，更好地体现拍摄的主题。竖画幅拍摄视频比较适合表现有垂直特性的对象，如山峰、高楼、人物、树木等，可以带来高大、挺拔、崇高的视觉感受。

3 设置

将视频拍摄界面调整为竖画幅尺寸的方法有很多，笔者在这里主要讲两种竖画幅的设置方式，以供大家参考。

第一种就是直接在手机自带的相机中进行设置。其实我们一般拿手机习惯于竖着拿，在视频拍摄中也是一样的，只要将手机竖着拿，拍摄出来的视频其实就是竖画幅尺寸。无论是将分辨率设置为多少，只要将手机竖着拿，就能拍摄出竖画幅尺寸的视频，这算得上是最简单的竖画幅尺寸的视频拍摄方法了，如图 5-1 所示。

图 5-1　竖着拿手机拍摄竖画幅尺寸的视频

第二种方法就是可以利用手机短视频拍摄软件进行画幅的设置与调整。笔者这里以 VUE APP 与小影 APP 为例，来为大家讲解如何在视频拍摄时设置竖画幅尺寸。

第 5 章 拍前设置！12 个尺寸与拍片模式技巧

(1) VUE APP

打开 VUE APP，进入拍摄界面之后，❶点击 4段·10S 按钮，❷选择竖画幅图标▯，即可完成视频拍摄的竖画幅设置，❸点击"红色拍摄"按钮⬤，即可进行竖画幅的手机视频拍摄，如图 5-2 所示。

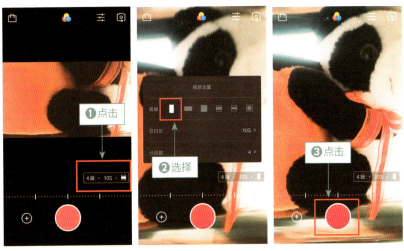

图 5-2　VUE APP 竖画幅拍摄设置

(2) 小影 APP

打开小影 APP，进入拍摄界面之后，❶点击"拍摄"按钮，进入视频拍摄界面。❷点击左上方的"画幅尺寸"按钮，切换至全屏竖画幅尺寸即可，如图 5-3 所示。

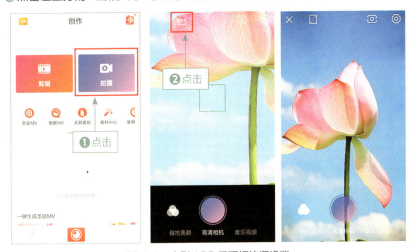

图 5-3　小影 APP 竖画幅拍摄设置

专家提醒 使用 VUE APP 调整竖画幅时要注意，点击进入 VUE APP 界面之后，软件默认的设置参数为 4 分段视频拍摄、10s 时长、宽画幅。

047 横画幅尺寸，展现视频完美比例

❶ 概念

横画幅拍摄手机视频，就是将手机横向持机，然后进行拍摄，拍摄的画面呈现出水平延伸的特点，比较符合大多数人的视觉观察习惯。

❷ 作用

采用横画幅拍摄的手机视频，可以给人带来自然、舒适、平和、宽广的视觉感受，同时还可以很好地展现水平运动的趋势。

❸ 设置

将视频拍摄界面调整为横画幅的方法有很多，笔者大致分两种方法来讲解。第一种方法还是直接在手机自带的相机中进行设置，就是直接将手机倒过来横着拿，就可以进行横画幅尺寸的视频拍摄了，这种方法最大的优势就是操作简单直接，如图 5-4 所示。

图 5-4 横着拿手机拍摄横画幅尺寸的视频

第二种方法就是利用手机短视频拍摄软件来进行设置。笔者在这里以 VUE APP 为例，为大家做详细讲解。

打开 VUE APP，进入拍摄界面之后，❶点击 [4段·10S] 按钮，❷选择横画幅图标 [□]，即可完成视频拍摄的横画幅设置，❸点击"红色拍摄"按钮 ⚫，即可进行横画幅的手机视频拍摄，如图 5-5 所示。

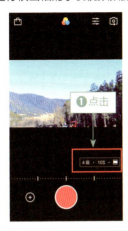
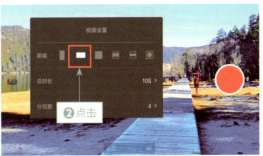

图 5-5　VUE APP 横画幅拍摄设置

　　VUE APP 中的竖画幅和横画幅所采用的都是全屏画幅。所谓全屏画幅，就是指视频画面占据了整个手机屏幕，不留一点儿空白。相对于其他画幅来说，全屏画幅更具有视觉冲击力，尤其是对喜爱大屏的拍摄者或观众，全屏画幅更能让他们有一个很好的视觉感官体验，这也是 VUE APP 拍摄视频的一大特色。

　　此外，VUE APP 中的宽画幅也算是横画幅的一种，宽画幅在很大程度上与横画幅是相似的，都能让视觉在横向上有一个扩展与延伸，只是相对于全屏横画幅来说，宽画幅并非全屏而已，但是拍摄出来的视频依然是横画幅的效果。

　　在 VUE APP 的视频拍摄中，软件默认的画幅设置就是宽画幅，它能带给人

宽松的视觉感受。使用 VUE APP 拍摄宽画幅视频的步骤如下。

打开 VUE APP，进入拍摄界面之后，❶点击 按钮，❷选择宽画幅图标，即可完成视频拍摄的宽画幅设置，❸点击"红色拍摄"按钮，即可进行宽画幅的手机视频拍摄，如图 5-6 所示。

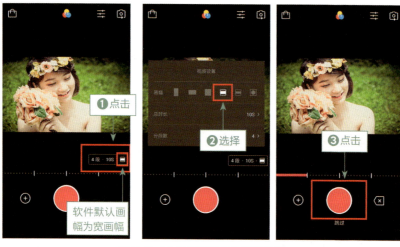

图 5-6　VUE APP 宽画幅拍摄设置

> **专家提醒**　除了 VUE APP 可以调节视频的横画幅之外，还有众多的短视频拍摄软件都可以将画幅尺寸设置为横画幅，不过大部分情况采用的方法就是直接将手机横过来进行横画幅拍摄。

048　圆形画幅尺寸，拍出独特的视觉美感

❶ 概念

圆形画幅尺寸就是将视频画面转化为圆形，视频拍摄的画面在这小小的圆形之中呈现出来。圆形画幅相对于常见的竖画幅与横画幅，在视频内容的展现上告别了传统的方正之感，以圆滑呈现视频画面。

❷ 作用

采用圆形画幅拍摄视频是一种相对来说更具有艺术感的视频拍摄手法。说起

第 5 章 拍前设置！12 个尺寸与拍片模式技巧

采用圆形画幅拍摄视频，当然必须提及冯小刚于 2016 年上映的《我不是潘金莲》，该影片就以圆形画幅引起了众多人的关注。

在以宽银幕为主流的现代，圆形画幅更像是一种格格不入的异类，将画面浓缩在小小的圆形之中，除了十分高深的上善若水任方圆之外，更有一种将天地万物纳入一点之中的人生哲理。

关于圆的艺术，中国自古有之，冯小刚能将圆形画幅纳入电影之中，搬上大银幕，除了是想告诉观众不要永远活在既定的习惯之中，更是对中国传统文化的继承。圆，是中国的哲学，也是一种更为形而上的艺术展现。这样说来，将圆形画幅纳入视频拍摄中，能让视频画面更有哲理性和艺术感。

3 设置

(1) 圆形画幅

笔者这里以 VUE APP 为例，为大家讲解设置圆形画幅的步骤。

打开 VUE APP，进入拍摄界面之后，❶点击 按钮，❷选择圆形画幅图标 ，即可完成圆形画幅的设置，❸点击"红色拍摄"按钮 ，即可进行圆形画幅的手机视频拍摄，如图 5-7 所示。

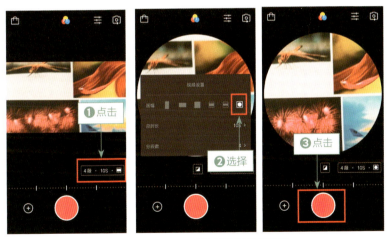

图 5-7　VUE APP 圆形画幅的拍摄设置

用 VUE APP 的圆形画幅拍摄手机视频时，还可以根据自己的喜好或视频的风格来调节圆形画幅的背景，只不过暂时只有黑色和白色，具体步骤如下。

打开 VUE APP，进入拍摄界面之后，❶点击 按钮，❷选择圆形画幅图标 ，完成圆形画幅的设置。VUE APP 中圆形画幅默认的背景颜色为黑色，❸点击"背景转换"按钮 ，即可将其换成白色背景，如图 5-8 所示。

除了 VUE APP 之外，花椒相机 APP 也可以将画幅设置为圆形，其操作步骤如下。

图 5-8　VUE APP 圆形画幅的背景设置

打开花椒相机 APP，❶选择正下方"60s 视频"选项，调整为视频拍摄界面，❷点击右上方的 ••• 按钮，❸选择圆形画幅，即可进行圆形画幅的手机短视频拍摄，如图 5-9 所示。

图 5-9　花椒相机 APP 的圆形画幅设置

(2) 正方形画幅

既然有圆形画幅，那么笔者就在这里拓展一下正方形画幅给视频拍摄带来的艺术感。

正方形画幅是一种中规中矩、不太会出错的视频拍摄画幅，在手机视频的拍摄中，正方形画幅的使用频率相对于竖画幅、横画幅、宽画幅来说要少，但这并不能掩盖正方形画幅简单易操作的优点。笔者在这里依然以 VUE APP 与花椒相机 APP 为例为大家详细讲解正方形画幅的设置。

使用 VUE APP 拍摄正方形画幅视频的步骤如下。

第 5 章 拍前设置！12 个尺寸与拍片模式技巧

打开 VUE APP，进入拍摄界面之后，❶点击 4段·10S 按钮，❷选择正方形画幅图标 ■，即可完成正方形画幅的设置，❸点击"红色拍摄"按钮 ●，即可进行正方形画幅的手机视频拍摄，如图 5-10 所示。

图 5-10　VUE APP 的正方形画幅设置

使用花椒相机 APP 设置正方形画幅的步骤如下。

打开花椒相机 APP，❶选择正下方"60s 视频"选项，调整为视频拍摄界面，❷点击右上方的 ••• 按钮，❸选择方形画幅，即可进行正方形画幅的手机视频拍摄，如图 5-11 所示。

图 5-11　花椒相机 APP 的正方形画幅设置

> **专家提醒**　圆形画幅与正方形画幅都属于比较特殊的画幅类型，拍摄者在选择这两种画幅时，一定要清楚地表达出自己想要表达的思想，将视频主体与画幅的艺术感融合。

097

049 超宽画幅尺寸，具有电影级视觉

1 概念

超宽画幅就是在视觉上比横画幅更加宽阔和狭长。画幅的长变得更长，画幅的宽变得更窄。

2 作用

超宽画幅也是 VUE APP 中的一大特色画幅，在宽画幅的基础上更加压缩，使得画面形成一种从上下向中间挤压的视觉感。相对于宽画幅，超宽画幅是一种更有艺术感的画幅，它能形成一种独特的全景感受，让画面向左右两边更加扩展，拓宽人眼向左右两边的视觉面积。

3 设置

笔者这里以 VUE APP 为例，为大家讲解设置超宽画幅的步骤。

打开 VUE APP，进入拍摄界面之后，❶点击 4段·10S 按钮，❷选择超宽画幅图标，即可完成超宽画幅的设置，❸点击"红色拍摄"按钮，即可进行超宽画幅的手机视频拍摄，如图 5-12 所示。

图 5-12　VUE APP 的超宽画幅设置

专家提醒

VUE APP 的超宽画幅可以用于拍摄横向上更为宽阔的场面，使观众在视觉上形成一种在电影院观影的感受。而在实际的手机视频拍摄中，大家要根据自己拍摄场面的横向宽度来决定是否采用超宽画幅。

050 大眼瘦脸模式，让你分分钟变美女

1 概念

大眼瘦脸模式是如今很多手机视频拍摄软件中的美颜利器，能够使视频拍摄的模特眼睛变大，脸变小。

2 作用

很多软件中的大眼瘦脸模式操作都很简单，能让人轻松瘦脸，眼睛变大。

3 设置

笔者在这里以 Faceu 激萌 APP 与花椒相机 APP 为例，为大家详细讲解该模式的设置步骤。

(1) Faceu 激萌 APP

首先是在 Faceu 激萌 APP 中，想要实现大眼瘦脸的效果，有两种方法，笔者先来讲第一种。

第一种是直接利用 Faceu 激萌 APP 中已经设置好的模板，一键点击即可用在自己的视频拍摄当中，其设置步骤如下。

打开 Faceu 激萌 APP，❶选择"长视频"选项，❷点击 ◉◉ 按钮，❸选择大眼瘦脸模式，即可进行大眼瘦脸模式的视频拍摄，如图 5-13 所示。

图 5-13　直接利用软件中的模板进行拍摄

图 5-14 所示为软件自带的模板对比图，左图为没有添加大眼瘦脸模式的拍摄截图，右边是添加了大眼瘦脸模式的拍摄截图。

图 5-14　软件自带的大眼瘦脸效果对比图

第二种是采用 Faceu 激萌 APP 的美型自拍来改善脸型。

Faceu 激萌 APP 中的"美型"也就是让五官更美丽。在"美型"中也有两种调节大眼瘦脸的方式。一种是有 5 种软件已经调节好的模板可以直接套用,从 1 到 5,大眼瘦脸的程度逐渐增强,其设置步骤如下。

打开 Faceu 激萌 APP,❶选择"长视频"选项,❷点击 ❀ 按钮,进入美拍选择界面。❸选择"美型"选项,❹点击 1 号效果按钮即可设置为 1 号大眼瘦脸模式,如图 5-15 所示。

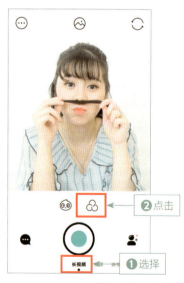 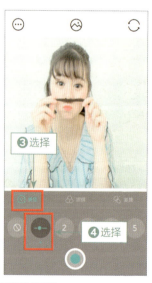

图 5-15　1 号大眼瘦脸模式设置

其实 1 号大眼瘦脸效果不是十分明显,5 号大眼瘦脸效果就很明显。图 5-16 中的左图为没有设置大眼瘦脸效果的拍摄截图,右图为采用 5 号大眼瘦脸效果之后的拍摄截图。

图 5-16　没有设置大眼瘦脸模式与 5 号大眼瘦脸模式对比图

"美型"中的第二种调节大眼瘦脸的方式就是对"美型"中已经存在的 5 种模式进行逐一调整,双击所选择的型号就能进入该型号,可以分别对"瘦脸""削脸""大眼""瘦鼻""下巴""额头"以及"眼角"7 个部位参数进行调整。

打开 Faceu 激萌 APP,进入"美型"界面。❶双击 1 号效果按钮，进入五官调整界面,❷选择"瘦脸"选项滑动调整参数,向右滑动为正相加,向左滑动为负相加,❸选择"大眼"选项滑动调整参数,即可完成大眼瘦脸调整,如图 5-17 所示。

图 5-17　"大眼瘦脸"的设置步骤

图 5-18 中的左图为没有调整大眼瘦脸参数的拍摄截图,右图为调整了大眼瘦脸参数之后的拍摄截图。

图 5-18　没有设置大眼瘦脸参数与设置了大眼瘦脸参数对比图

(2) 花椒相机 APP

与 Faceu 激萌 APP 的多种调节方式不同，花椒相机 APP 的大眼瘦脸调节则相对更加直接，下面笔者来讲解在花椒相机 APP 中的大眼瘦脸模式的调节步骤。

打开花椒相机 APP，进入视频拍摄界面。❶点击 ❀ 按钮，❷选择"大眼瘦脸"选项，❸拖动滑块调节相应参数，如图 5-19 所示。

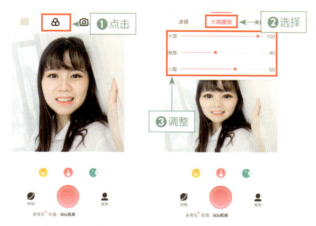

图 5-19　花椒相机 APP 的大眼瘦脸模式设置步骤

调整完相应的参数之后，就可以看出十分明显的区别，图 5-20 中的左图为没有调整大眼瘦脸模式的视频画面截图，右图为调整参数之后的视频画面截图。

图 5-20　在花椒相机 APP 中调整大眼瘦脸参数的前后对比图

第 5 章 拍前设置！12 个尺寸与拍片模式技巧

专家提醒

不管是 Faceu 激萌 APP 的五官调整，还是花椒相机 APP 的参数调整，都给了用户更多的操作性和灵活性，用户可以根据自身的要求，来进行五官的局部调整，是十分具有个性化的操作功能。

在实际的视频拍摄中，对于五官的调整，要根据自身脸型的实际情况来适度调节，切不可过度。此外在调整的时候，如果不太清楚某个局部调整功能的效果，可以先将参数移动到最大值，这样有了最大值的参照，就很好调整了。

051 滤镜特效模式，改变视频原本色调

1 概念

滤镜是可以实现图片各种特殊效果的命令，之前主要是 Photoshop 里的命令，用于实现图像的各种特效。

如今随着手机视频拍摄的不断进步，很多手机录像之中都自带了不少的滤镜功能，而且使用都十分方便。

后来滤镜开始内置于手机相机之中，更是数量众多，众多图像或视频软件中的滤镜已达几百种，每一种滤镜都能给视频的拍摄带来不一样的视觉和感官体验。

在手机视频后期处理中所使用的滤镜和在手机拍摄中所使用的滤镜是一样的，都给视频带来新的不一样的视觉感受，如图 5-21 所示的就是部分手机视频后期处理 APP 中的滤镜效果展示。

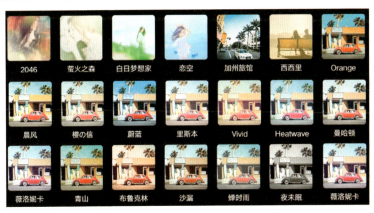

图 5-21 部分手机视频后期处理 APP 的滤镜展示

❷ 作用

滤镜能实现我们肉眼看不到的特殊效果,能给我们拍摄的视频增加新意和创意,让手机视频在风格上更加多样化,也显得更为专业。

此外,滤镜能使视频画面变得更加特殊,还能改变视频画面的画风,使其看上去朝着应用的滤镜风格而转变。

❸ 设置

手机短视频中滤镜设置的前期调整,就是在视频拍摄时将选择的滤镜效果添加到视频中,从而形成相应风格的视频文件。在此,笔者以美拍大师 APP 与美拍 APP 为例,为大家详细介绍在视频拍摄时进行滤镜设置的操作步骤。

(1) 美拍大师 APP

打开美拍大师 APP,进入首页面之后,❶选择"拍摄视频"选项,进入视频拍摄界面。可以看到在视频拍摄时可供添加的滤镜,❷选择相应滤镜,笔者这里选择的是"恋空"滤镜,即可看到视频拍摄界面呈现出"恋空"的滤镜效果。❸点击"视频拍摄"按钮,即可进行带"恋空"滤镜特效的视频拍摄了,如图 5-22 所示。

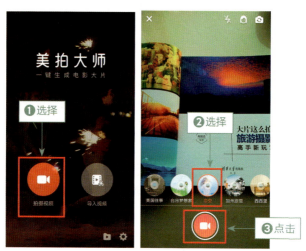

图 5-22 美拍大师 APP 滤镜的视频拍摄

在美拍大师 APP 中还有"美国往事""萤火之森""白日梦想家"等滤镜,风格相对文艺清新,偏日系,所以在拍摄题材上最好也选择相对清新的题材。

(2) 美拍 APP

打开美拍 APP,进入首页面之后,❶点击 按钮,进入视频拍摄界面。❷点击左下方的"滤镜"按钮,❸选择相应滤镜,笔者这里选择的是"水族箱"

滤镜，即可看到视频拍摄界面呈现出"水族箱"的滤镜效果，如图 5-23 所示。

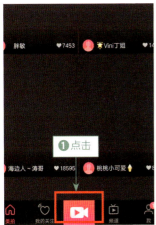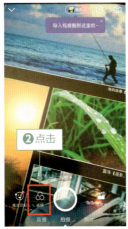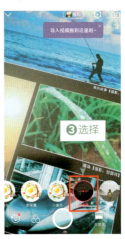

图 5-23　美拍 APP 滤镜的视频拍摄

　　除了笔者上面提及的美拍大师 APP 与美拍 APP 之外，还有众多手机短视频拍摄软件都可以在视频拍摄之前以及视频拍摄之后对视频进行滤镜设置，如 VUE APP、视频大师 APP 以及逗拍 APP 等。部分手机自带的相机也能实现在视频拍摄时滤镜的设置与更换，如 OPPO R 系列的手机。

> **专家提醒**
>
> 　　虽说滤镜可以使视频画面的风格发生改变，但是依然需要注意滤镜风格，还是最好与视频风格大致符合。当然，如果视频拍摄者想要追求更独特的视觉效果，也可以做创新处理。
> 　　此外，还要着重提示一点：一般来说，如果在视频拍摄时就为视频设置了相应的滤镜，那么后期想要改变视频的滤镜风格就会相对困难，所以在视频拍摄时需要找到与视频内容相符合的滤镜，以防后期再来调整。
> 　　想要学习更多视频滤镜知识的读者，还可以利用会声会影这款电脑端软件做更好的学习，在《会声会影 X10 从入门到精通》（由清华大学出版社出版）一书中，有详细深入的讲解。

052 美颜拍摄模式，让视频美出新高度

❶ 概念

美，即美丽；颜，即颜值。美颜就是指使颜值更加美丽。简单来说，美颜模式就是对脸部瑕疵进行调整美化。

❷ 作用

美颜模式能够在视频拍摄时就对视频拍摄主体的脸部进行美化，这里的视频拍摄主体大都是指人。在视频拍摄时使用美颜拍摄模式的好处就是，不需要在视频拍摄后期再用软件一步步调整。一键就能实现美颜拍摄。

❸ 设置

在拍摄视频时实现美颜的软件有很多，笔者这里以小影 APP 与 Faceu 激萌 APP 为例，为大家详细讲解其设置方法。

在小影 APP 中设置美颜拍摄模式有两种方法，一种是在视频拍摄模式中进行美颜模式的设置，另一种是进入首页之后，直接点击"美颜趣拍"就可以进入美颜拍摄模式界面。

(1) 小影 APP

在小影 APP 的视频拍摄模式中进行美颜模式设置的步骤如下。

打开小影 APP，❶选择"拍摄"选项，进入视频拍摄界面。❷选择界面下方的"自拍美颜"模式，❸点击"美颜程度"滑动按钮，滑动调整美颜程度，按钮向右滑动表示美颜程度增加，按钮向左滑动表示美颜程度减少，如图 5-24 所示。

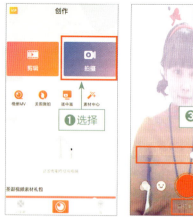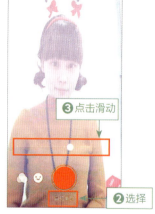

图 5-24 在小影 APP 的视频拍摄模式中进行美颜模式的设置

另一种是进入小影 APP 首页之后，❶点击"美颜趣拍"按钮，进入美颜拍摄界面。❷点击"美颜程度"滑动按钮，滑动调整美颜程度，按钮向右滑动表示美颜程度增加，按钮向左滑动表示美颜程度减少，如图 5-25 所示。

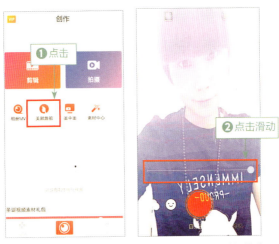

图 5-25　直接点击"美颜趣拍"就可以进入美颜拍摄模式界面

(2) Faceu 激萌 APP

Faceu 激萌 APP 自拍视频的美颜功能也很强大，其自带的有 5 种美颜效果可供用户自行选择。笔者这里以 5 号美颜效果为例为大家详细讲解其步骤。

打开 Faceu 激萌 APP，进入美拍选择界面。❶选择"美颜"选项，进入美颜界面，❷选择 5 号按钮，❸点击"录制"按钮，即可为自拍视频添加 5 号美颜效果，如图 5-26 所示。

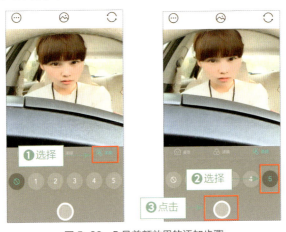

图 5-26　5 号美颜效果的添加步骤

Faceu 激萌 APP 的 5 种美颜效果，按照从 1 到 5 美颜程度逐渐加强，也就是说 1 号美颜效果最弱，而 5 号美颜效果最强，因此选择什么样的美颜效果要根据自身视频的需要来决定。

> **专家提醒**
>
> 虽然 Faceu 激萌 APP 的美颜自拍效果很好，但是过于美颜之后的视频画面对于细节的体现也相对变弱，所以在拍摄的时候，也不是美颜强度越强越好，要根据实际情况适度调节。

053 音乐视频模式，边放音乐边录视频

❶ 概念

音乐视频模式就是在视频拍摄时就能为视频添加音乐的拍摄模式，一般来说这种模式都属于软件自带音乐添加，部分软件还可以对视频的音乐进行改变和调整。

❷ 作用

如果采用音乐模式拍摄手机短视频，就不需要后期再为视频添加音乐。另外，在视频拍摄过程中添加相应的音乐，也能在一定程度上调动拍摄者的情绪，从而更好地完成视频的拍摄。

❸ 设置

手机视频拍摄中设置音乐模式的方法有两种，一种是直接采用音乐短视频软件进行音乐视频的拍摄，另一种是利用一般的手机短视频软件进行拍摄。

下面笔者以抖音 APP 为例为大家详细讲解第一种方法，以小影 APP 为例为大家详细讲解第二种方法。

（1）抖音 APP

打开抖音 APP，❶点击 [+] 按钮，进入音乐选择界面。❷点击要选择的音乐。如果大家不想选择相应的音乐类型，也可以直接选择下方已出现在屏幕中的音乐。笔者在这里选择的是屏幕下方已经出现的"热门音乐"。❸点击"确定使用并开拍"按钮，进入音乐视频拍摄界面。❹点击"按住拍"按钮，即可进行音乐短视频的拍摄，如图 5-27 所示。

第 5 章 拍前设置！12 个尺寸与拍片模式技巧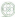

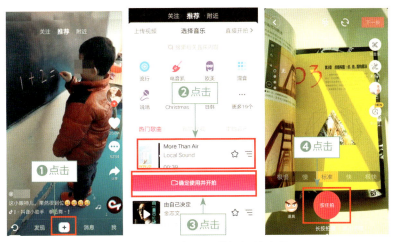

图 5-27 使用抖音 APP 拍摄音乐短视频

抖音 APP 主打音乐短视频拍摄，所以音乐视频的拍摄效果是很好的。

(2) 小影 APP

打开小影 APP，进入视频拍摄界面，❶点击 "音乐视频" 按钮，进入音乐视频拍摄界面。❷点击 "请选择音乐" 按钮，进入音乐选择界面。❸点击要选择的音乐下载，下载完之后，❹剪辑音乐片段，保留需要的音乐部分，❺点击 "添加" 按钮，返回音乐视频拍摄界面，如果音乐添加成功，在视频拍摄界面就会显示相应的音乐，❻点击 "视频拍摄" 按钮，即可进行音乐视频的拍摄，如图 5-28 所示。

图 5-28 小影 APP 的音乐短视频拍摄设置

> **专家提醒** 在进行音乐短视频拍摄的时候，注意选择的音乐要与拍摄的主题内容相结合，只有风格一致，才能发挥音乐短视频的真正实力。

054 使用搞怪装饰，美出自拍新境界

1 概念

搞怪装饰是如今很多视频拍摄软件都具有的功能，包括搞怪的表情、图案等。

2 作用

通过在视频中添加搞怪的图案或装饰物，能够使视频变得更加有趣及个性化，如图 5-29 所示。

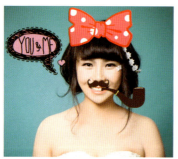

图 5-29 搞怪表情的画面截图

3 设置

如今市面上的手机短视频拍摄软件几乎都有搞怪装饰的功能，笔者在这里以 Faceu 激萌 APP 与逗拍 APP 为例为大家详细讲解搞怪装饰短视频的设置方法。

(1) Faceu 激萌 APP

打开 Faceu 激萌 APP，❶选择"长视频"选项，进入长视频录制界面。❷点击 ◉◉ 按钮，进入搞怪装饰选择界面，❸选择喜欢的装饰，❹点击"录制"按钮 ⬤，即可进行搞怪装饰视频的拍摄，如图 5-30 所示。

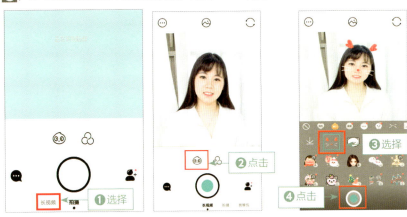

图 5-30　Faceu 激萌 APP 的搞怪装饰设置

Faceu 激萌 APP 中有众多的搞怪装饰供大家参考，如图 5-31 所示为 Faceu 激萌 APP 中部分搞怪装饰展示。

图 5-31　Faceu 激萌 APP 中部分搞怪装饰展示

(2) 逗拍 APP

逗拍 APP 中的搞怪装饰相对于 Faceu 激萌 APP 来说要少一些，但搞怪装饰的效果依然毫不逊色。

打开逗拍 APP，❶选择"高清拍摄"选项，❷点击"特效"按钮，❸选择相应的搞怪装饰，即可进行搞怪装饰视频的拍摄，如图 5-32 所示。

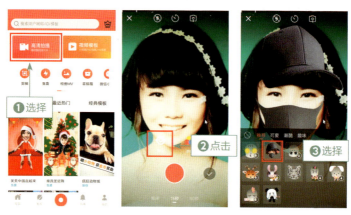

图 5-32 逗拍 APP 的搞怪装饰设置

> **专家提醒**
>
> 由于 Faceu 激萌 APP 与逗拍 APP 的搞怪装饰风格不太相同,所以拍摄出来的视频感觉也会不太一样。Faceu 激萌 APP 的搞怪装饰风格属于偏可爱萌系的,拍摄出来的视频自然也是偏向可爱萌系风格。而逗拍 APP 的搞怪装饰风格则比较粗犷豪放,拍摄出来的视频自然也就偏向"糙汉子"风格。大家在进行搞怪视频拍摄的时候,可以根据自身的喜好来选择使用哪一款软件。

055 应用背景动画,可爱萌呆感倍增

1 概念

背景动画在众多的手机短视频拍摄软件中的称呼是 FX 特效,FX 原本多指游戏中的动画特效,后来也运用在了手机短视频的拍摄中,在视频拍摄中用于为视频画面添加动画特效。

2 作用

动画特效能够使视频完成一些靠实际拍摄达不到的特效效果,在增加画面内容的同时,也使画面更加有趣与生动。

3 设置

关于背景动画的设置,笔者在这里通过美拍 APP 为大家详细介绍其步骤。

打开美拍 APP，进入视频拍摄界面，❶选择"高清拍摄"选项，❷选择"趣味"背景动画，❸选择相应动画，即可完成视频背景动画的添加，如图 5-33 所示。

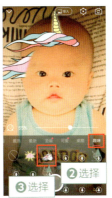

图 5-33　美拍 APP 的背景动画设置

美拍 APP 还有众多有趣的背景动画，如图 5-34 所示为美拍 APP 中部分背景动画效果展示。

图 5-34　美拍 APP 中部分背景动画效果展示

像这种可爱的背景动画，除了可以用于自拍之外，还可以拍摄家里的小朋友，小朋友本身就带有可爱呆萌的特质，如果为他们拍摄成长视频时，将背景动画也添加到进去，能给小朋友的视频带来无限的乐趣。

> **专家提醒**　具有背景动画效果的手机短视频拍摄软件有很多，除了美拍 APP 之外，还有花椒相机 APP、Faceu 激萌 APP 以及逗拍 APP 等。背景动画其实也属于动画贴图，只是这一类贴图能够在画面中移动位置和发生变化，从而显示的效果自然也就更加生动活泼一些。
>
> 　　不过，在使用这些背景动画时，还是要注意所挑选的背景动画要与视频拍摄的主题内容风格上要保持统一。

056 潮酷场景模式，让你魔法变形

1 概念

潮酷场景模式，是指那些在手机短视频拍摄软件中，能够改变人的脸型的拍摄模式，或者是一些比较经典潮酷的动画装扮，比如万圣节的女巫、南瓜灯等。

2 作用

潮酷场景模式可以通过特效使视频拍摄者的脸部变形，从而达到一些令人惊奇的画面效果，这些效果是单靠实际拍摄难以达到的。此外，潮酷的动画装扮也能使视频仿佛充满了魔法一般，瞬间变身潮酷人物，如图 5-35 所示。

3 设置

笔者在这里通过 Faceu 激萌 APP 为大家详细讲解改变脸型的拍摄方法。而对于一些比较经典的动画装扮，笔者则通过逗拍 APP 为大家详细讲解其设置过程。

图 5-35　潮酷模式下拍摄的视频截图

（1）Faceu 激萌 APP

利用 Faceu 激萌 APP 使人物脸型发生变化的设置步骤如下。

打开 Faceu 激萌 APP，进入长视频录制界面。❶点击 😊 按钮，进入搞怪装饰选择界面，❷选择可以对脸部实行变形的动画效果，❸点击"录制"按钮 ⭕，即可进行视频拍摄了，如图 5-36 所示。

> **专家提醒**　像这种能够使人物脸部发生变形的潮酷模式，在如今的众多短视频 APP 中都能看见，尤其是在 Faceu 激萌 APP 中，这种功能可供选择的种类非常丰富，而且十分有趣，大家可以多多尝试。一般动画贴纸左上角带有音乐符号的，都是能够使人物脸部发生变形的动画特效。

逗拍 APP 的潮酷模式有很明确的分组，超酷的动画效果能使视频拍摄主体呈现出潮酷风格，这里面的动画特效大部分属于万圣节中的造型，十分有趣。

第 5 章　拍前设置！12 个尺寸与拍片模式技巧

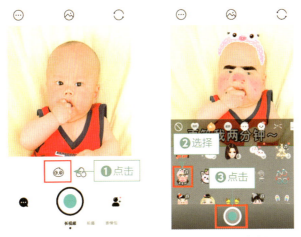

图 5-36　利用 Faceu 激萌 APP 使人物脸型发生变化

(2) 逗拍 APP

利用逗拍 APP 使人物转变为动画装扮的设置步骤如下。

打开逗拍 APP，进入高清视频拍摄界面。❶点击"特效"按钮，❷选择"潮酷"选项，❸选择相应的动画装饰，即可进行动画装扮视频的拍摄，如图 5-37 所示。

图 5-37　利用逗拍 APP 使人物转变为动画装扮

057　时尚自拍模式，展现视频高格调

❶ 概念

时尚自拍模式就是让自拍视频变得具有"时尚感"，使视频画面呈现出较高

的格调以及风格。

② 作用

采用时尚自拍模式拍摄的手机短视频，能够使原本平庸的视频呈现出时尚感，这种时尚感不一定全是指走在时尚圈顶端的东西，而是指具有当下时代印记的东西或者风格，比如表情自拍就具有一定的时尚感，因为它与当下流行的事物十分吻合，而且十分平民化，属于比较大众的时尚感，这样一来，也容易在大众中流行起来。

③ 设置

(1) Faceu 激萌 APP

Faceu 激萌 APP 的视频自拍功能非常强大，运用软件中的多种表情与道具，让自拍视频"时尚"起来，具体的设置步骤如下。

打开 Faceu 激萌 APP，进入长视频录制界面。❶点击 按钮，进入表情选择界面。❷选择喜欢的动态贴纸或表情，❸点击"录制"按钮 ，即可进行时尚自拍视频的拍摄，如图 5-38 所示。

图 5-38　Faceu 激萌 APP 的时尚自拍

Faceu 激萌 APP 中还有很多的动态贴纸，只需要点击下载即可运用到自拍视频中，而且这些贴纸只有在界面识别脸部成功之后才会生效。

除了拍摄单人视频以外，Faceu 激萌 APP 还可以拍摄双人时尚自拍视频，具体的设置步骤如下。

打开 Faceu 激萌 APP，进入长视频录制界面。❶点击 按钮，进入表情选择界面。❷选择双人表情，❸选择喜欢的动态表情，❹点击"录制"按钮 ，即可进行双人时尚自拍视频的拍摄，如图 5-39 所示。

第 5 章 拍前设置！12 个尺寸与拍片模式技巧

 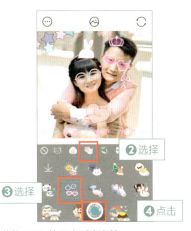

图 5-39　Faceu 激萌 APP 的双人时尚自拍

专家提醒

　　Faceu 激萌 APP 双人自拍视频中的两个人，采用的表情和贴纸是不一样的，大都是情侣款或者闺蜜款，软件会根据自动识别出的脸部清晰度和大小，贴好表情或贴纸，如果脸部露出面积太小，或者脸部清晰度不够，也会导致软件判断错误，所以在进行视频拍摄时一定要注意脸部的清晰度和完整度。

(2) 花椒相机 APP

除了 Faceu 激萌 APP 以外，通过花椒相机 APP 也能实现时尚自拍视频的拍摄，其步骤如下。

打开花椒相机 APP，进入视频拍摄界面，❶点击 按钮，❷选择相应贴纸，❸点击"视频拍摄"按钮 ，即可进行时尚自拍视频的拍摄，如图 5-40 所示。

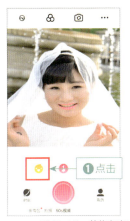 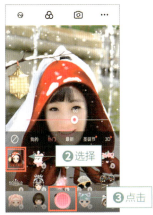

图 5-40　花椒相机 APP 的时尚自拍模式设置

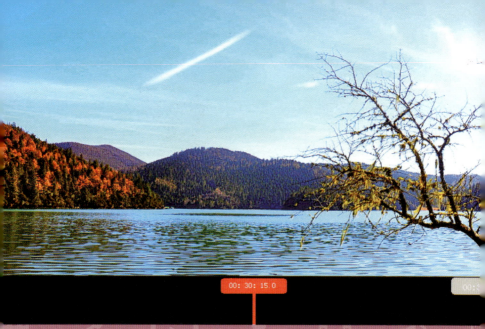

第 6 章
实时拍摄！9 个视频拍摄与延时摄影技巧

学前提示

　　在实际的手机短视频拍摄中，并不是说每一种视频都按照同一种方式来拍摄，不同种类的视频有不同的拍摄方法。
　　本章向大家介绍 9 种视频的拍摄方法，以及如何拍摄延时摄影的技巧。

058 10秒短视频，这样拍才对

1 概念

10秒短视频是手机短视频拍摄软件刚出现那几年比较火热的一个视频时长，直到现在，10秒短视频在众多的短视频时长中依然是比较常用的，因为10秒本身时长就很短，符合了"短视频"的理念。

2 作用

10秒短视频打破了原本只是图片的展示方式，转而以10秒时长的短视频来展示画面内容，相对于图片，视频能更加生动真实地对画面内容进行展示。此外，10秒短视频最大的优点就是占用手机内存空间小。

3 设置

能够实现拍摄10秒短视频的软件十分众多，尤其是在短视频刚刚流行起来时出现的手机短视频拍摄软件，更是大都以10秒短视频为主。笔者在这里通过VUE APP、美拍APP为大家讲解如何设置10秒短视频。

(1) VUE APP

打开VUE APP，进入拍摄界面之后，❶点击 4秒·10S 按钮，❷选择"总时长"选项，❸选择"10s"选项，即可完成视频10秒时长设置，❹点击"红色拍摄"按钮，即可进行10秒短视频拍摄，如图6-1所示。

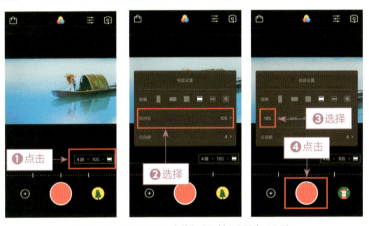

图6-1　VUE APP中将视频时长设置为10秒

VUE APP默认的短视频时长就是10秒，因此拍摄时，可以不对视频时长进行设置，但如果之前已经对视频时长进行了其他设置，再进行拍摄就需要将时

间设置为 10 秒。

(2) 美拍 APP

打开美拍 APP，进入视频拍摄界面。❶点击"视频时长设置"按钮，❷选择"10 秒 MV"，即可完成视频拍摄 10 秒时长设置，❸点击"视频拍摄"按钮 ⃝，即可进行 10 秒短视频的拍摄，如图 6-2 所示。

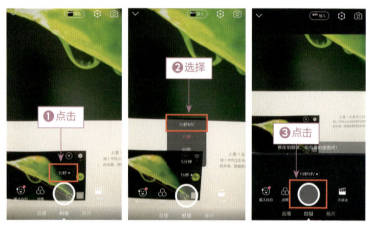

图 6-2　美拍 APP 中将视频时长设置为 10 秒

> **专家提醒**
>
> VUE APP 可以对 10 秒短视频进行分段拍摄，让视频变得更加有趣味性。而美拍 APP 可以对 10 秒短视频进行换景拍摄。
>
> 这两款短视频拍摄软件都可以实现转换场景拍摄，让短短的 10 秒短视频也能实现众多场景，大大增强了视频拍摄的能动性与灵活性。

059　60秒短视频，拍摄高清视频画面

❶ 概念

60 秒短视频是在 10 秒短视频之后才出现的一种短视频时长形式。相对于 10 秒短视频来说，60 秒短视频的时间更长一些，自然视频中所能容纳的内容也更多一些。

❷ 作用

60 秒短视频能拍摄更多的画面内容，对手机的内存占用也十分小。不

仅可以满足用户多画面内容的视频拍摄,而且就算只拍摄某一样东西,也能拍摄得更加清楚明白。当下,60 秒短视频已经渐渐成为主流短视频拍摄的时长。

3 设置

如果用户没有下载任何视频拍摄软件,那么可以采用手机自带相机的视频拍摄功能拍摄 60 秒短视频,但是这样做的弊端就是用户需要自己把控时间长度。

笔者在这里推荐的还是使用手机视频拍摄软件,可以拍摄 60 秒短视频的软件很多,如视频剪辑大师 APP、花椒相机 APP、VUE APP、逗拍 APP 等,下面笔者来为大家一一介绍这些软件中设置 60 秒短视频的方法。

(1) 视频剪辑大师 APP

视频剪辑大师 APP 的视频拍摄时长默认的就是 60 秒,而且只有 60 秒这一个时长设置,所以其操作步骤就更加简单了。打开视频剪辑大师 APP,❶点击"拍摄"按钮,进入视频拍摄界面,❷点击"开始拍摄"按钮,即可进行 60 秒短视频的拍摄,如图 6-3 所示。

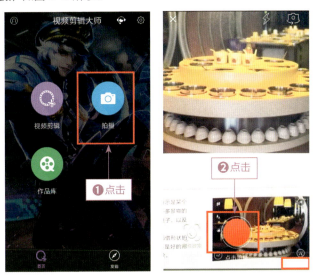

图 6-3 视频剪辑大师 APP 中将视频时长设置为 60 秒

(2) 花椒相机 APP

打开花椒相机 APP,❶选择"60s 视频"选项,进入 60 秒视频拍摄界面,❷点击"拍摄"按钮,即可进行 60 秒短视频的拍摄,如图 6-4 所示。

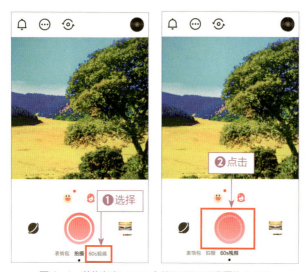

图 6-4 花椒相机 APP 中将视频时长设置为 60 秒

(3) VUE APP

打开 VUE APP，进入拍摄界面之后，❶点击 按钮，❷选择"总时长"选项，❸选择"60s"选项，即可完成视频 60 秒时长设置，❹点击"红色拍摄"按钮，即可进行 60 秒短视频的拍摄，如图 6-5 所示。

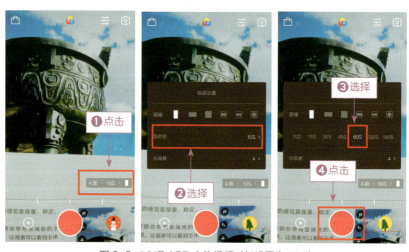

图 6-5 VUE APP 中将视频时长设置为 60 秒

(4) 逗拍 APP

打开逗拍 APP，进入拍摄界面之后，❶选择"60 秒"选项，❷点击"红色拍摄"按钮，即可进行 60 秒短视频的拍摄，如图 6-6 所示。

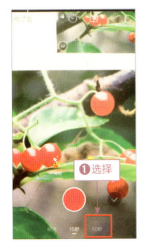

图 6-6 逗拍 APP 中将视频时长设置为 60 秒

> **专家提醒**
>
> 笔者上面所提及的 60 秒短视频拍摄软件都可以在拍摄的过程中显示视频的换场、换景,用户不需要拘泥于同一个场景或者同一个镜头。
>
> 其操作步骤皆为:开始拍摄之后,遇到需要换场的时候,点击"拍摄"按钮停止拍摄,变换场景之后再次点击"拍摄"按钮,即可完成视频场景的转换。而且这种场景的转换,就相当于电影拍摄中分镜头的功能,大家可以好好利用场景转换的功能,拍摄出高质量的手机短视频。

060 5 分钟长视频,高手都这么拍

1 概念

随着手机短视频拍摄的不断发展与进步,几十秒的短视频似乎已经无法满足部分用户的需求,当用户需要拍摄具有一定故事性的情景短片时,10 秒或者 60 秒的视频时长似乎无法满足视频内容的表达,所以部分手机短视频拍摄软件将视频的拍摄时长调整为 5 分钟。

2 作用

5 分钟的视频时长相对于几十秒的视频时长来说算得上是长视频了,所以它能涵盖的内容更多,拍摄的画面也更多,更有利于视频内容的表达。而且 5 分钟

的视频时长完全可以制作微电影了，所以也扩展了视频的拍摄类型和风格。

3 设置

对于 5 分钟短视频的拍摄设置，只有一部分的视频软件具有该功能，因为 5 分钟毕竟不是主流短视频时长，所以具有该功能的手机短视频拍摄软件相对较少，以美拍 APP 的 5 分钟短视频拍摄功能最为出名。

此外，与美拍 APP 同属厦门美图科技有限公司出品的美拍大师 APP 也能拍摄 5 分钟的视频，下面笔者就来一一介绍其设置步骤。

(1) 美拍 APP

打开美拍 APP，进入拍摄界面之后，❶点击"视频时长设置"按钮，❷选择"5 分钟"，即可完成视频拍摄 5 分钟的时长设置，❸点击"视频拍摄"按钮 ⬤，即可进行 5 分钟视频的拍摄，如图 6-7 所示。

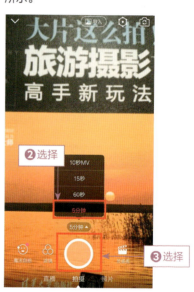

图 6-7　美拍 APP 中将视频时长设置为 5 分钟

(2) 美拍大师 APP

在美拍大师 APP 中拍摄 5 分钟的手机视频则更为简单，因为美拍大师 APP 默认的视频时长就是 5 分钟，不需要用户有多余的操作就可以完成 5 分钟视频的拍摄，其步骤如下。

打开美拍大师 APP，进入视频拍摄界面，点击"视频拍摄"按钮，一直拍摄到进度条结束即可，如图 6-8 所示。拍摄完成之后，视频的时长刚好就是 5 分钟。

第 6 章 实时拍摄！9 个视频拍摄与延时摄影技巧

图 6-8 美拍大师 APP 中将视频时长设置为 5 分钟

> **专家提醒**　5 分钟的视频拍摄时长虽然相对来说能够拍摄更多的内容，但是如果是一般的娱乐性视频，5 分钟的时间又显得稍微有些长。大多数用户想要表达的东西不需要如此长的时间，如果采用 5 分钟的时长来拍摄纪录片或者微电影，那么又显得比较短。
>
> 　　面对这样一个说长不长说短不短的时间长度，5 分钟则显得比较尴尬。所以，大家在使用 5 分钟时长来拍摄视频时，要注意内容的完整性和清晰性，多镜头转换也可以在一定程度上增加视频画面的内容。

061 设置拍摄时长，想拍多久就拍多久

1 概念

　　设置视频拍摄时长在这里有两个意思，一个是有多种视频拍摄时长可供用户灵活选择，另一个就是拍摄者可以在一定的时间限制内自由灵活地掌握视频拍摄时长。

2 作用

　　自由选择与设置视频拍摄时可大大增强视频拍摄的灵活性，能够使用户更好

地把握视频。

3 设置

针对有多种视频拍摄时长可供用户选择的情况，笔者通过 VUE APP 为大家详细讲解。

(1) VUE APP

打开 VUE APP，进入拍摄界面之后，❶点击 按钮，❷选择"总时长"选项，进入视频拍摄时长调节界面。VUE APP 的视频时长有很多，分别是 10s、15s、30s、45s、60s、120s 以及 180s，用户可以根据自己的需要来选择，笔者这里选择的是 15 秒。❸选择"15s"选项，即可完成 15 秒视频时长的设置，❹点击"红色拍摄"按钮 ，即可进行 15 秒短视频的拍摄，如图 6-9 所示。

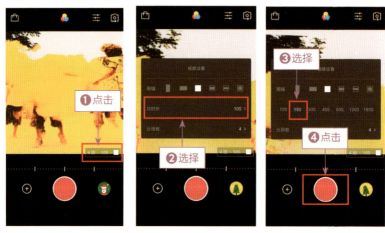

图 6-9　VUE APP 中将视频时长设置为 15 秒

针对自由灵活地掌握视频拍摄时长的情况，笔者通过小影 APP 与美摄 APP 为大家详细讲解。

(2) 小影 APP

打开小影 APP，进入视频拍摄界面之后，❶点击"视频拍摄"按钮 ，开始视频的拍摄，当视频拍摄到想要的时间之后，❷点击"视频拍摄"按钮，即可停止视频拍摄，如图 6-10 所示。

如果用户在一段视频拍摄完成之后想要再次进行拍摄，只需要再次点击"视频拍摄"按钮 ，就可以进行视频的拍摄了，十分简单方便。

第 6 章 实时拍摄！9 个视频拍摄与延时摄影技巧

图 6-10 小影 APP 中控制视频拍摄时长

(3) 美摄 APP

打开美摄 APP，进入视频拍摄界面之后，点击"视频拍摄"按钮，开始视频的拍摄，当视频拍摄到规划的时长时，再次点击"视频拍摄"按钮即可停止视频拍摄，如图 6-11 所示。

图 6-11 美摄 APP 中控制视频拍摄时长

像这种自由掌控拍摄时长的视频，用手机自带的相机也可以完成，用户只需要打开录像功能后点击"拍摄"按钮，视频拍摄完毕后点击"停止录像"按钮即可。

> **专家提醒**
> 在进行没有固定的或者过多的时间限制的视频拍摄时,大家要注意时间的精准把控,这种视频可能会有一两秒的时间出入,但是一般影响不大。

062 快动作拍摄,实时拍摄延时视频

1 概念

延时摄影也叫缩时摄影,顾名思义就是能够将时间压缩。相对于拍摄 2 分钟就要播放 2 分钟这种传统视频拍摄来说,延时摄影能够将时间大量压缩,将几个小时、几天、几个月甚至是几年里拍摄的视频,通过串联或者是抽掉帧数的方式,将其压缩到很短的时间播放,从而呈现出一种视觉上的震撼感。

2 作用

延时摄影是一种快进式播放,可以通过视频的分段拍摄或者快镜头来完成。

3 设置

笔者在这里通过手机自带相机、火山小视频 APP、小影 APP 以及 VUE APP 来为大家详细讲解手机快动作拍摄的操作步骤。

(1) 手机自带快镜头

众多手机相机中的视频拍摄,本身就自带"快镜头",可以拍摄慢速运动下的物体的具体形态,笔者通过 OPPO 手机的自带相机为大家讲解其操作步骤。

步骤 01 ❶点击手机相机图标,进入手机拍照界面,❷点击"视频"按钮,将界面切换至视频拍摄界面,❸点击 按钮,进入镜头选择界面,如图 6-12 所示。

步骤 02 进入镜头切换界面之后,❶选择"快镜头"选项,界面自动返回视频拍摄界面,❷适当调节快镜头速度倍数,❸点击"视频拍摄"按钮,即可进行快镜头下延时摄影的拍摄,如图 6-13 所示。

(2) 火山小视频 APP

火山小视频 APP 也可以通过将拍摄镜头设置为快镜头,来进行延时摄影的拍摄,其操作步骤如下。

打开火山小视频 APP,进入视频拍摄界面,❶点击 按钮,❷选择"快镜头"选项,❸点击"录制"按钮,即可进行延时摄影的拍摄,如图 6-14 所示。

第 6 章 实时拍摄！9 个视频拍摄与延时摄影技巧

图 6-12 进入镜头切换界面

 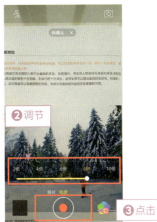

图 6-13 手机自带的快镜头设置

图 6-14 火山小视频的快镜头设置

129

(3) 小影 APP

小影 APP 的快镜头是通过设置视频的拍摄速度，来达到延时摄影的视频拍摄，其操作步骤如下。

打开小影 APP，进入视频拍摄界面，❶点击"设置"按钮，❷选择"拍摄速度"选项，❸点击"滑动"按钮◯，将拍摄速度滑动到最快参数，在小影 APP 中 1/4 是最快速度，即可进行延时摄影的拍摄，如图 6-15 所示。

图 6-15　小影 APP 的快镜头设置

(4) VUE APP

VUE APP 通过设置镜头速度来达到延时摄影的视频拍摄，其操作步骤如下。

打开 VUE APP，进入视频拍摄界面，❶点击"设置"按钮▤，❷选择"镜头速度"选项，❸选择"快动作"选项，❹点击"拍摄"按钮●，即可进行快动作延时摄影的拍摄，如图 6-16 所示。

图 6-16　VUE APP 的快动作设置

第 6 章 实时拍摄！9 个视频拍摄与延时摄影技巧

> **专家提醒** 在拍摄快镜头下的延时视频时，除了拍摄速度的设置要注意之外，还要注意手机的电量控制以及手机模式的设置。一般来说，将手机模式设置为飞行模式，可以很好地避免因外来的电话、短信而影响手机延时视频的拍摄。

063 慢动作拍摄，体现视频细节美感

1 概念

慢动作实质上是改变物体运动形态使其变慢的一种操作技术。一般来说，慢动作可以将运动速度很快的画面变慢，然后呈现在观众面前。

2 作用

慢动作可以对高速运动的画面进行放慢拍摄，使拍摄的事物即使在高速运动中，也能展现其细节。

3 设置

(1) 手机自带慢镜头

众多手机相机中的视频拍摄，本身就自带"慢镜头"，可以拍摄高速运动下物体的具体形态，笔者通过 OPPO 手机的自带相机为大家讲解其操作步骤。

打开手机相机，进入视频拍摄界面。❶点击 按钮，进入镜头选择界面，❷选择"慢镜头"选项，界面自动返回视频拍摄界面，❸点击"视频拍摄"按钮，即可进行慢动作的拍摄，如图 6-17 所示。

图 6-17　手机自带的慢镜头设置

另外众多的手机短视频拍摄软件可以通过调整拍摄镜头的速度，来实现慢动

作视频的拍摄。笔者在这里详细讲解三款手机短视频拍摄软件的设置方法，分别是火山小视频 APP、小影 APP 与 VUE APP。

(2) 火山小视频 APP

火山小视频 APP 可以通过设置慢镜头达到慢动作拍摄的效果，其具体步骤如下。

打开火山小视频 APP，进入视频拍摄界面，❶点击 按钮，❷选择"慢镜头"选项，❸点击"录制"按钮，即可进行慢动作视频的拍摄，如图 6-18 所示。

图 6-18 使用火山小视频 APP 拍摄慢动作视频

(3) 小影 APP

小影 APP 可以通过调慢拍摄速度来拍摄慢动作视频，其操作步骤如下。

打开小影APP，进入视频拍摄界面，❶点击"设置"按钮，❷选择"拍摄速度"选项，❸点击"滑动"按钮，将拍摄速度滑动到最慢参数，在小影 APP 中就是 4，❹点击"录制"按钮，即可进行慢动作的拍摄，如图 6-19 所示。

图 6-19 使用小影 APP 拍摄慢动作视频

第 6 章 实时拍摄！9 个视频拍摄与延时摄影技巧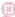

(4) VUE APP

VUE APP 可以通过设置慢动作镜头来实现慢动作视频的拍摄，其操作步骤如下。

打开 VUE APP，进入视频拍摄界面，❶点击"调节"按钮，❷选择"镜头速度"选项，❸选择"慢镜头"选项，❹点击"拍摄"按钮，即可进行慢动作视频的拍摄，如图 6-20 所示。

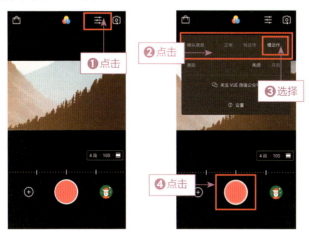

图 6-20　使用 VUE APP 拍摄慢动作视频

> **专家提醒**
>
> 毕竟手机的视频拍摄功能比不上专业的摄像机，一旦拍摄物体的运动速度太高，即使是采用了手机的慢动作，也难以达到十分清晰的效果。所以适合使用手机慢动作拍摄日常生活中运动稍微快一些的事物，比如小孩子奔跑、宠物打闹等。

064　延时帧数间隔，应该这样设置

❶ 概念

帧数是组成视频的基本单位，打个比方，一条线是由无数个点组成的，那么在视频的拍摄中，每一帧就相当于每一个点，帧组成的完整视频，就相当于由点组成的那条线。所以，每一帧对于形成一段完整的视频至关重要。

❷ 作用

确定延时帧数间隔是因为延时摄影是一个时间压缩以及抽帧的过程，所以最佳帧数的设置，是为了让视频播放更加流畅和均匀，也是为了让视频画面有一个

最佳的运动速度。

③ 设置

打开延时摄影 Lapse it APP，❶选择"拍摄"选项，进入拍摄界面，❷选择◐选项，进入间隔帧数输入文本框，软件默认间隔帧数为 2 秒，❸输入相应间隔帧数，笔者这里将延时间隔帧数设置为 1 秒。❹点击 Set 按钮，即可完成最佳间隔帧数的设置，如图 6-21 所示。

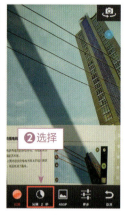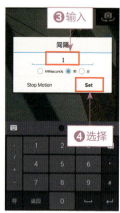

图 6-21　设置最佳间隔帧数

> **专家提醒**　一般来说，间隔帧数越小，视频画面的质量就会越好。由于延时摄影是一种需要稍长时间才能完成拍摄，之后又极力压缩视频时长，再将其短时间播放出来的视频播放方式。所以在帧数设置时应该保证帧数间隔小，这也保证了视频在抽帧播放时不会对画面质量造成大的影响。

065　延时尺寸大小，尺寸越大越清晰

① 概念

视频的尺寸在这里由视频拍摄的分辨率表示，在专门拍摄延时视频的延时摄影 Lapse it APP 中，用户可以根据自己的喜好，或者使视频画面想要呈现的清晰度，来适当地调整延时视频拍摄尺寸的大小。

② 作用

分辨率的高低在很大程度上决定了视频的清晰度，只有清晰度高的视频，才

能更好地还原延时摄影的震撼力与美感。

3 设置

在延时摄影 Lapse it APP 中的设置步骤如下。

打开延时摄影 Lapse it APP，选择"拍摄"选项，进入延时摄影拍摄界面，❶选择◨选项，进入视频尺寸选择界面，软件默认的视频尺寸为 480P，❷选择"1080P"视频尺寸，❸点击 Set 按钮，即可完成高清视频尺寸的设置，如图 6-22 所示。

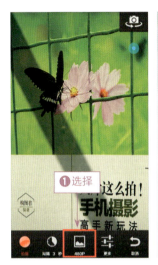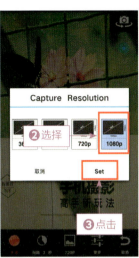

图 6-22 设置高清视频尺寸

> **专家提醒**
>
> 视频画面的清晰度不仅仅只受到分辨率的影响，还受到拍摄距离的影响，如果延时视频的拍摄距离太远，也会影响到视频画面的清晰度。所以大家在拍摄延时视频时，要把握好拍摄距离的远近。

066 调整拍摄色调，弥补现场光线不足

1 概念

视频拍摄中的色调是指在视频画面中占据大部分的色彩倾向，也就是在视频画面中占据主导地位的色彩。

2 作用

在视频的拍摄过程中,色调能够影响到画面的整体质量与视觉效果。一般来说,如果拍摄过程中光线条件不是很好,就会影响到画面内容的清楚展现。调整拍摄色调,就是为了能够纠正或者补充原本不足的光线。

3 设置

在视频的拍摄过程中,如果视频画面亮度不够,就会在很大程度上影响视频色彩的展现,比如在阴天或者较暗的地方所拍摄的视频画面,对于拍摄主体的色彩展现很不利,从而会影响视频画面的整体质量。

笔者在这里主要讲两种调整视频拍摄色调的方法。

第一种就是闪光灯。如果视频拍摄的环境十分昏暗,或者光线不足,这种时候就可以开启视频的闪光灯来加强视频拍摄环境的光线亮度。很多手机短视频拍摄软件,包括手机自带相机中的视频拍摄,都有闪光灯功能。笔者通过 OPPO 手机的自带相机讲解,在拍摄时开启闪光灯弥补现场光线的方法。

打开手机相机,❶点击"视频"选项,❷点击"闪光灯"按钮,❸选择"补光"选项,即可开启闪光灯为视频拍摄补光,如图 6-23 所示。

图 6-23 开启闪光灯补光功能

从上图的案例中可以看出,开启了闪光灯补光功能的视频画面,虽然在亮度上稍微正常了,不至于太过昏暗,但是由于闪光灯开启之后光线过于集中,导致拍摄主体出现了反光的状况,所以想要利用闪光灯来弥补光线不足,拍摄

第 6 章 实时拍摄！9 个视频拍摄与延时摄影技巧

主体最好不能反光，或者反光程度小，这样拍摄出来的视频才会显得更加自然一些。

要想视频画面的光线弥补显得更加自然，可以采用笔者所说的第二种方法，那就是调整视频画面的整体亮度，这样一来视频画面中就不会出现因为反光而影响画面质量的问题了。

能够在视频拍摄中就对亮度进行调整的手机短视频软件并不多，所以笔者在这里通过手机自带相机的视频拍摄操作与延时摄影 Lapse it APP，为大家详细讲解调整视频画面整体亮度的方法。

通过手机相机调整视频整体亮度的方法就是改变其白平衡模式。

"白平衡"，简单来说，就是指无论任何光源下，都能将白色物体还原为白色。针对不同的拍摄环境，拍摄者可以调节不同数值的"白平衡"，准确还原正常的色彩以及亮度。笔者以华为手机为例，其操作步骤如下。

打开华为手机相机，向右滑动屏幕进入拍摄模式选择界面。❶选择"专业录像"选项，进入专业视频拍摄界面。❷点击"白平衡调整"按钮，❸选择"日光"选项，即可完成视频画面的白平衡亮度调节，如图 6-24 所示。

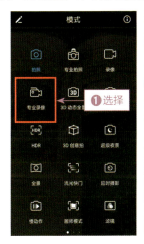

图 6-24 调整白平衡

在延时摄影 Lapse it APP 中，可以通过调整场景模式来达到对视频色调的调整，弥补光线的不足，其具体步骤如下。

步骤 01 打开延时摄影 Lapse it APP，进入视频拍摄模式，❶点击"更多"按钮，❷选择"场景模式"选项，进入场景选择界面，如图 6-25 所示。

步骤 02 进入模式选择界面之后，选择 Snow 选项，即可调整视频拍摄画面的整体亮度，如图 6-26 所示。

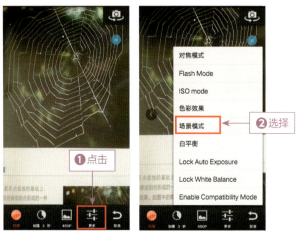

图 6-25 进入场景模式选择界面

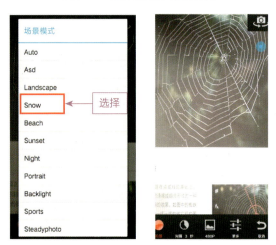

图 6-26 通过调整场景模式来调整画面亮度

> **专家提醒** Snow 场景模式的中文意思是雪，也就是说用于雪天视频拍摄，这种场景本身就偏白，自然能提亮视频画面的整体亮度。另外，除了场景模式之外，软件的白平衡效果也能在一定程度上提亮视频画面。

手机短视频拍摄与后期大全
轻松拍出电影级大片

后期篇

第 7 章

大片范儿!手机这样来剪辑视频

 在手机视频的拍摄中,不一定所有的视频片段都是有用的,一段好的手机视频,一定是后期优秀剪辑的结果。
 视频剪辑能将视频中优秀的部分保留下来,而将无关紧要或者多余的部分剪辑掉,使留下来的视频都是精挑细选之后最好的,这样才能保证手机视频的质量。

067 旋转视频方向，纠正画面

1 概念

在视频的拍摄过程中，可能会因为手机方向的改变，而拍摄出方向不正的视频画面，比如颠倒的视频画面。面对这种情况，可以通过手机短视频后期处理软件对其进行方向上的旋转。

2 作用

将视频画面进行方向上的旋转，可以纠正视频画面方向上的错误，使视频恢复到正常的视觉方向上来。

3 设置

如今市场上很多手机短视频后期处理软件都能够对视频进行方向上的旋转，而且操作也十分简单。下面笔者通过视频大师 APP、乐秀 APP 以及美摄 APP 对视频进行方向上的旋转。

(1) 视频大师 APP

步骤 01 打开视频大师 APP，❶点击"视频剪辑"按钮，❷选择待处理的视频，❸点击➡按钮，进入软件默认的视频画幅调整界面，在这里大家可以根据喜好对视频画面进行调整，也可以不用调整，笔者在这里没有进行调整，❹点击➡按钮，进入软件默认的视频剪辑界面，如图 7-1 所示。

图 7-1 进入视频剪辑界面

步骤 02 进入视频剪辑界面之后，❶选择"编辑"选项，进入视频编辑界面。

❷选择"旋转"选项，❸选择视频应该旋转的角度，笔者在这里选择的是270度，❹点击 ✓ 按钮，即可完成视频大师 APP 中视频方向的旋转，如图 7-2 所示。

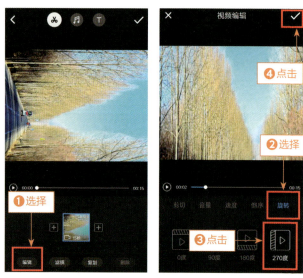

图 7-2 在视频大师 APP 中旋转视频方向

(2) 乐秀 APP

步骤 01 打开乐秀 APP，❶点击"视频编辑"按钮，❷选择相应视频，❸点击"开始制作"按钮，进入视频编辑，如图 7-3 所示。

图 7-3 进入视频编辑界面

第 7 章　大片范儿！手机这样来剪辑视频

步骤 02　进入视频编辑界面之后，❶选择"编辑"选项，❷选择"片段编辑"选项，❸选择"旋转"选项，根据视频应该旋转的角度点击，完成之后，❹点击✓按钮，即可完成乐秀 APP 中视频方向的旋转，如图 7-4 所示。

图 7-4　在乐秀 APP 中旋转视频方向

(3) 美摄 APP

步骤 01　打开美摄 APP，进入首页，❶点击"拍摄"按钮，❷点击"开始制作"按钮，❸选择"视频"选项，❹选择相应视频，❺点击"开始制作"按钮，如图 7-5 所示。

图 7-5　点击"开始制作"按钮

步骤 02 ❶为视频选择相应宽高比,进入视频编辑界面。❷选择"编辑"选项,❸点击视频图标,待界面出现视频剪辑轨道之后,❹点击"90度旋转"按钮,每一次点击即为顺时针旋转90度,❺点击 ✓ 按钮,即可完成美摄APP中视频方向的旋转,如图7-6所示。

图 7-6 在美摄 APP 中旋转视频方向

专家提醒

乐秀 APP 与美摄 APP 中的旋转都只有顺时针 90 度选项,如果想要旋转 90 度以上的角度,就需要根据旋转角度多次点击 90 度,比如想要旋转 180 度,就需要点击两次,其余的旋转度数,逐次增减。

此外,大部分手机短视频后期处理软件都只能以 90 度为基础成倍地增加旋转角度,如 180 度、270 度、360 度,所以如果视频的歪曲方向没有达到这些角度,就可能无法完成很好的视频旋转效果。希望大家能根据视频的实际情况来选择相应的邻近旋转角度。

068 调整视频比例,长宽设置

❶ 概念

调整视频的长宽设置,其实就是在调整视频的画幅,一般的手机短视频后期处理软件有四种长宽比例,分别是 1:1、4:3、16:9 与 9:16,所对应的画幅分别是正方形画幅、横画幅、宽画幅与竖画幅。

第 7 章 大片范儿！手机这样来剪辑视频

视频的长宽比例在拍摄时就可以为其设置，但是如果对前期设置的视频长宽比不满意，或者是在拍摄时没有注重视频长宽的设置，就可以在视频的后期处理中对视频的长宽比例进行设置。

❷ 作用

在视频后期处理时设置长宽比例，可以弥补拍摄时长宽比例没有设置好的问题，通过调整或修改，能让视频的画幅有更完美的选择与表现力。

❸ 设置

能够对视频的长宽比例进行调整与设置的手机短视频后期处理软件有很多，笔者在这里重点讲解两款最简单最容易上手的手机短视频后期处理软件，分别是视频大师 APP 与 VUE APP。

(1) 视频大师 APP

打开视频大师 APP，选择待处理的视频，❶点击➡按钮，即可进入软件默认的画幅调整界面，❷选择相应的长宽比例，笔者在这里选择的是 1∶1，即可完成视频长宽比例的调整，如图 7-7 所示。

图 7-7　将视频调整为 1∶1 的长宽比例

视频大师 APP 除了能将视频的长宽比例设置为 1∶1 之外，还有其他三种长宽比例类型，如图 7-8 所示，从左到右分别为 4∶3、16∶9 与 9∶16。

图 7-8　视频大师 APP 中其他三种长宽比例类型

(2) VUE APP

步骤 01　打开 VUE APP，进入拍摄界面之后，❶点击 按钮，❷选择"分段数"选项，将分段数设置为 1 段。❸选择比待处理的视频时长稍短一些的视频总时长，待处理的视频时长为 16 秒，所以总时长为 15 秒，设置好之后，❹选择相应的画幅，笔者选择的是圆形画幅，❺点击"视频导入"按钮，❻选择相应的视频，如图 7-9 所示。

图 7-9　选择相应的视频

步骤 02　选择相应的视频之后，❶将视频裁剪为 15 秒，❷点击 按钮，即可完成视频圆形画幅的调整，如图 7-10 所示。

第 7 章 大片范儿！手机这样来剪辑视频

图 7-10 VUE APP 中将视频设置为圆形画幅

VUE APP 除了能将视频的画幅设置为圆形之外，还有多种其他的画幅类型，如图 7-11 所示，从左到右分别为竖画幅、正方形画幅以及超宽画幅。

图 7-11 VUE APP 中部分其他画幅类型

VUE APP 对视频进行长宽比例的调整方法，与很多其他的后期处理软件不太相同，一般的软件都是先导入视频再进行长宽比例的调整，但 VUE APP 却是先选择相应的长宽比例，也就是相应的画幅，再将视频进行导入，所以在步骤上与其他视频后期处理软件有所出入。

> **专家提醒** 对视频进行长宽比例的调整时,尤其要注意视频的内容风格与长宽比例相协调,也就是说,后期所选择的长宽比例要能让画面内容和画面效果更好,而不是更差。
>
> 例如,如果所拍摄的是大面积动物迁徙这种大场景,那么采用相应的横画幅或者超宽画幅,就都能让视频画面在横向上变得更加宽阔,从而在视觉上更加震撼。所以,大家在后期为视频调整长宽比例时,一定要注意所选择的长宽比例要与视频原本的画面内容形成 1+1 大于 2 的效果。

069 缩放视频镜头,制作浅景深效果

1 概念

所谓缩放镜头就是指能够在视频的后期处理中实现视频镜头的放大或者缩小,从而使视频画面产生放大或者缩小的效果。

2 作用

对视频进行放大,尤其是将视频镜头放大,由于视频画面被放大,呈现出模糊的画面感,从而形成了特殊的"浅景深"效果。这样还能使视频画面更富有层次感与朦胧感,如图 7-12 所示的视频画面截图,左图为未放大镜头的画面,各种景物十分清晰,右图为放大镜头的画面,拍摄主题模糊,形成浅景深效果。

图 7-12 未缩放镜头画面与缩放镜头画面的截图对比

3 设置

能够对视频实现放大或缩小功能的手机短视频后期处理软件并不是很多,笔者在这里挑选了乐秀 APP 与 FilmoraGo APP 这两款比较容易学习和掌握的软件来为大家详细讲解其步骤。

(1) 乐秀 APP

打开乐秀 APP,选择相应视频进入视频编辑界面,❶选择"编辑"选项,

❷选择"片段编辑"选项,进入视频片段编辑界面。❸选择"缩放"选项,❹按住画面片段进行缩放,完成缩放之后,❺点击✓按钮,即可完成视频镜头的缩放,如图 7-13 所示。

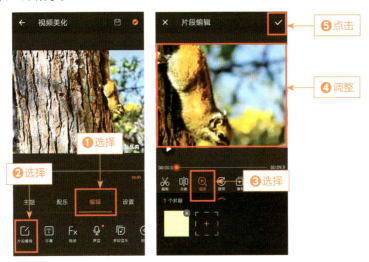

图 7-13 在乐秀 APP 中缩放镜头

从上图的案例操作中可以看出,经过镜头放大之后的视频画面,其拍摄主体比调整之前模糊了,形成一种浅景深,增加了视频画面的层次感和朦胧感。

(2) FilmoraGo APP

FilmoraGo APP 也是一款能够在后期对视频镜头进行缩放的软件,与乐秀 APP 不太相同的是,FilmoraGo APP 采用的是横屏操作,能让操作者的视觉感官更加宽阔。

步骤 01 打开 FilmoraGo APP,进入首页之后,❶点击"创作视频"选项,进入视频选择界面,❷选择相应视频,❸点击"下一步"按钮,进入视频剪辑界面,如图 7-14 所示。

图 7-14 进入视频剪辑界面

步骤 02 进入视频剪辑界面之后，❶点击"添加"按钮，如果左边淡蓝色图标显示与视频段数相应的数字，比如笔者这里只有一段视频，淡蓝色图标中的数字就显示为1，即添加成功，❷点击"下一步"按钮，进入相应界面之后，在视频画面右边界面中往上滑动菜单图标，❸选择"编辑"选项，进入视频编辑界面，如图7-15所示。

图 7-15　进入视频编辑界面

步骤 03 进入视频编辑界面之后，❶选择"裁剪"选项，❷根据视频画面提示，对其进行捏合、拖动等操作并裁剪视频，完成之后❸点击"确定"按钮，即可完成视频的镜头缩放，如图7-16所示。

图 7-16　在 FilmoraGo APP 中缩放镜头

> **专家提醒**
>
> 笔者在上述案例中选择 FilmoraGo APP 的裁剪功能进行镜头的缩放，是因为镜头缩放本身就是视频放大裁剪的一个过程，而且视频画面会因为放大而出现模糊的情况，所以即使是因为想要制作浅景深的效果，也要对视频画面的放大程度有一定的把握才行。

070　设置倒放效果，倒播视频画面

❶ 概念

倒放效果就是指视频的播放顺序从片尾往片头进行播放。打个比方，一段视

频拍摄的是一个人将外套脱了扔在地上的画面，如果将这段视频设置了倒放效果，则这段视频的播放画面就变成了一件衣服从地上飞起来穿回那个人身上，这就叫作视频倒放。

❷ 作用

对视频设置倒放效果，能实现很多单靠正常的视频拍摄难以达到的特殊效果，让视频倒着播放，一改视频的正常播放顺序，反而给视频增添了很多乐趣和不一样的视觉享受。

此外，在众多广告或者影视剧的拍摄中，尤其是带有科幻感的视频中，视频倒放是一种很常见的特效操作。例如，扔出去的扑克自己飞回来，像这样的特效处理就是通过视频倒放实现的。

另外，在视频中采用倒放的方式，还能表达更加深层的含义，使视频变得更加具有思想感与哲理感。

❸ 设置

实现视频倒放功能的手机短视频后期处理软件有很多，笔者在这里介绍几款以安卓手机为主，同时也能在苹果手机中使用的软件，分别是小影 APP、乐秀 APP 以及视频大师 APP，下面笔者就来一一介绍它们各自的倒放功能设置步骤。

(1) 小影 APP

步骤 01 打开小影 APP，❶选择"剪辑"选项，进入视频选择界面。❷选择相应视频，❸点击"下一步"按钮，进入软件默认的界面，❹对视频片段进行相应的裁剪之后，❺点击"添加"按钮，如图 7-17 所示。

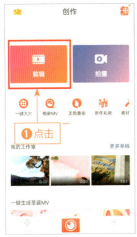
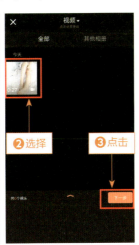
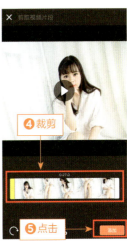

图 7-17　点击"添加"按钮

步骤 02 点击"添加"按钮之后,界面自动返回到视频选择界面,左下角显示视频添加成功。❶点击"下一步"按钮,进入视频默认的"剪辑"界面,如果不是"剪辑"界面,则❷选择"剪辑"选项,❸选择"镜头编辑"选项,进入镜头编辑界面,❹选择"倒放镜头"选项,即可完成小影 APP 的倒放设置,如图 7-18 所示。

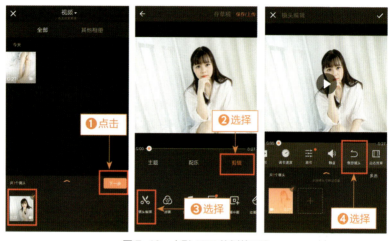

图 7-18 小影 APP 的倒放设置

(2) 乐秀 APP

打开乐秀 APP,选择相应视频进入视频编辑界面。❶选择"编辑"选项,❷选择"片段编辑"选项,进入视频片段编辑界面。❸选择"倒放"选项,❹点击"确认"按钮,即可完成乐秀 APP 的倒放设置,如图 7-19 所示。

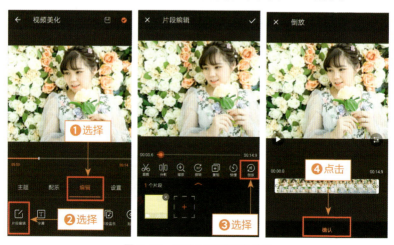

图 7-19 乐秀 APP 的倒放设置

(3) 视频大师 APP

打开视频大师 APP，选择相应视频进入软件默认剪辑界面。❶选择"编辑"选项，❷选择"倒序"选项，❸开启倒序，即可完成倒放设置，如图 7-20 所示。

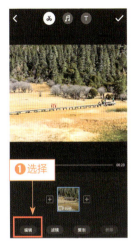 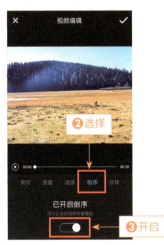

图 7-20 视频大师 APP 的倒放设置

> **专家提醒**
> 视频的倒放效果虽然能在一定程度上制造一些惊喜的特殊效果，但这并不表示任何视频都适合采用倒放效果，倒放效果用在具有节奏感或者具有大的肢体动作上会更能显示出惊艳的效果。
> 　　此外，在拍摄延时视频时，如果采用倒放的效果，也能为视频增色不少。比如拍摄花卉开放的延时视频，采用倒放的方式让花卉在短时间内由开放转为闭合，也能带来很棒的视觉享受。

071 复制视频，制作双重镜头画面

❶ 概念

复制镜头就是指对某一个片段的视频画面进行复制，使其成为一个双重的镜头画面。这样一来在视频的播放过程中就会出现两段一模一样的视频画面。

❷ 作用

对于双重镜头画面，尤其是在影视剧中，能够加深观众对于该片段的理解。

特别是短暂片段的重复播放，能展现出一定的情绪感染力。

这种情绪感染力主要是为了让观众将自身的情绪带入其中。比如视频中的主人公发现了一件让自己意想不到的事情，尤其是重大打击，采用双重镜头重复播放，比单镜头画面更具有感染力。

此外，在表现回忆的时候，或者是具有推理情节的影视剧中，也通常会采用双镜头，重复画面，主要是为了让观众记住某个画面，为下一个剧情埋下伏笔。

3 设置

在众多的手机短视频后期处理软件中，具有"复制镜头"功能的软件很多，笔者在这里重点通过乐秀 APP、视频大师 APP、小影 APP 以及 FilmoraGo APP 这 4 款软件的操作来为大家详细介绍，其中既有适合安卓手机的短视频处理软件，也有适合苹果手机的短视频处理软件。

(1) 乐秀 APP

打开乐秀 APP，选择相应视频进入视频编辑界面，❶选择"编辑"选项，❷选择"片段编辑"选项，进入视频片段编辑界面。❸点击"复制"按钮，即可完成视频的复制，点击一次即可复制一次视频，如果想对已经复制的视频进行删除，就可以❹点击下方视频图标右上角的 ❌ 按钮，即可完成删除，如图 7-21 所示。

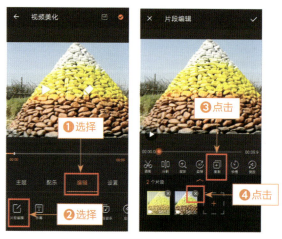

图 7-21　在乐秀 APP 中复制视频

(2) 视频大师 APP

打开视频大师 APP，选择相应视频进入软件默认的视频剪辑界面，❶点击界面下方的"复制"按钮，点击一次即可复制一次视频，如果想要删除复制的视频，

❷点击"删除"按钮,即可完成删除,设置完之后,❸点击☑按钮,即可完成视频的复制设置,如图 7-22 所示。

图 7-22 在视频大师 APP 中复制视频

(3) 小影 APP

打开小影 APP,选择相应视频,进入软件默认的视频剪辑界面,如果没有在"剪辑"界面,❶选择"剪辑"选项,❷选择"镜头编辑"选项,进入视频镜头编辑界面。❸点击"复制"按钮,点击一次即可复制一次视频,如果想要对复制的视频进行删除,❹点击界面下方视频图标右上角的 ☒ 按钮,即可对视频进行删除,完成之后,❺点击 ☑ 按钮,即可完成视频的复制,如图 7-23 所示。

图 7-23 在小影 APP 中复制视频

(4) FilmoraGo APP

打开 FilmoraGo APP，选择相应视频进入相应视频界面。❶选择"编辑"选项，进入视频编辑界面。❷点击"复制"按钮，即可完成视频的复制，如图 7-24 所示。

图 7-24 在 FilmoraGo APP 中复制视频

专家提醒　在视频的后期处理中，如果复制视频的操作频繁出现，或者只是单纯为了拉长视频的长度，那么笔者不建议大家这样做。

此外，视频的复制要根据视频拍摄内容的实际情况。对于很短的视频画面，可以采用紧邻着复制进行播放。对于时间稍长的视频片段，除非是特殊的剧情或者拍摄手法，否则笔者不太建议将两段或者两段以上的视频放在一起进行重复播放。最好分开，用其他视频隔开比较好。

072 剪辑片头部分，留下精彩片段

❶ 概念

片头就是指一段视频最开始的那一部分。对片头进行剪辑就是指将视频原本的片头剪掉。

❷ 作用

一段视频的片头，在很大程度上关系着有多少观众愿意观看。一般来说，如果一段视频的片头不太适合，就可以将其剪辑掉，留下更好的片头来吸引观众。

❸ 设置

能够对视频片头进行剪辑的手机后期处理软件有很多，笔者在这里重点通过

视频大师 APP、美摄 APP、视频剪辑大师 APP 以及 FilmoraGo APP 来为大家一一介绍如何剪辑视频的片头部分。

(1) 视频大师 APP

打开视频大师 APP,选择相应视频进入软件默认的视频剪辑界面。❶选择"编辑"选项,进入视频编辑界面。❷选择"剪切"选项,❸向右拖动视频轨道上的剪切指针到要剪切掉的位置,蓝色指针以内的画面就是保留下来的部分,❹点击☑按钮,即可完成视频的片头剪辑,如图 7-25 所示。

图 7-25　在视频大师 APP 中剪辑视频片头

(2) 美摄 APP

打开美摄 APP,选择相应视频进入相应界面。❶选择"编辑"选项,进入视频编辑界面。❷点击左下方的视频图标,❸向右拖动视频轨道上的剪切指针到相应位置,蓝色指针左边的画面就是删除的部分,❹点击☑按钮,即可完成视频的片头剪辑,如图 7-26 所示。

(3) 视频剪辑大师

步骤 01 打开视频剪辑大师 APP,❶选择"视频剪辑"选项,进入视频选择界面。❷选择相应视频,进入视频剪辑界面,如图 7-27 所示。

步骤 02 进入视频剪辑界面之后,❶选择"剪辑"选项,❷向右拖动视频轨道上的剪切指针到要剪辑的位置,阴影部分为剪掉的部分,❸点击"剪辑"按钮,即可将原本 10 秒的视频剪辑为 8 秒,如图 7-28 所示。

图 7-26　在美摄 APP 中剪辑视频片头

图 7-27　选择相应视频

图 7-28　在视频剪辑大师 APP 中剪辑视频片头

(4) FilmoraGo APP

打开 FilmoraGo APP，选择相应视频进入视频编辑界面。❶选择"片段剪辑"选项，进入视频片段剪辑界面。❷点击界面下方蓝色的视频播放指针，向右拖动到需要剪辑的位置，指针左侧为剪掉的视频片段，❸点击"确认"按钮，即可完成视频的片头剪辑，如图 7-29 所示。

图 7-29　在 FilmoraGo APP 中剪辑视频片头

> **专家提醒**　在剪辑片头时，如果是十几秒的短视频，切勿剪辑过多，要一边阅览一边剪辑，否则画面时长会变得太短，导致没有太多看点。
> 　　此外，对于具有故事性的视频，更要注意片头的剪辑，毕竟一个好的片头才能吸引观众继续观看。

073　剪辑片尾部分，删减不需要的片段

❶ 概念

视频片尾其实就是指视频的结尾部分。剪辑视频片尾就是将原视频的结尾部分剪辑掉。

❷ 作用

一般来说，对于不需要的或者错误的片尾部分，可以将其剪辑掉。比如一段拍摄夕阳西下时分城市变化的视频，在视频结尾处却错误地插入了一段正午时分山峰的视频，这时就需要将片尾处与视频主题无关的山峰视频剪辑掉。

❸ 设置

市面上能够剪辑视频片尾的手机短视频后期处理软件有很多，笔者在这里通过乐秀 APP、逗拍 APP、小影 APP 以及美拍大师 APP 为大家详细讲解如何对

视频片尾进行剪辑。

(1) 乐秀 APP

打开乐秀 APP,选择相应视频进入编辑界面。❶选择"编辑"选项,❷选择"片段编辑"选项,进入片段编辑界面。❸选择"剪辑"选项,❹点击视频轨道右侧的播放指针,向左拖动到需要剪掉的位置,❺点击"确认"按钮,即可完成视频片尾的剪辑,如图 7-30 所示。

图 7-30　在乐秀 APP 中剪辑视频片尾

(2) 逗拍 APP

打开逗拍 APP,❶选择"剪辑"选项,❷选择相应视频,进入视频剪辑界面。❸点击视频轨道右侧的播放指针,向左拖动到需要剪掉的位置,❹点击"添加"按钮,即可完成视频片尾的剪辑,如图 7-31 所示。

图 7-31　在逗拍 APP 中剪辑视频片尾

(3) 小影 APP

打开小影 APP，选择"剪辑"选项，❶选择相应视频，进入视频剪辑界面。❷点击视频轨道右侧的播放指针，向左拖动到需要剪掉的位置，❸点击✂按钮，❹点击"添加"按钮，即可完成视频片尾的剪辑，如图 7-32 所示。

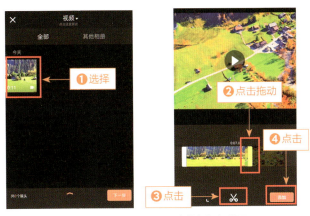

图 7-32　在小影 APP 中剪辑视频片尾

其实逗拍 APP 与小影 APP 在视频片尾的剪辑上面有很多相似之处，很多手机短视频后期处理软件在剪辑视频片尾的时候，都是先进入视频编辑界面，再选择"剪辑"选项进行片尾的剪辑，而逗拍 APP 与小影 APP 则是在视频的片尾剪辑完成之后，再进入视频编辑界面。

(4) 美拍大师 APP

步骤 01　打开美拍大师 APP，❶选择"导入视频"选项，❷选择"视频"选项，❸选择相应视频，❹点击"确认"按钮，进入视频编辑界面，如图 7-33 所示。

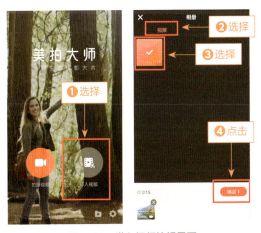

图 7-33　进入视频编辑界面

步骤 02 ❶选择"剪辑"选项,进入视频剪辑界面。可以看见界面左下方有视频图标,❷点击视频图标,即可进入视频裁剪界面,如图 7-34 所示。

图 7-34 进入视频裁剪界面

步骤 03 ❶选择"裁剪"选项,❷点击视频轨道右侧的播放指针,向左拖动到需要剪掉的位置,完成之后,❸点击"确定"按钮,即可完成视频的片尾剪辑,如图 7-35 所示。

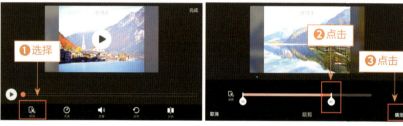

图 7-35 在美拍大师 APP 中剪辑视频片尾

> **专家提醒**
> 视频片尾一般就是视频的结束部分,这一部分的剪辑要注意使观众知道事件结尾,要与之前的视频有所联系,不论是因果关系、连续关系,或者是转折关系,都要体现前者与后者的相关性。

074 分割视频画面,变成两个镜头

❶ 概念

分割视频就是将一段完整的视频进行拆分,使其变成两段视频。

❷ 作用

将一段完整的视频分割成两段视频,可以使视频画面有两个镜头拍摄出来

的视觉感受。也就相当于在无形之中更换了视频的拍摄镜头,这项功能可以弥补视频在拍摄时没有转换镜头的问题,也能在一定程度上带来不同视角的视频画面。

3 设置

能够对视频进行分割的手机短视频后期处理软件有很多,笔者在这里通过乐秀 APP、美拍 APP、巧影 APP 以及美拍大师 APP 为大家详细讲解如何对视频进行分割。

(1) 乐秀 APP

打开乐秀 APP,选择相应视频进入视频片段编辑界面。❶选择"分割"选项,进入视频分割界面。❷点击视频轨道上的分割指针,滑动到视频分割点,❸点击"确认"按钮,即可完成视频的分割,分割成功之后可以看到界面下方的视频图标变成了两个,如图 7-36 所示。

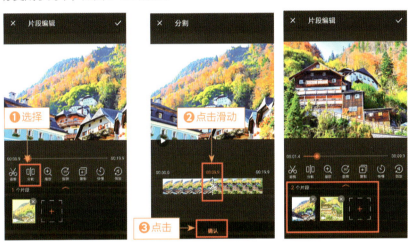

图 7-36 在乐秀 APP 中分割视频

(2) 美拍 APP

打开美拍 APP,进入视频拍摄界面。❶点击"导入"按钮,❷选择相应视频,❸点击"下一步"按钮,进入视频剪辑界面,❹点击视频轨道上的分割指针,滑动到视频分割点,❺点击"分割"按钮,即可完成视频的分割,如图 7-37 所示。

(3) 巧影 APP

步骤 01 打开巧影 APP,❶点击 按钮,❷选择"空项目"选项,进入视频编辑界面,如图 7-38 所示。

步骤 02 ❶选择"媒体"选项,进入视频选择界面,❷选择相应视频,❸点击 按钮,返回视频编辑界面,如图 7-39 所示。

图 7-37 在美拍 APP 中分割视频

图 7-38 进入视频编辑界面

 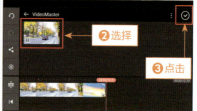

图 7-39 返回视频编辑界面

步骤 03 ❶点击视频轨道,界面右侧弹出功能菜单选项,❷点击✂按钮,进入视频裁剪界面,❸点击视频轨道上的分割指针,滑动到视频分割点,❹点击"从播放指针拆分"按钮,即可完成视频的分割,如图 7-40 所示。

第 7 章 大片范儿！手机这样来剪辑视频

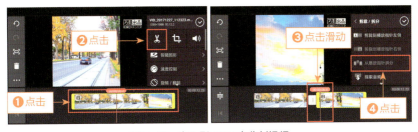

图 7-40 在巧影 APP 中分割视频

(4) 美拍大师 APP

打开美拍大师 APP，选择相应视频进入视频裁剪界面。❶选择"分割"选项，进入视频分割界面。❷点击视频轨道上的分割指针，滑动到视频分割点，❸点击"确定"按钮，即可完成视频的分割，如图 7-41 所示。

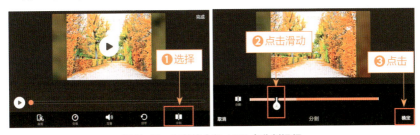

图 7-41 在美拍大师 APP 中分割视频

> **专家提醒**
>
> 笔者在上面案例中提到的手机 APP，乐秀 APP 是属于安卓手机与苹果手机都能使用和操作的。
>
> 此外，视频分割之后，也要保证视频具有连贯性，不能前言不搭后语，给人一种十分生硬的感觉。

075 合成多个镜头，拍出微电影的感觉

❶ 概念

合成多个镜头就是指将多段视频合成为一段完成的视频。一般来说，将多段视频合成在一起是通过视频转场的功能实现。

❷ 作用

在拍摄时间较长的视频时，比如影视剧的拍摄，如果不是拍摄技巧很好，很

难直接用一个长镜头就将整部影视剧拍摄下来，一般都会选择分段拍摄，再将分开的片段合成一整段视频，从而完成完整的故事。

3 设置

能够对多个镜头进行合成的软件有很多，笔者在这里通过 FilmoraGo APP、乐秀 APP、美摄 APP 以及美拍大师 APP 来为大家详细讲解。

(1) FilmoraGo APP

步骤 01 ▶ 打开 FilmoraGo APP，选择多段视频进入视频编辑界面，笔者在这里选择的是两段视频。❶选择右侧的"转场"选项，❷点击"预置"转场选项，进入视频转场效果选择界面，如图 7-42 所示。

图 7-42 进入视频转场效果选择界面

步骤 02 ▶ ❶选择相应转场效果，笔者在这里选择的是"相机"转场效果，在点击该转场效果时，视频播放界面会出现相应的转场效果，❷点击"确定"按钮，即可完成两段视频的合成，如图 7-43 所示。

图 7-43 在 FilmoraGo APP 中合成多个镜头

(2) 乐秀 APP

打开乐秀 APP，选择多段视频进入软件默认的编辑界面，笔者在这里选择的是两段视频。如果不是编辑界面，则❶选择"编辑"选项，进入视频编辑界面。❷选择"转场"选项，进入视频转场编辑界面。❸点击第二段视频，因为第一段

视频，或只有一段视频，是不能实现转场效果的。❹选择相应的转场效果，笔者在这里选择的是"纵横"转场效果，❺点击✓按钮，即可完成两段视频的合成，如图 7-44 所示。

图 7-44　在乐秀 APP 中合成多个镜头

(3) 美摄 APP

打开美摄 APP，选择多段视频进入视频编辑界面，笔者在这里选择的是两段视频。❶选择"转场"选项，进入视频转场编辑界面。❷选择相应的转场效果，笔者在这里选择的是"黄边下推"转场效果，点击该转场效果，视频播放界面就会显示其预览效果。❸点击✓按钮，即可完成两段视频的合成，如图 7-45 所示。

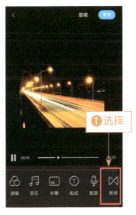 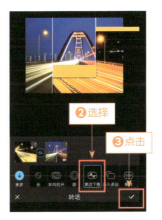

图 7-45　在美摄 APP 中合成多个镜头

(4) 美拍大师 APP

打开美拍大师 APP，选择多段视频进入视频编辑界面，笔者在这里选择的是两段视频。❶选择"转场动画"选项，进入视频转场编辑界面。❷选择相应的转场效果，笔者在这里选择的是"几何"转场效果，点击该转场效果，下一段视

频便能以几何图形的方式进入视频播放界面。❸点击☑按钮,即可完成两段视频的合成,如图7-46所示。

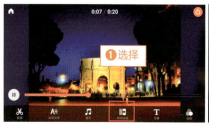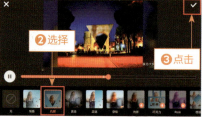

图7-46 在美拍大师APP中合成多个镜头

> **专家提醒**
> 以上讲解了对两段视频进行合成的方法,对两段以上的视频进行合成,其方法是一样的,不同的是,每两段视频中间就需要加入一次转场效果,大家可以自己去尝试将多段视频以转场的方式合成为一整段视频。

076 调节播放速度,制作视频延时效果

1 概念

视频的播放速度,简单来说,就是画面中帧数与帧数之间的时间间隔缩小或者拉大,使画面的运动速度变快或者变慢。

2 作用

对视频的播放速度进行调节,可以在很大程度上对画面内容的运动速度进行一定的控制,使其达到拍摄者想要的运动效果。另外,调节视频的播放速度还能实现一些依靠实际拍摄达不到的效果,比如将视频的播放速度调慢,就可以实现"慢"动作的延时效果。

3 设置

对视频的播放速度进行调节,是很多手机短视频后期处理软件都能实现的功能,只是不同的软件所能调节的最快播放速度和最慢播放速度稍有不同。下面笔者通过小影APP、视频大师APP、乐秀APP以及FilmoraGo APP来为大家详细介绍如何调解视频的播放速度。

(1) 小影 APP

打开小影 APP，选择相应视频进入视频编辑界面。❶选择"剪辑"选项，❷选择"镜头编辑"选项，进入视频镜头编辑界面。❸选择"调节速度"选项，进入视频播放速度调节界面，❹点击滑动按钮，"1×"为正常播放速度，向右滑动为加快播放速度，向左滑动为减缓播放速度，笔者这里向左滑动按钮，制造延时效果，调整完毕之后，❺点击"确认"按钮，即可完成视频播放速度的调整，如图 7-47 所示。

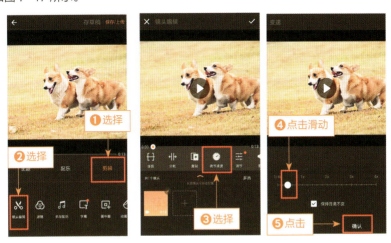

图 7-47　在小影 APP 中调节视频播放速度

(2) 视频大师 APP

打开视频大师 APP，选择相应视频进入软件默认的视频剪辑界面。❶选择"编辑"选项，❷选择"速度"选项，进入视频播放速度调节界面。❸点击滑动按钮，向左滑动为减缓播放速度，制造延时效果，调整完毕之后，❹点击✔按钮，即可完成视频播放速度的调整，如图 7-48 所示。

(3) 乐秀 APP

打开乐秀 APP，选择相应视频进入视频片段编辑界面。❶选择"快慢"选项，❷点击滑动按钮进行调整，调整完毕之后，❸点击"确认"按钮，即可完成视频播放速度的调整，如图 7-49 所示。

(4) FilmoraGo APP

打开 FilmoraGo APP，选择相应多段视频进入视频编辑界面，❶选择"调速"选项，进入视频播放速度调节界面，❷选择相应的播放速度，笔者在这里选择的是"较慢"选项，❸点击"确认"按钮，即可完成视频播放速度的调整，如图 7-50 所示。

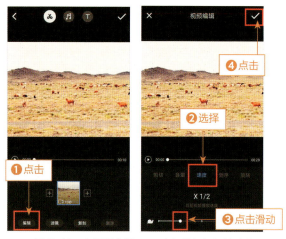

图 7-48 在视频大师 APP 中调节视频播放速度

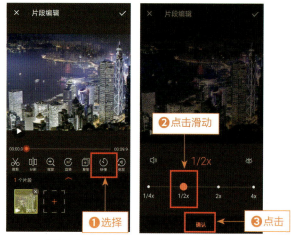

图 7-49 在乐秀 APP 中调节视频播放速度

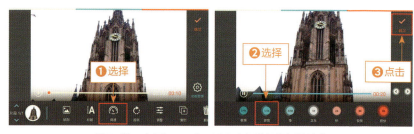

图 7-50 在 FilmoraGo APP 中调节视频播放速度

第7章 大片范儿！手机这样来剪辑视频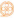

> **专家提醒**　一般来说，在视频播放速度的选项中，"1×"表示视频的正常播放速度。比它大的就表示速度比正常播放速度快，数值越大，速度越快；而比它小的，通常使用分数表示，也就是速度比正常播放速度慢，且数值越小，播放速度越慢。如果想要制作延时效果，只需要将速度调慢就可以了。

077 视频抠像技术，原来高手都这么玩

❶ 概念

抠图一般是指将图片中的某一主体单独拿出来，舍弃图片中的其他事物，而视频中所说的抠像也是如此，将视频画面中的某一主体单独拿出来，舍弃视频画面中的其他事物。

❷ 作用

视频中的抠像功能，能够为视频主体转换背景，能够改变视频画面原本的环境或者背景，使视频的编辑变得更有灵活性。

❸ 设置

在众多的手机短视频后期处理软件中，能够实现视频抠像功能的软件并不多，笔者在这里通过巧影 APP 为大家详细讲解如何在视频中实现抠像效果。在这里笔者要重点提示的是，在对视频进行抠像时，要确保原视频的背景为绿色，也就是所谓的"绿幕抠像"。

图 7-51 所示的两段视频，笔者要将左边绿色背景中的人物，利用抠像技术，移动到右边的视频背景中，其具体的操作步骤如下。

步骤 01　打开巧影 APP，选择空项目，进入视频编辑界面。❶点击"媒体"按钮，进入视频选择界面。❷选择要作为背景的那段视频，界面下方会出现视频播放图标，❸点击◉按钮，返回视频编辑界面。❹将界面下方视频播放轨道中的红色播放指针移动到视频的片头部分，❺点击"层"按钮，❻选择图片图标的选项，进入视频选择界面，如图 7-52 所示。

步骤 02　❶选择绿色背景的视频，视频自动返回视频编辑界面。❷点击▦按钮，❸选择　　选项，❹点击◉按钮，返回视频编辑界面，如图 7-53 所示。

171

图 7-51 待处理的两段视频

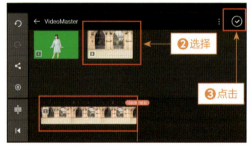

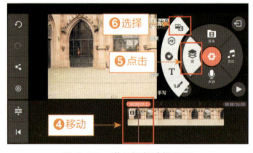

图 7-52 进入视频选择界面

第 7 章 大片范儿！手机这样来剪辑视频

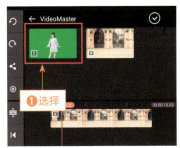
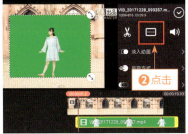

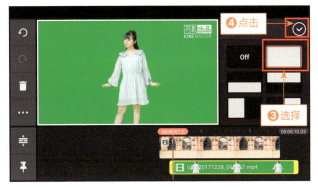

图 7-53　返回视频编辑界面

步骤 03 ❶点击下方的绿色视频轨道，上拉右边的功能菜单栏，❷选择"色度键"选项，进入色度调整界面，如图 7-54 所示。

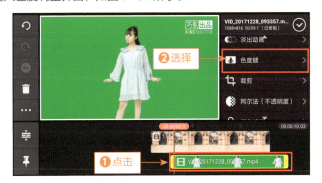

图 7-54　进入色度调整界面

步骤 04 ❶点击"启用"按钮，❷点击 选项的滑动按钮，调整人物的透明度，右滑为增加透明度，左滑为减少透明度。❸点击 选项的滑动按钮，调整人物绿色背景的强弱度，右滑为减弱强度，左滑为增强强度。调整之后，❹选择"基本颜色"选项，一般选择绿色就可以了，❺选择"详情细节"进入详情细节调节界面，❻按住调节按钮，上下拉动调节细节就可以了。❼点击 按钮，即可完成

173

视频抠像,如图 7-55 所示。

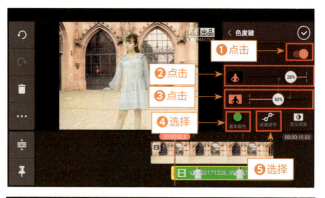

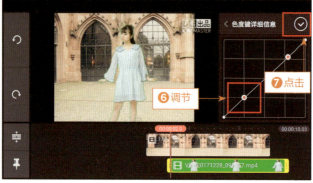

图 7-55 完成视频抠图

"色度键详细信息"的曲线可以对视频画面的色度进行整体的调节。比如上述案例,就可以很好地调节和控制人物的清晰程度、人物身体边界绿色的浓淡程度,以及背景的清晰程度等。

> **专家提醒** 笔者在上面案例中提到的能够进行视频分割的四款手机 APP,乐秀 APP 属于安卓手机与苹果手机都能使用和操作的。
>
> 此外,大家还要注意,视频分割之后,也要保证视频具有一定的连贯性。如果视频分割之后,前言不搭后语,会给人一种十分生硬的感觉。

第 8 章

个性视频!场景/边框/水印随心用

学前提示

想要让拍摄和制作的短视频出彩,仅仅掌握视频的拍摄与后期处理还是不够的,还需要让视频具有一定的特色。而对于初学者来说,最简单的方法就是学会制作个性视频。那么应该如何制作个性视频呢?本章就为大家详细讲解如何用手机视频后期软件制作个性视频。

078 应用主题场景，展现独特创意

1 概念

主题就是指一段视频的主要中心思想和情感。一段视频的主题是什么，一般在视频拍摄前期就有很好的体现，如果在前期主题没有很清晰或很突出地呈现出来，就可以在视频后期处理中为其添加主题场景。而主题场景正好就是根据不同的视频内容或者场景制作出来的场景特效。

2 作用

由于主题场景分为不同的风格和类型，所以基本上能够涵盖众多视频的内容拍摄，在视频后期处理中增加主题场景，能够使视频的主体更加清晰与突出，达到让观众一眼就知道在讲什么，主要的内容是什么。

3 设置

关于视频后期主题场景的设置，笔者在这里主要通过乐秀 APP、小影 APP、美摄 APP 以及 FilmoraGo APP 为大家详细讲解如何为视频添加相应的主题场景。笔者上面提及的四款软件既包含安卓手机，也包含苹果手机，所以大家不论是安卓还是苹果，都能够学习操作。

(1) 乐秀 APP

打开乐秀 APP，选择相应视频进入软件默认的视频编辑界面。❶选择"主题"选项，进入视频主题场景选择界面。❷选择与视频画面风格相符的主题场景，笔者在这里选择的是"优雅"选项，即可为视频添加主题场景，如图 8-1 所示。

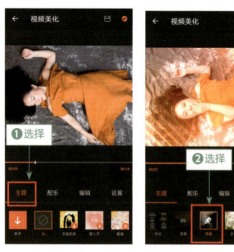

图 8-1 在乐秀 APP 中为视频添加主题场景

乐秀 APP 除了"优雅"主题场景之外，还有众多其他的优美场景，图 8-2 所示的就是乐秀 APP 中其他部分视频主题场景的画面截图。如果大家想要更多的主题场景，也可以去乐秀 APP 的主题场景商店中去下载相应的主题场景。

图 8-2　乐秀 APP 中其他部分主题场景效果

(2) 小影 APP

打开小影 APP，选择相应视频进入软件默认的视频剪辑界面。❶选择"主题"选项，进入视频主题场景编辑界面。❷选择相应的主题场景，笔者在这里选择的是"怦然心动"主题场景，即可为视频添加主题场景，如图 8-3 所示。

图 8-3　在小影 APP 中为视频添加主题场景

小影 APP 中的主题场景十分众多，除了上面提到的"怦然心动"主题场景之外，还有"童真""糖果生日""一叶知秋""狂欢派对"等众多风格不一的主题场景，大家可以根据视频的风格选择与之相应的主题场景。

(3) 美摄 APP

打开美摄 APP，选择相应视频进入视频编辑界面。❶选择"主题"选项，进入视频主题场景编辑界面。❷选择相应的主题场景，笔者在这里选择的是"暖

暖"主题场景,即可为视频添加主题场景。如果大家喜欢软件自行下载的主题场景,就可以❸点击"更多"按钮,到主题场景下载中心去下载相应的主题场景进行使用,如图 8-4 所示。

图 8-4　在美摄 APP 中为视频添加主题场景

(4) FilmoraGo APP

打开 FilmoraGo APP,选择相应视频进入视频编辑界面。❶选择"主题"选项,进入视频主题场景编辑界面。❷选择相应的主题场景,笔者在这里选择的是"寒冬"主题场景,即可为视频添加主题场景,如图 8-5 所示。

图 8-5　在 FilmoraGo APP 中为视频添加主题场景

> **专家提醒**　在后期为视频添加主题场景,要注意主题场景与视频拍摄内容相结合,只有场景与视频拍摄主题相一致,才能使视频在后期处理之后达到事半功倍的效果。

079 添加边框特效，装饰画面

1 概念

边框是日常生活中十分常见的物体，用于挂扁平器物的框子，如窗框、镜框等。它能对扁平事物起到保护、固定以及装饰的作用。

2 作用

手机视频后期处理中的边框与生活中的边框极其相似，不同的是手机视频后期处理中的边框是二维的，并非三维立体的，但却依然能对视频画面起到装饰的效果。在人眼看来，带有框架的东西都相对平稳安全，而且能够集中视线，所以视频画面中的边框所起到的作用就是集中视线，丰富画面内容，为画面做装饰。

3 设置

能够直接为视频添加边框的手机短视频后期处理软件不是很多，众多的手机短视频后期处理软件几乎还没有"边框"这样一个十分明确的功能，大多的边框功能都隐藏在"主题"当中。

笔者在这里通过爱剪辑 APP 为大家介绍如何为视频添加边框。因为爱剪辑 APP 中的"主题"都以边框的形式出现，所以笔者在这里重点讲解，其具体的操作步骤如下。

步骤 01 打开爱剪辑 APP，❶点击"视频编辑"按钮。❷点击"所有文件"按钮▲，❸选择"视频"选项，进入视频选择界面，如图 8-6 所示。

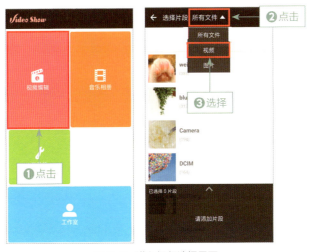

图 8-6 进入视频选择界面

步骤 02 进入视频选择界面之后，❶选择相应视频，❷点击 ➡ 按钮，进入视频编辑界面，❸选择"主题"选项，❹选择"草莓"主题，即可为视频添加"草莓"边框，如图 8-7 所示。

图 8-7 为视频添加"草莓"边框

爱剪辑 APP 中除了"草莓"主题边框以外，还有众多其他好看的主题边框，图 8-8 所示为爱剪辑 APP 中其他部分主题边框效果展示。

图 8-8 爱剪辑 APP 中其他部分主题边框效果展示

如果有的朋友的手机下载不了爱剪辑 APP 或者是运行不了爱剪辑 APP，也可以在小影 APP、乐秀 APP 等具有"主题"功能的手机短视频后期处理软件中寻找那些具有边框性质的主题场景，也能当作边框使用。图 8-9 所示的就是小影 APP 与乐秀 APP 中作为边框使用的主题场景效果展示。

第 8 章 个性视频！场景 / 边框 / 水印随心用

图 8-9 小影 APP 与乐秀 APP 中作为边框使用的主题场景效果展示

> **专家提醒**
>
> 对于手机视频来说，虽然边框可以起到装饰视频画面、集中观众视线的效果，但并不表示边框可以随意添加和使用。
>
> 一般来说，由于边框具有不同的种类和风格，所以边框的选择也要符合视频拍摄的主题风格，而且也要与视频拍摄的内容有一定的关系。

080 使用片头片尾，提升视觉效果

1 概念

片头，是指放在影视剧开始字幕之前的精彩片段剪接画面，也指出现在视频正式开始之前的有关字幕，如片头曲，就是指影视剧正片开始之前的音乐。

片尾，是指放在影视剧结尾字幕之后的精彩片段剪接画面或相应字幕，比如影视剧当中的片尾曲，就是在影视剧正片结束之后出现的音乐。

2 作用

片头与片尾作为一段视频的一头一尾，作用自然是不一样的。片头作为放置在正片之前的内容，其主要作用就在于吸引观众对视频的兴趣，使观众能够被吸引然后继续观看。

而片尾则是表示视频正片的结束，结束后的一些内容则能让观众得以放松。例如电影中最常用的手段就是"片尾彩蛋"，所谓片尾彩蛋其实也算片尾的一种

形式，它一般是一些拍摄花絮、搞笑的内容或者是电影当隐藏的线索等，从而博得观众一笑，或者让观众回味剧情。

3 设置

在视频后期处理中，想要为视频添加片头片尾有两种形式：一种是为视频添加字幕式片头片尾，另一种是为视频添加视频画面式片头片尾。

对于第一种形式，笔者通过乐秀 APP 来为大家详细讲解。另外，FilmoraGo APP 也可以为视频添加片头字幕。

对于第二种形式，其实就是为视频添加自带片头片尾的主题，笔者通过乐秀 APP、小影 APP 以及美摄 APP 来为大家详细讲解。

(1) 为视频添加字幕式片头片尾

在乐秀 APP 中为视频添加字幕式片头片尾的步骤如下。

打开乐秀 APP，选择相应视频进入视频编辑界面。❶选择"主题"选项，❷选择相应主题，如果选择之后该主题图标中出现了铅笔的图案，则表示该主题可以自行设置片头片尾字幕。❸点击主题图标中间的铅笔图标，进入片头片尾字幕修改界面。❹输入相应的片头片尾，❺点击"确认"按钮，即可完成视频片头片尾字幕的设置，如图 8-10 所示。

图 8-10　设置视频片头片尾字幕

设置好片头片尾的字幕之后，视频的片头与片尾就会出现我们自行输入的字幕，如图 8-11 所示。

第 8 章 个性视频！场景 / 边框 / 水印随心用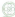

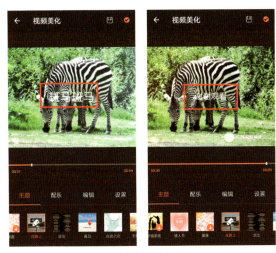

图 8-11 片头片尾字幕设置效果

在 FilmoraGo APP 中为视频添加片头字幕的步骤如下。

步骤 01 打开 FilmoraGo APP，选择相应视频进入视频编辑界面。❶选择"标题"选项，❷选择"预置"，进入软件预置标题效果选择界面，如图 8-12 所示。

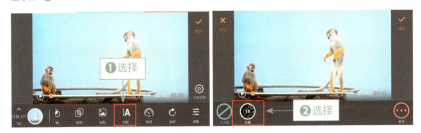

图 8-12 进入软件预置标题效果选择界面

步骤 02 ❶选择相应标题效果，弹出文本输入框，❷点击文本框，❸输入相应的标题字幕，❹点击"确认"按钮，返回视频标题效果界面，即可在视频播放界面中看到添加的片头标题字幕，如图 8-13 所示。

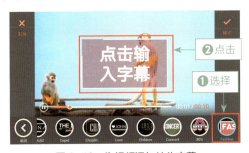

图 8-13 为视频添加片头字幕

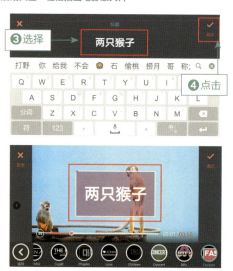

图 8-13 为视频添加片头字幕（续）

(2) 为视频添加视频画面式片头片尾

在乐秀 APP 中为视频添加视频画面式片头片尾的步骤如下。

打开乐秀 APP，选择相应视频进入视频编辑界面。❶选择"主题"选项，❷选择自带动画效果的片头片尾的主题，笔者选择的是"情人节"，即可自动为视频添加视频画面式片头片尾，如图 8-14 所示。

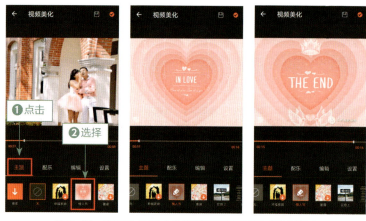

图 8-14 在乐秀 APP 中为视频添加视频画面式片头片尾

在小影 APP 中为视频添加视频画面式片头片尾的步骤如下。

打开小影 APP，选择相应视频进入视频编辑界面。❶选择"主题"选项，❷选择自带动画效果的片头片尾的主题，笔者选择的是"五彩世界"，即可自动为视频添加视频画面式片头片尾，如图 8-15 所示。

第 8 章 个性视频！场景 / 边框 / 水印随心用

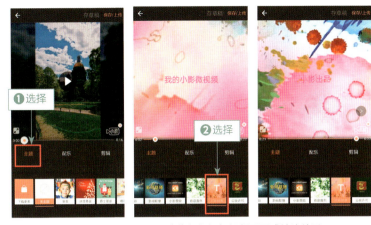

图 8-15 在小影 APP 中为视频添加视频画面式片头片尾

在美摄 APP 中为视频添加视频画面式片头片尾的步骤如下。

打开美摄 APP，选择相应视频进入视频编辑界面。❶选择"主题"选项，❷选择自带动画效果的片头片尾的主题，笔者选择的是"漫游日本"，即可自动为视频添加视频画面式片头片尾，如图 8-16 所示。

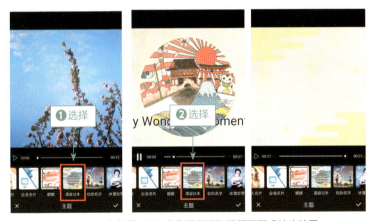

图 8-16 在美摄 APP 中为视频添加视频画面式片头片尾

> **专家提醒**　不管是乐秀 APP、小影 APP、美摄 APP，还是其他手机短视频后期处理软件，只要有"主题"功能的，这些"主题"中就会有一部分是自带动画效果的片头片尾。但像这样自带动画效果的片头片尾没有特别的标志，在使用的时候只能多去尝试，体验其效果。

081 应用动画贴纸，极具卡漫效果

1 概念

贴纸原本是指粘胶型的胶纸，上面一般会有卡通漫画或者人物图像。在手机短视频后期处理中所提到的"动画贴纸"则是指那些在视频后期处理时添加到视频画面中的动画图像。这些动画贴纸有静止的，也有运动的，趣味性十分强。

2 作用

为视频添加动画贴纸可以增强视频的趣味性，使视频画面变得更加有趣。除此之外，还能让视频的后期编辑变得更加具有个性化与灵活性。

3 设置

笔者在这里通过以 FilmoraGo APP、小影 APP、逗拍 APP、乐秀 APP 以及美摄 APP 来为大家详细讲解如何在视频后期处理中为视频添加动画贴纸。

(1) FilmoraGo APP

打开 FilmoraGo APP，选择相应视频进入视频编辑界面。❶选择"贴图"选项，❷选择"预置"选项，进入视频贴纸设置界面。如果不想用"预置"中的贴图，大家也可以❸点击"更多"按钮，进入更多贴纸下载界面下载相应的贴纸，❹选择相应的动画贴纸，笔者选择的是 Heart 动画贴纸，❺点击"确认"按钮，即可完成视频动画贴纸的添加，如图 8-17 所示。

(2) 小影 APP

打开小影 APP，选择相应视频进入软件默认的剪辑界面。❶选择"动画贴纸"选项，❷点击视频轨道播放

图 8-17 在 FilmoraGo APP 中为视频添加动画贴纸

指针，移动到需要添加动画贴纸的位置，❸点击 按钮，进入视频动画贴纸编辑界面。❹选择相应贴纸，❺点击 按钮，即可完成视频动画贴纸的添加，如图 8-18 所示。

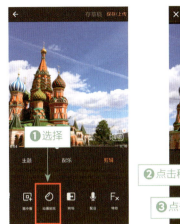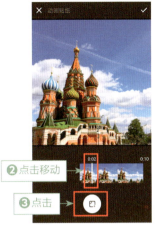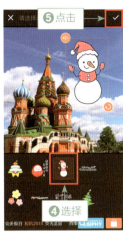

图 8-18 在小影 APP 中为视频添加动画贴纸

(3) 逗拍 APP

打开逗拍 APP，选择相应视频进入视频编辑界面。❶选择"贴纸"选项，进入视频贴纸选择界面。❷选择下方相应的贴纸类型，笔者选择的是"常用"选项，❸选择相应的贴纸，❹点击"下一步"按钮，即可完成视频贴纸的添加，如图 8-19 所示。

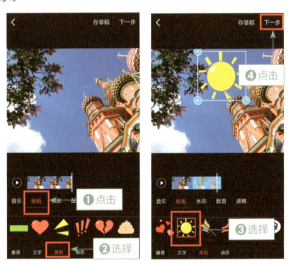

图 8-19 在逗拍 APP 中为视频添加动画贴纸

(4) 乐秀 APP

步骤 01 打开乐秀 APP，选择相应视频进入视频编辑界面。❶选择"贴图"选项，❷点击视频轨道播放指针，移动到需要添加动画贴纸的位置，❸点击 按钮，进

入视频贴图编辑界面，如图 8-20 所示。

图 8-20　进入视频贴图编辑界面

步骤 02　❶选择相应贴图，❷捏住视频播放界面贴图，可以调整贴图大小和方向。❸点击☑按钮，即可完成视频动画贴纸的添加，如图 8-21 所示。

图 8-21　在乐秀 APP 中为视频添加动画贴纸

第 8 章 个性视频！场景/边框/水印随心用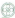

> **专家提醒**
>
> 笔者的上述操作中，均是为视频的某一段添加贴纸，而实际上还可以分段为视频添加不同的贴纸，以此来增加视频的趣味性与个性化。
>
> 此外，为视频添加贴纸时，也要把握好贴纸的风格和特点，要与视频的画面内容相符合。而且有些贴纸是专供脸部使用的，不管是人物的脸部还是动物的脸部，都可以针对性使用。
>
> 另外，众多含有表情的贴纸也可以让原本没有表情的事物，呈现出可爱的表情。像这种贴纸在很多软件中，也叫动画表情或者表情动画。希望大家能够在实际操作中多多尝试。

082 添加涂鸦水印，谨防视频被盗用

1 概念

涂鸦最早表示的是在墙上乱写乱画的一种行为，后来逐渐成为一种街头绘画艺术，许多大城市的墙面上都会有专业的涂鸦绘画。视频后期处理中的涂鸦是指可以用手指或者专业的绘画工具在视频播放界面中随意画上图画的一种形式。

2 作用

视频后期处理中的涂鸦可以为视频的画面内容增加个性。此外，由于每个人的喜好与绘画方式特点不同，导致画出来的涂鸦风格不一，且带有绘画者本身的特点。从这一方面来说，为视频添加涂鸦，还能在很大程度上防止别人盗用你的视频内容。

3 设置

如今市面上的很多手机短视频后期处理软件都具有涂鸦的功能，下面笔者在这里通过乐秀 APP、爱剪辑 APP 以及巧影 APP 来为大家详细讲解。

(1) 乐秀 APP

步骤 01 打开乐秀 APP，选择相应视频进入视频编辑界面。❶选择"涂鸦"选项，❷点击视频轨道播放指针，移动到需要添加涂鸦的位置，❸点击[+]按钮，进入视频涂鸦编辑界面，如图 8-22 所示。

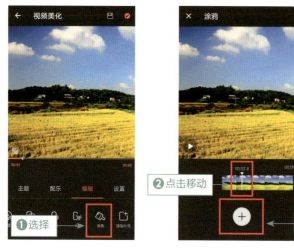

图 8-22 进入视频涂鸦编辑界面

步骤 02 ❶选择 选项，选择涂鸦颜色，❷选择 选项，调节涂鸦笔画粗细，颜色与笔画粗细选择好之后，即可在视频播放界面上开始涂鸦，具体方式是用手指头触摸视频画面即可。如果对涂鸦不满意，还可以❸选择"橡皮擦"选项 ，对不满意的地方进行擦除，而且不会对视频原画面产生影响。完成涂鸦之后，❹点击 按钮，即可完成视频涂鸦的添加，如图 8-23 所示。

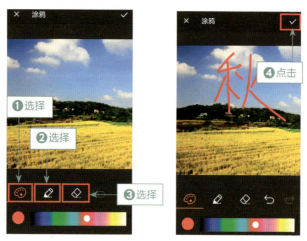

图 8-23 在乐秀 APP 中为视频添加涂鸦

(2) 爱剪辑 APP

步骤 01 打开爱剪辑 APP，选择相应视频进入视频编辑界面。❶选择"高级编辑"选项，进入高级编辑界面。❷选择"涂鸦"选项，❸按照黄色提示，拖动播放到需要添加涂鸦的位置，❹点击 按钮，进入视频涂鸦编辑界面，如图 8-24 所示。

第 8 章 个性视频！场景 / 边框 / 水印随心用

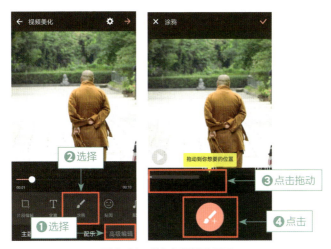

图 8-24 进入视频涂鸦界面

步骤 02 ❶选择 选项，选择涂鸦颜色，❷选择 选项，调节涂鸦笔画粗细，颜色与笔画粗细选择好之后，即可在视频播放界面上开始涂鸦，具体方式是用手指头触摸视频画面即可。如果对涂鸦不满意，还可以❸选择"橡皮擦"选项 ，对不满意的地方进行擦除。画好涂鸦之后，❹点击 按钮，即可完成视频涂鸦的添加，如图 8-25 所示。

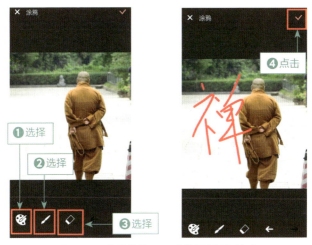

图 8-25 在爱剪辑 APP 中为视频添加涂鸦

(3) 巧影 APP

步骤 01 打开巧影 APP，选择相应视频进入视频编辑界面。❶点击视频轨道播放指针，移动到需要添加涂鸦的位置，❷点击"层"按钮，❸选择"手写"选项，

进入视频涂鸦编辑界面，如图 8-26 所示。

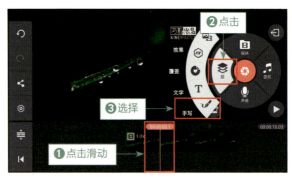

图 8-26　进入视频涂鸦编辑界面

步骤 02　❶点击 ✍ 按钮，❷选择 ✏ 选项，选择画笔类型，❸选择 ● 选项，选择涂鸦颜色，❹选择 ● 选项，选择画笔粗细，选择调整好之后，就可以进行涂鸦了。如果对涂鸦效果不满意，可以❺选择"局部擦除"选项 ✎ 进行局部擦除，也可以❻选择"全部擦除"选项 ✎ 将涂鸦全部擦除。调整好之后，❼点击 ✓ 按钮，即可完成视频涂鸦的添加，如图 8-27 所示。

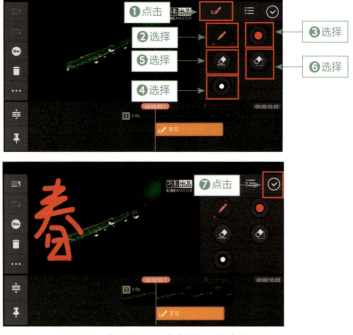

图 8-27　在巧影 APP 中为视频添加涂鸦

> **专家提醒**
>
> 虽然涂鸦一方面是为了展现视频的个性和特点,另一方面是为了防止别人盗窃自己的视频内容,但是依然需要注意涂鸦不能将视频画面的主体遮挡住,一旦主体被遮挡,那么这段视频也就失去了一定的意义。
>
> 此外,对于上述提及的为视频添加涂鸦的软件,乐秀 APP 是安卓手机与苹果手机都能使用的,所以不论是安卓的用户,还是苹果的用户,都可以利用该软件进行视频涂鸦的操作。

083 添加GIF动画,增加视频观赏性

❶ 概念

GIF 的原意是指图像互换格式,是一种压缩位图格式。简单来说,就是将图像进行无损压缩。GIF 分为静态和动态两种,我们如今所讲的 GIF 大都是指动态的,所以叫 GIF 动画。

❷ 作用

GIF 动画能使视频画面的动态感更丰富,还能增加视频画面的趣味性。

❸ 设置

在视频后期处理中,能够添加 GIF 动画的手机短视频处理软件不是很多,其中最好用又最容易上手的可能就是乐秀 APP,而且乐秀 APP 不管是安卓手机还是苹果手机都能使用。下面笔者通过乐秀 APP 来为大家详细讲解如何为视频添加 GIF 动画。

步骤 01 打开乐秀 APP,选择一段视频进入视频编辑界面。❶选择 GIF 选项,❷点击拖动播放指针到要添加 GIF 动画的片段位置,❸点击"添加"按钮,进入 GIF 动画选择界面,如图 8-28 所示。

步骤 02 ❶选择相应的 GIF 动画进行下载,点击应用,应用之后自动跳回视频编辑界面。❷点击✓按钮,即可为视频添加 GIF 动画特效,如图 8-29 所示。

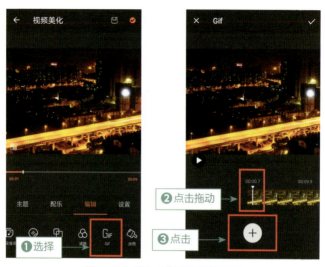

图 8-28　进入 GIF 动画选择界面

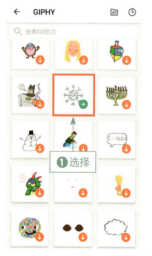
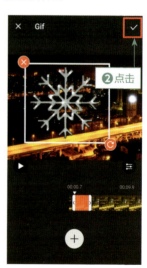

图 8-29　在乐秀 APP 中为视频添加 GIF 动画

　　GIF 动画在乐秀 APP 中虽然大部分都是能够运动的，但是并不表示能够运动的就是 GIF 动画。我们一般在说 GIF 动画的时候，总会联想到另外一个词，那就是 Flash 动画。

　　GIF 动画与 Flash 动画在很多时候看上去像是一样的，但实质上是完全不同的。GIF 动画使图像压缩，而 Flash 动画却是动画、音效以及音乐的集合体，Flash 动画实则更像视频，主要用于网页设计中的动态效果。

专家提醒 在为视频添加 GIF 动画时,要注意所选的 GIF 动画的风格与视频拍摄的画面内容相一致或者统一。此外,由于乐秀 APP 中的 GIF 动画相对来说都比较简单,所以如果大家觉得一个 GIF 动画过于单调,可以适当多加一些装饰,但不要遮挡住视频的主体。

084 后期色调调整,让视频更具冲击力

1 概念

色调一般是指视频中色彩的大致倾向。在视频后期处理中,也可以对视频的色调进行调整。

笔者在这里所讲的色调调整,主要还是对视频的亮度、对比度、饱和度等参数进行调整。

2 作用

在视频后期处理中,对色调进行调整,比如调整视频的饱和度、对比度、色温等,可以在很大程度上调整视频的色彩,并且让视频的大致色调发生一定程度以内的变化。这种后期的色调调整是在很多实际的视频拍摄中难以做到的。而且在后期进行色调调整,也能使视频画面的色彩更具有视觉冲击力。

3 设置

能够在后期对视频色调进行调整的软件还是很多的,为了能够同时照顾到安卓用户和苹果用户,笔者在这里通过 VUE APP、小影 APP、FilmoraGo APP、美摄 APP 以及巧影 APP 来为大家详细讲解如何在后期调整视频的色调。其中,美摄 APP 与巧影 APP 可以智能调节视频的亮度、对比度与饱和度。

(1) VUE APP

打开 VUE APP,设置好视频总时长与分段数之后,导入相应视频进入视频编辑界面。❶选择"参数调节"选项 ,进入参数调节界面。在参数调节界面中 表示"亮度"调节, 表示"对比度"调节, 表示"饱和度"调节, 表示"色温"调节, 表示"暗角"调节, 表示"锐度"调节。❷选择相应选项,笔者以 选项的"亮度"调节为例,❸点击 按钮,向上滑动为效果加强,向下滑动为效果减弱。调节完毕之后,❹点击"确定"按钮,即可完成视频的色调调节,如图 8-30 所示。

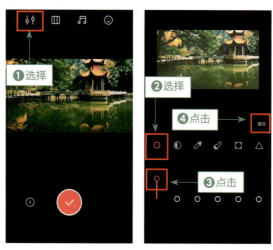

图 8-30　在 VUE APP 中调整视频的色调

(2) 小影 APP

打开小影 APP，选择相应视频进入视频编辑界面。❶选择"剪辑"选项，❷选择"镜头编辑"选项，❸选择"调节"选项，进入参数调节界面。在参数调节界面中▩表示"亮度"调节，◐表示"对比度"调节，✎表示"饱和度"调节，△表示"锐度"调节，▮表示"色温"调节。❹选择相应的选项，笔者以▩选项的"亮度"调节为例，❺点击◯按钮，向上滑动为效果加强，向下滑动为效果减弱。调节完毕之后，❻点击"确认"按钮，即为完成视频色调的调整，如图 8-31 所示。

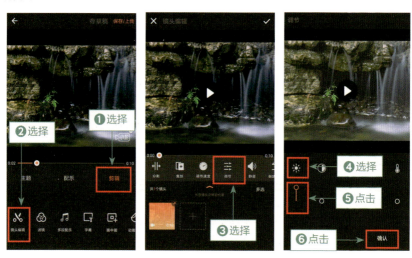

图 8-31　在小影 APP 中调整视频的色调

(3) FilmoraGo APP

打开 FilmoraGo APP，选择相应视频进入视频编辑界面。❶选择"调整"选项，进入参数调整界面。在 FilmoraGo APP 中可以对视频的亮度、对比度、饱和度、清晰度、色温以及暗角进行调整，❷选择相应选项，笔者选择的是"亮度"选项，❸点击◎按钮，向上滑动为效果加强，向下滑动为效果减弱。调节完毕之后，❹点击"确认"按钮，即可完成视频色调的调整，如图 8-32 所示。

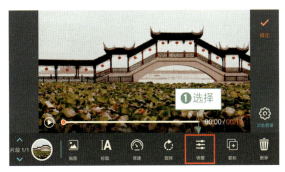

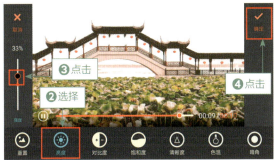

图 8-32　在 FilmoraGo APP 中调整视频的色调

(4) 美摄 APP

打开美摄 APP，选择相应视频进入视频编辑界面。❶选择"编辑"选项，❷点击视频图标，❸选择"参数"选项，进入视频色调整界面。在美摄 APP 中可以对视频的亮度、饱和度以及对比度进行调整，❹选择相应选项，笔者选择的是"对比度"选项，❺点击◨按钮，向右滑动为效果加强，调节完毕之后，❻点击☑按钮，即可完成视频色调的调整，如图 8-33 所示。

(5) 巧影 APP

打开巧影 APP，选择相应视频进入视频编辑界面。❶点击视频下方视频轨道，弹出视频编辑菜单栏。❷点击⬛按钮，进入视频色调整界面。在参数调节界面中⬛表示"亮度"调节，◐表示"对比度"调节，⬛表示"饱和度"调节，❸选择相应选项，笔者选择的是"亮度"选项，❹点击◨按钮，向上滑动为效果加强，调节完毕之后，❺点击◎按钮，即可完成视频色调的调整，如图 8-34 所示。

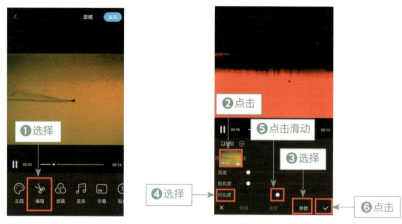

图 8-33　在美摄 APP 中调整视频的色调

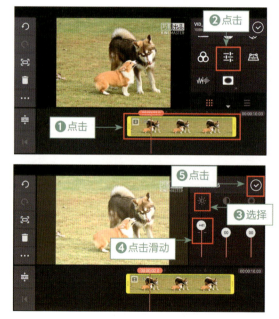

图 8-34　在巧影 APP 中调整视频的色调

> **专家提醒**　对于视频色调的调节，虽然可以使视频的色调变得更加完美，但是依然需要注意色调的各项参数必须调节合适，如果参数调节过头，就可能会出现画面失真的状况。

第 9 章

特效盛宴！打造滤镜 / 字幕 / 音乐特效

学前提示

如果说手机短视频是一棵树，那么视频拍摄就是这棵树的主干，光有主干对于一棵树来说是远远不够的，这棵树还需要枝丫、树叶、果实等才能算得上完整。在视频中滤镜、字幕以及音乐就像是视频的"枝丫""树叶"和"果实"，所以一段视频只有添加了滤镜、字幕、音乐，才能更加完善。

085 自带滤镜，风格多样

1 概念

自带滤镜是指视频后期处理软件本身自带的滤镜。

2 作用

手机短视频后期处理软件大部分都带有风格多样的滤镜，能使视频的风格得到改变，也因为滤镜款式众多，所以能随意更换视频画面的风格。

3 设置

自带滤镜的手机短视频后期处理软件众多，笔者在这里通过爱剪辑 APP、美摄 APP、美拍大师 APP 以及 FilmoraGo APP 来为大家详细讲解如何为视频添加自带的滤镜。

(1) 爱剪辑 APP

打开爱剪辑 APP，选择相应视频进入视频编辑界面。❶选择"滤镜"选项，进入视频滤镜选择界面。❷选择相应滤镜，笔者在这里选择的是"英伦风"选项，❸点击➡按钮，即可完成软件自带滤镜的添加，如图 9-1 所示。

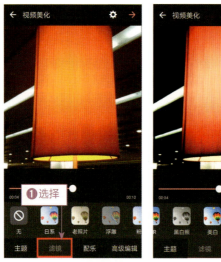

图 9-1　在爱剪辑 APP 中为视频添加自带滤镜

爱剪辑 APP 中除了"英伦风"滤镜之外，还有"日系""浮雕""美白""宝丽来""乔治亚"等滤镜，大家可以根据自己的喜好与视频风格来挑选合适的滤镜款式。

(2) 美摄 APP

打开美摄 APP，选择相应视频进入视频编辑界面。❶选择"滤镜"选项，进入视频滤镜选择界面。❷选择相应滤镜，笔者在这里选择的是"阿宝色"选项，❸点击✓按钮，即可完成软件自带滤镜的添加，如图 9-2 所示。

图 9-2　在美摄 APP 中为视频添加自带滤镜

美摄 APP 自带的滤镜除了"阿宝色"之外还有很多，图 9-3 所示为美摄 APP 中部分其他款式的滤镜展示。

图 9-3　美摄 APP 中部分其他款式的滤镜展示

(3) 美拍大师 APP

打开美拍大师 APP，选择相应视频进入视频编辑界面。❶选择"滤镜"选项，进入视频滤镜选择界面。❷选择相应滤镜，笔者在这里选择的是"恋空"选项，❸点击✓按钮，即可完成软件自带滤镜的添加，如图 9-4 所示。

图9-4 在美拍大师APP中为视频添加自带滤镜

(4) FilmoraGo APP

打开FilmoraGo APP，选择相应视频进入视频编辑界面。❶选择"滤镜"选项，进入视频滤镜选择界面。❷选择"预置"选项，进入预置滤镜选择界面。❸选择相应滤镜，笔者在这里选择的是bloom选项，❹点击"确定"按钮，即可完成软件自带滤镜的添加，如图9-5所示。

> **专家提醒**
>
> 尽管众多的手机短视频后期处理软件都有自带的滤镜，但是在为视频添加滤镜的时候也要注意滤镜与视频内容的风格要一致。此外，如果在视频拍摄时就已经添加了滤镜，再在后期添加滤镜时，也要注意后添加的滤镜要与视频自带的滤镜相配合。

图9-5 在FilmoraGo APP中为视频添加自带滤镜

086 黑白滤镜，打造冷系美人范儿

❶ 概念

黑白滤镜就是将视频画面中原有的彩色去掉，只留下最原始的黑、白、灰三种颜色。

❷ 作用

黑白滤镜去掉了多余的彩色，留下了简单的黑、白、灰三色，模仿黑白电影的画风，让用户拍摄的手机视频呈现黑白的艺术感，也能打造复古的视觉感受。

❸ 设置

黑白滤镜在很多视频后期软件中都存在，笔者在这里通过乐秀 APP、美摄 APP、小影 APP 以及巧影 APP 为大家详细讲解如何为视频添加黑白滤镜。

(1) 乐秀 APP

打开乐秀 APP，选择相应视频进入视频编辑界面。❶选择"滤镜"选项，❷选择"黑白照"选项，❸点击✓按钮，即可完成视频黑白滤镜的添加，如图 9-6 所示。

图 9-6　在乐秀 APP 中为视频添加黑白滤镜

(2) 美摄 APP

打开美摄 APP，选择相应视频进入视频编辑界面。❶选择"滤镜"选项，❷选择"黑白－兼容"选项，❸点击✓按钮，即可完成视频黑白滤镜的添加，如图 9-7 所示。

图 9-7　在美摄 APP 中为视频添加黑白滤镜

(3) 小影 APP

打开小影 APP，选择相应视频进入软件默认的视频剪辑界面。❶选择"滤镜"选项，进入视频滤镜选择界面。小影 APP 中的黑白滤镜为一个系列，黑白系列中有 4 款滤镜，每款滤镜黑白程度不同，❷笔者选择的是"极致"黑白滤镜选项，❸点击 ✓ 按钮，即可完成视频黑白滤镜的添加，如图 9-8 所示。

图 9-8　在小影 APP 中为视频添加黑白滤镜

(4) 巧影 APP

打开巧影 APP，选择相应视频进入视频编辑界面。❶点击视频轨道，界面右边弹出视频编辑菜单栏。❷选择滤镜选项◉，进入视频滤镜选择界面。❸选择黑白滤镜选项，❹点击 ✓ 按钮，即可完成视频黑白滤镜的添加，如图 9-9 所示。

图 9-9　在巧影 APP 中为视频添加黑白滤镜

黑白滤镜常用的主体有人像、建筑、道路、剪影、大雾、动物、冰雪、枯树、天空、山水、遗址等，能烘托出严肃庄重的气氛。

第 9 章 特效盛宴！打造滤镜/字幕/音乐特效

> **专家提醒**
>
> 在为视频添加黑白滤镜时，一定要注意以下几个方面。
>
> 1. 对于色彩对比强烈的视频主体或是色彩冲击力强的视频，比如日出日落或者颜色鲜艳的花朵等，不适合用黑白滤镜。
>
> 2. 注重画面线条的布置，黑白滤镜会使视频画面中的线条加深，所以好的线条布置能够优化画面。
>
> 3. 对于人物的大头视频画面，最好不要采用黑白滤镜。

087 素描滤镜，展现视频线条美感

❶ 概念

素描，可以分为两个方面来理解，一方面是素，既然是素，所以画面色彩单一。描，可以理解为描绘，两者合在一起，就是单色的描绘。这一词汇主要是用在绘画上。短视频后期处理软件中的素描滤镜指的就是模仿绘画中的素描风格，使视频的画面变成绘画中的素描。

❷ 作用

为视频添加素描滤镜，能将视频中真实的画面变成铅笔素描的效果，为视频增添不一样的视觉感受，使视频看上去仿佛就像画出来的一样。

❸ 设置

能够为视频添加素描滤镜的手机短视频后期处理软件主要是乐秀 APP 和爱剪辑 APP，下面笔者来为大家详细讲解为视频添加素描滤镜的步骤。

(1) 乐秀 APP

打开乐秀 APP，选择相应视频进入视频编辑界面。❶选择"滤镜"选项，❷选择"素描"选项，❸点击✔按钮，即可完成视频素描滤镜的添加，如图 9-10 所示。

(2) 爱剪辑 APP

打开爱剪辑 APP，选择相应视频进入视频编辑界面。❶选择"滤镜"选项，❷选择"素描"选项，❸点击➡按钮，即可完成视频素描滤镜的添加，如图 9-11 所示。

图 9-10　在乐秀 APP 中为视频添加素描滤镜

图 9-11　在爱剪辑 APP 中为视频添加素描滤镜

专家提醒　素描滤镜更适合具有故事性的视频拍摄题材，能使视频的故事感加深。

088 老照片滤镜，分分钟制作出年代感

1 概念

老照片滤镜就是指模仿老旧照片泛黄风格的滤镜特效。

2 作用

老照片滤镜能将视频原本的画风改变为老旧泛黄的视频画面风格,能为视频带来怀旧感。

3 设置

具有老照片滤镜的视频处理软件很多,笔者在这里通过小影 APP、爱剪辑 APP 以及乐秀 APP 来为大家讲解如何为视频添加老照片滤镜。

(1) 小影 APP

打开小影 APP,选择相应视频进入软件默认的视频剪辑界面。❶选择"滤镜"选项,进入视频滤镜选择界面。小影 APP 中的老照片滤镜为一个怀旧复古的系列滤镜,其中一共有 5 款滤镜,分别是"黑胶""收录机""留声机""打字机"以及"磁带",❷笔者在这里选择的是"留声机"老照片滤镜选项,❸点击✓按钮,即可完成视频老照片滤镜的添加,如图 9-12 所示。

图 9-12　在小影 APP 中为视频添加老照片滤镜

(2) 爱剪辑 APP

打开爱剪辑 APP,选择相应视频进入视频编辑界面。❶选择"滤镜"选项,❷选择"老照片"选项,❸点击➡按钮,即可完成老照片滤镜的添加,如图 9-13 所示。

(3) 乐秀 APP

打开乐秀 APP,选择相应视频进入视频编辑界面。❶选择"滤镜"选项,❷选择"老照片"选项,❸点击✓按钮,即可完成老照片滤镜的添加,如图 9-14 所示。

图 9-13　在爱剪辑 APP 中为视频添加老照片滤镜

图 9-14　在乐秀 APP 中为视频添加老照片滤镜

> **专家提醒**　老照片总是给人很有韵味的感觉,如果是人像视频,老照片无疑会给人带来浓重的怀旧气息,为视频添加老照片滤镜,能使视频的画面更加富有岁月的韵味。在使用这款滤镜时,可以多用于街道、人物、建筑等方面的视频中,更能使视频与滤镜相得益彰。

089 FX滤镜，闪电/流星特效这么加

1 概念

视频后期处理中的 FX 是指动画特效，即视频后期处理的过程中添加到视频画面中的动画特效。

2 作用

为视频添加 FX 动画特效能为视频画面添加动态的特殊效果，增强视频画面的动感，丰富视频画面的层次。

3 设置

FX 动画特效在很多视频后期处理软件中都存在，笔者在这里通过乐秀 APP、小影 APP 来为大家详细讲解如何为视频添加 FX 动画特效。

(1) 乐秀 APP

步骤 01 打开乐秀 APP，选择相应视频进入视频编辑界面。❶选择"FX 特效"选项，❷点击视频轨道播放指针，移动到需要添加 FX 动画的位置，❸点击按钮，进入视频 FX 动画编辑界面，如图 9-15 所示。

图 9-15 进入视频 FX 动画编辑界面

步骤 02 ❶选择"闪电"特效，即可为视频添加闪电 FX 动画特效，❷选择"流星"特效，即可为视频添加流星 FX 动画特效。❸点击"确认"按钮，即可完成视频 FX 动画特效的添加，如图 9-16 所示。

图 9-16 在乐秀 APP 中为视频添加 FX 动画特效

(2) 小影 APP

步骤 01 打开小影 APP，选择相应视频进入软件默认的剪辑界面。❶选择"FX 特效"选项，❷点击视频轨道播放指针，移动到需要添加 FX 动画的位置，❸点击 按钮，进入视频 FX 动画编辑界面，如图 9-17 所示。

图 9-17 进入视频 FX 动画编辑界面

步骤 02 ❶选择"闪电"特效，即可为视频添加闪电 FX 动画特效，❷选择"流星"特效，即可为视频添加流星 FX 动画特效。❸点击 按钮，即可完成视频 FX 动画特效的添加，如图 9-18 所示。

第 9 章 特效盛宴！打造滤镜 / 字幕 / 音乐特效

图 9-18 在小影 APP 中为视频添加 FX 动画特效

> **专家提醒**
>
> 乐秀 APP 与小影 APP 除了有"闪电"与"流星"FX 特效之外，还有众多其他神奇的特效，但是在使用部分动画特效时，APP 中并没有预先自行安装，还需要用户自己下载之后才能使用，希望大家能自己多尝试着变换视频的风格。

090 批量添加滤镜，应用于所有片段

❶ 概念

所谓批量添加滤镜就是指可以一次性为多个视频同时添加某一款滤镜特效，从而使所有的视频片段都具有该滤镜效果。

❷ 作用

为多段视频同时添加滤镜特效，相比于一步步为每一段视频添加滤镜特效来说，可以大大地节约时间与精力。

❸ 设置

在众多的手机短视频后期处理软件中，能够同时为多段视频批量添加滤镜的主要有乐秀 APP 与 FilmoraGo APP，下面为大家详细讲解其步骤。

(1) 乐秀 APP

打开乐秀 APP，选择多段视频进入视频编辑界面，笔者在这里选择的是两

211

段视频。❶选择"滤镜"选项，❷选择相应滤镜，❸点击 ⚙ 按钮，进入滤镜管理界面。❹选择"为所有片段添加此滤镜"选项，即可完成视频批量添加滤镜的设置，如图9-19所示。

图9-19 在乐秀APP中为视频批量添加滤镜

(2) FilmoraGo APP

打开FilmoraGo APP，选择多段视频进入视频编辑界面，笔者在这里选择的是两段视频。❶选择"滤镜"选项，❷选择"预置"选项，进入视频预置滤镜选择界面。❸选择相应滤镜，❹打开"应用全部"，❺点击"确定"按钮，即可完成视频批量添加滤镜的设置，如图9-20所示。

专家提醒 为多段视频批量添加滤镜虽然说省时省力，但是只有在这几段视频风格大致相同的情况下，才能保证一个滤镜能适合所有的视频片段，这也说明在视频与滤镜的选择上，要保证视频风格与滤镜风格的一致性。

图9-20 在FilmoraGo APP中为视频批量添加滤镜

091 添加视频转场，完美过渡

1 概念

转场这一专业名词，主要应用于影视剧的拍摄和制作中。但从名字上来看，转，即转换、转变；场，即场景；转场，也就是场景的转换。

影视剧中的转场主要分为技巧转场和非技巧转场。

技巧转场就是指通过后期制作出来的场景转换，还包括电子技术方面的转换，比如叠加、淡出、画面翻转、分屏等，以此来达到场景或段落的转换，本章所讲的转场属于后期处理的技巧转场。

非技巧转场就是指不是由后期制作出来的场景转换，而是在影视剧拍摄时镜头之间发生的场景转换。非技巧转场包括很多类型，主要有两个镜头之间的转场；同一场景之间的转场；利用旁白实现的转场；利用黑镜头实现的转场，也就是遮挡镜头，比如用某一事物将镜头完全遮住，观众看不见到底发生了什么；逻辑因果关系的转场以及特写转场等。

2 作用

如果将视频片段比作河的两岸的话，那么转场就是连接两岸的桥梁，起到一个过渡或者承上启下的重要作用，是视频拍摄中必不可少的专业技巧。

3 设置

具有转场效果的手机短视频后期处理软件有很多，笔者在这里通过美摄APP、小影APP、乐秀APP以及美拍大师APP来为大家详细讲解如何为视频添加转场效果。

(1) 美摄APP

打开美摄APP，选择多段视频进入视频编辑界面，笔者在这里选择的是两段视频。❶选择"转场"选项，❷选择相应转场，笔者选择的是"黄边下推"选项，选择好之后，❸点击✓按钮，即可完成视频的转场设置，如图9-21所示。

(2) 小影APP

打开小影APP，选择多段视频进入软件默认的剪辑界面，笔者在这里选择的是两段视频。❶选择"转场"选项，❷选择相应转场，笔者选择的是"推出"选项，选择好之后，❸点击✓按钮，即可完成视频的转场设置，如图9-22所示。

(3) 乐秀APP

打开乐秀APP，选择多段视频进入视频编辑界面，笔者在这里选择的是两段视频。❶选择"转场"选项，❷点击第二段视频图标，因为第一段视频不支持转场效果的设置。❸选择相应转场，笔者选择的是"纵横"选项，选择好之后，❹点击✓按钮，即可完成视频的转场设置，如图9-23所示。

图 9-21 在美摄 APP 中为视频添加转场效果

图 9-22 在小影 APP 中为视频添加转场效果

(4) 美拍大师 APP

打开美拍大师 APP，选择多段视频进入视频编辑界面，笔者在这里选择的是两段视频。❶选择"转场"选项，❷选择相应转场，笔者选择的是"几何"选项，选择好之后，❸点击 ✓ 按钮，即可完成视频的转场设置，如图 9-24 所示。

第 9 章 特效盛宴！打造滤镜/字幕/音乐特效

图 9-23 在乐秀 APP 中为视频添加转场效果

图 9-24 在美拍大师 APP 中为视频添加转场效果

专家提醒 既然转场是场景之间的转换，那么在数量上就有一定的规定，必须是两段或者两段以上的视频才能有转场。

转场是一个带有承接意义的词汇，单段视频是不存在承接关系的，就拿视频中的某一帧来说，这一帧所定格的画面只能是这一帧的事物，无法再做改变。而对于两段视频来说，就有一个很好的承接关系。

092 批量添加转场，高效编辑多镜头视频

① 概念

批量添加转场就是指同时对多段视频添加同一种转场效果。

② 作用

这种方式省时省力，不需要每个转场都重复一遍操作。

③ 设置

能够为视频批量添加转场的手机短视频后期处理软件不是很多，笔者在这里通过乐秀 APP 与 FilmoraGo APP 为大家讲解如何批量为视频添加转场效果。

(1) 乐秀 APP

打开乐秀 APP，选择两段以上的视频进入视频编辑界面，笔者在这里选择的是三段视频。❶选择"转场"选项，❷点击第二段视频图标，因为第一段视频不支持转场效果的设置。❸选择相应转场，笔者选择的是"合成"选项，选择好之后，❹点击 ⚙ 按钮，进入转场管理界面。❺选择"'合成'：为所有片段添加此转场"选项，即可完成视频批量添加转场的设置，如图 9-25 所示。

图 9-25 在乐秀 APP 中为视频批量添加转场

(2) FilmoraGo APP

打开 FilmoraGo APP，选择两段以上的视频进入视频编辑界面，笔者在这里选择的是三段视频。❶选择"转场"选项，❷选择"预置"选项，❸选择相应转场，笔者选择的是"百叶窗"选项，选择好之后，❹打开"应用全部"，❺点击"确定"按钮，即可完成视频批量添加转场的设置，如图 9-26 所示。

第 9 章 特效盛宴！打造滤镜 / 字幕 / 音乐特效

图 9-26 在 FilmoraGo APP 中为视频批量添加转场

> **专家提醒**　能为视频批量添加转场效果的软件除了上述的几款软件之外，还有一些软件属于当把视频导入软件中时，选择相应转场效果后，所有的视频就会自动添加该转场效果，而不需要人为操作，比如美拍大师 APP。

093 添加视频字幕，表达独特思想

❶ 概念

　　字幕，通俗一些的解释就是常见的出现在播放屏幕中的文字。专业一些来说，字幕就是影视中非画面、声音的部分，一般出现在屏幕下方，偶尔也会出现在屏幕的左边或者右边。

　　如今我们常说的字幕，主要是指出现在视频画面中的演员对白、片名、解说词等，让观众易于理解，或者对视频画面进行补充说明。

❷ 作用

　　字幕在影片中的作用可谓举足轻重，尤其是在有声影片的时代到来之后。

一方面，字幕可以显示出影片中画面无法表达的内容，比如某些故事发生的时间、地点以及出场人物的身份名称等，是对视频画面内容的补充。另一方面，是为了让那些听力不是很好的观众，可以通过字幕的方式更好地了解影片的内容。

3 设置

如今大部分手机短视频后期处理软件都能够为视频添加字幕，笔者在这里通过乐秀 APP 和巧影 APP 来为大家演示如何为视频添加字幕。

(1) 乐秀 APP

步骤 01 打开乐秀 APP，选择相应视频进入视频编辑界面。❶选择"字幕"选项，❷点击滑动视频轨道播放指针，滑动到需要添加字幕的位置。❸点击❹按钮，进入视频字幕输入界面，如图 9-27 所示。

图 9-27　进入视频字幕输入界面

步骤 02 ❶输入相应文字，输入完成之后，❷点击"确认"按钮，进入字幕编辑界面，❸选项可以调节字幕样式，❹选项可以调节字幕颜色，❺选项可以调节字体，❻选项可以调节字幕的位置，调节完之后，❸点击"确认"按钮，即可完成视频字幕的添加，如图 9-28 所示。

(2) 巧影 APP

打开巧影 APP，选择相应视频进入视频编辑界面。❶点击"层"按钮 ❤，❷选择"文字"选项 T，进入视频字幕输入界面，❸点击文本框输入相应字幕，输入完成之后，❹点击"确认"按钮，返回视频编辑界面。在视频编辑界面中可以对字幕的颜色、字体、在画面播放时的移动方式等进行调整，调整完毕之后，❺点击❻按钮，即可完成视频字幕的添加，如图 9-29 所示。

第 9 章 特效盛宴！打造滤镜 / 字幕 / 音乐特效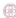

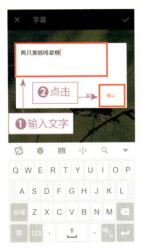 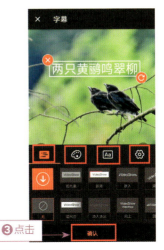

图 9-28　在乐秀 APP 中为视频添加字幕

专家提醒

想要做出优秀的字幕需要做到以下几点。

一是准确性。也就是说字幕制作好的成品不能有错别字。

二是可读性。观众在看到字幕的时候，能轻易读懂，而不是生涩难懂。

三是同一性。字幕所表达的意思要符合视频画面中所要表达的含义。

四是清晰性。也就是说字幕的出现，能够让观众更加清晰地明白影片所要表达的内容，是对视频画面内容的补充。

五是字幕的出现不能遮挡视频画面本身的内容，否则不利于观众的视觉感受和影片观赏。

图 9-29　在巧影 APP 中为视频添加字幕

094 更改字幕效果,与视频画面更加吻合

1 概念

字幕效果就是指字幕在视频中的呈现样式,在这里也可以称为字幕的动画效果,比如字幕淡入、字幕淡出、字幕旋转与翻转等。

2 作用

更改视频中的字幕效果,可以使字幕更加灵活生动,也能丰富视频的画面。与此同时,还能让字幕与视频更加契合。

3 设置

笔者在这里所讲的字幕效果主要是字幕淡入、字幕淡出、字幕旋转与翻转,下面通过巧影 APP 来分别介绍这三种字幕效果的设置步骤。

(1) 设置字幕淡入效果

打开巧影 APP,选择相应视频进入视频编辑界面,输入相应字幕,返回视频编辑界面。❶选择 ≡ 选项,❷选择"淡入"选项 ◐,进入淡入效果选择界面,❸选择相应的选项,笔者在这里选择的是"顺时针旋转"特效,❹点击 ✓ 按钮,即可完成视频字幕淡入效果的设置,如图 9-30 所示。

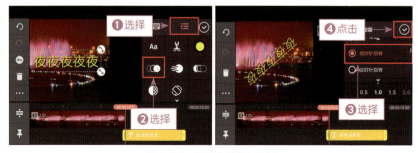

图 9-30 设置字幕淡入效果

巧影 APP 中的字幕淡入效果除了"顺时针旋转"之外,还有"流行""向右滑动""向左滑动""向上滑动""淡化""放下""放大""逐个字母""橡皮图章"等二十多种不同的淡入效果。

(2) 设置字幕淡出效果

打开巧影 APP,选择相应视频进入视频编辑界面,输入相应字幕,返回视频编辑界面。❶选择 ≡ 选项,❷选择"淡出"选项 ◐,进入淡出效果选择界面,❸选择相应的选项,笔者在这里选择的是"淡出"特效,❹点击 ✓ 按钮,即可完成视频字幕淡出效果的设置,如图 9-31 所示。

第 9 章 特效盛宴！打造滤镜／字幕／音乐特效

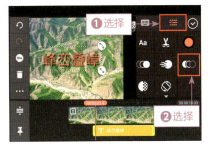 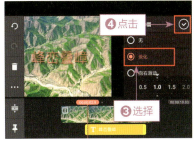

图 9-31 设置字幕淡出效果

(3) 设置字幕旋转与翻转效果

打开巧影 APP，选择相应视频进入视频编辑界面，输入相应字幕，返回视频编辑界面。❶选择 选项，❷选择"旋转翻转"选项，❸选择"左右翻转"，❹选择"逆时针旋转"，❺点击 按钮，即可完成视频字幕旋转与翻转效果的设置，如图 9-32 所示。

图 9-32 设置字幕旋转与翻转效果

专家提醒　巧影 APP 除了可以为视频字幕添加淡入、淡出、旋转与翻转效果之外，还可以为字幕添加动画效果。当然，能够为字幕添加动画效果的软件除了巧影 APP 之外，还有 FilmoraGo APP。

095　制作半透明字幕，形成文字水印

❶ 概念

水印，大家可以将其理解为像水一样的印记，水是无色透明的，但又能看见，

221

所以水印在很大程度上也具有这样的优点，大部分的水印都是半透明的样式。

水印主要是针对数字对象来说的，比如图片、视频、声音等。一般分为可见水印和不可见水印，可见水印是依靠肉眼就能看见，而不可见水印则需要一定的工具才能看见。笔者在这一节所讲的就是可以看见的半透明水印。

❷ 作用

水印是现在很多人用来保护版权、辨别真假的工具。将作品添加上自己的水印，可以有效地防止别人盗用与冒用。

❸ 设置

对于半透明字幕水印的制作，笔者在这里通过巧影 APP 和乐秀 APP 来为大家详细讲解其步骤。

(1) 巧影 APP

打开巧影 APP，选择一段待处理的手机视频，进入视频编辑界面，为视频添加完字幕之后，返回到视频编辑界面。❶选择 ≡ 选项，❷选择"阿尔法（不透明度）"，❸点击 ⓐ 按钮向下滑动调节字幕透明度，调节完毕之后，❹点击 ⊙ 按钮，即可完成视频字幕半透明水印效果的制作，如图 9-33 所示。

图 9-33　在巧影 APP 中制作半透明水印

(2) 乐秀 APP

打开乐秀 APP，选择相应视频进入视频编辑界面，输入相应文字之后，进入字幕编辑界面。❶选择 ⚙ 选项，❷选择"不透明度"选项，❸点击"滑动"按钮向左滑动，调节字幕透明程度，调节完毕之后，❹点击"确定"按钮，即可完成视频半透明水印的制作，如图 9-34 所示。

> **专家提醒**　水印尽管是半透明的，但是依然不要将视频的主体遮挡住，如果一定要将主体遮挡，也要注意即使在有水印的情况下，视频主体依然能被清晰地看见。

图 9-34 在乐秀 APP 中制作半透明水印

096 录制语音旁白，把想说的话录下来

❶ 概念

旁白是指影视剧中的角色或者非剧中角色对观众说的解说词，属于影视剧和戏剧的专有名词，目的在于用声音的形式介绍剧情走向、剧情内容，甚至是角色的内心独白等。

❷ 作用

旁白能够弥补影视剧中光靠画面和角色的对话展现不出来的内容，或者用于观众看不懂、不清楚的情节交代。

手机视频拍摄中的旁白录制，一方面为了让观众更加容易理解拍摄者想要表达的深层意思，或者让观众更简单清楚地观看视频内容。另一方面主要是为了将视频中不容易展现出来，但又确实存在的内容表达出来，使视频内容更加完整。

❸ 设置

能够为视频录制语音旁白的手机短视频后期处理软件很多，下面笔者通过乐秀 APP 与 FilmoraGo APP 为大家详细讲解如何为视频录制语音旁白。

(1) 乐秀 APP

打开乐秀 APP，选择相应视频进入编辑界面。❶选择"声音"选项，❷点

击视频轨道上的播放指针,移动到录音起点,❸点击"录音"按钮,即可开始录音。一般来说,录音的时间要少于或者等于视频总长度,录制好了之后,再次点击"录音"按钮就可以停止录音,如果录音的时间超过了视频总长度,软件便会自动停止录音,也就是说超出视频长度的录音是作废的。❹点击✓按钮,即可完成视频语音旁白的录制,如图9-35所示。

图9-35 在乐秀APP中为视频录制语音旁白

在乐秀APP中录制好声音旁白之后,可以对录制的声音与视频原本的声音比重进行调节,还可以对录制的声音进行变声处理,让语音旁白更加有趣。

(2) FilmoraGo APP

打开FilmoraGo APP,选择相应视频进入视频"编辑"界面。❶选择"录音"选项,❷点击"录音"按钮即可开始录音,❸录音完成之后,再次点击"录音"按钮就可以停止录音,如果录音的时间超过了视频总长度,软件便会自动停止录音,也就是说超出视频长度的录音是作废的,❹点击"确定"按钮,即可完成视频语音旁白的录制,如图9-36所示。

图9-36 在FilmoraGo APP中为视频录制语音旁白

图 9-36 在 FilmoraGo APP 中为视频录制语音旁白（续）

> **专家提醒** 在为视频录制语音旁白的时候，最好在录音室采用专业的录音设备进行录音，如果没有专业的设备，可以戴上耳机进行录音，也能很好地保证声音录制的干净。

097 添加背景音乐，喜欢的音乐随心用

① 概念

背景音乐就是穿插在视频中的音乐。

② 作用

音乐是人们抒发真实情感的一种艺术，具有节奏感和旋律感。在很大程度上，音乐是人内心真实情感的表达，很容易引发人们的共鸣，所以音乐对人往往有很强大的情感牵引力。在手机视频中插入音乐，也是因为音乐能够对人的思想情感产生影响。

③ 设置

笔者在此通过 FilmoraGo APP 与火山小视频 APP 来为大家详细讲解为视频添加背景音乐的步骤。

(1) FilmoraGo APP

打开 FilmoraGo APP，进入视频编辑界面。❶选择"配乐"选项，❷点击 ◉ 按钮，进入音乐选择界面。❸选择相应音乐，❹对音乐进行裁剪，裁剪好之后，❺点击"确定"按钮，即可完成视频背景音乐的添加，如图 9-37 所示。

图 9-37 在 FilmoraGo APP 中为视频添加背景音乐

(2) 火山小视频 APP

步骤 01 打开火山小视频 APP,进入待处理的视频拍摄界面。❶选择"相册"选项,❷选择一段待处理的视频,进入视频裁剪界面,❸在界面下方对视频进行时长裁剪,只留下 15 秒的视频,❹点击"下一步"按钮,进入视频编辑界面,如图 9-38 所示。

图 9-38 进入视频编辑界面

步骤 02 ❶点击"音乐"按钮,进入视频在线音乐界面,❷选择音乐类型,笔者选择的是"欧美"音乐,进入欧美音乐选择界面。❸选择相应音乐,❹点击"确认"按钮,进入音乐裁剪界面,如图 9-39 所示。

第 9 章 特效盛宴！打造滤镜 / 字幕 / 音乐特效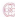

图 9-39 进入音乐裁剪界面

步骤 03 ❶滑动选择音乐起点，❷点击"确认"按钮，即可返回视频编辑界面，当"音乐"选项右下角出现 ✓ 符号，则说明音乐添加成功，如图 9-40 所示。

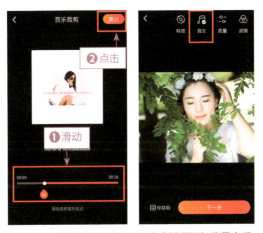

图 9-40 在火山小视频 APP 中为视频添加背景音乐

> **专家提醒**　音乐按照不同的分类方法，可以分为众多类型，比如流行音乐、古典音乐、爵士乐、抒情音乐、伤感音乐、古风音乐、现代音乐等。众多的音乐种类，也就要求我们在为视频添加音乐时，要根据视频的拍摄主题来选择合适的音乐。

098 应用多段音乐，一段视频多重背景音乐

❶ 概念

应用多段音乐就是指在一段视频中同时运用两段或者两段以上的背景音乐来对视频画面进行渲染。

❷ 作用

为一段视频应用多段背景音乐，可以使视频的层次变得更加丰富，也能让观众的听觉感受变得更加多元化。

❸ 设置

笔者在这里通过乐秀 APP 与美摄 APP 来为大家详细讲解如何为视频添加多段背景音乐。

(1) 乐秀 APP

步骤 01 打开乐秀 APP，选择相应视频进入视频编辑界面。❶选择"多段音乐"选项，❷点击视频轨道上的播放指针，移动到开始添加音乐的位置。❸点击➕按钮，进入音乐选择界面，如图 9-41 所示。

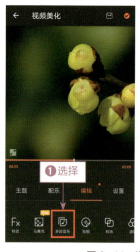 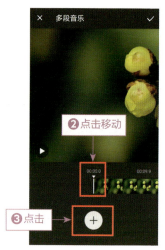

图 9-41 进入音乐选择界面

步骤 02 ❶选择相应音乐，❷点击"添加音乐"按钮，进入音乐编辑界面。当视频轨道上的音乐播放到一定位置，❸点击✓按钮，确定第一段音乐结束位置。❹点击➕按钮，进入第二段音乐选择界面，如图 9-42 所示。

第 9 章 特效盛宴！打造滤镜/字幕/音乐特效

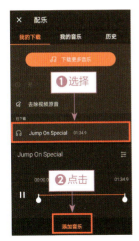

图 9-42　进入第二段音乐选择界面

步骤 03 ❶选择第二段音乐，❷点击"添加音乐"按钮，返回音乐编辑界面。可以看见视频轨道上有两段音乐轨道，❸点击■按钮，即可完成视频多段音乐的添加，如图 9-43 所示。

图 9-43　在乐秀 APP 中为视频添加多段音乐

(2) 美摄 APP

步骤 01 打开美摄 APP，选择相应视频进入视频编辑界面。❶选择"音乐"选项，❷选择"多段音乐"选项，❸点击视频轨道上的播放指针，移动到开始添加音乐的位置。❹点击■按钮，进入音乐选择界面，如图 9-44 所示。

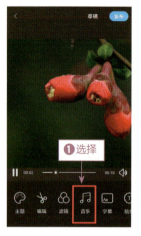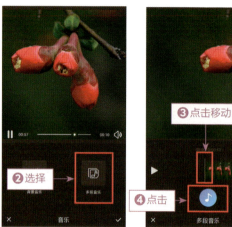

图 9-44 进入音乐选择界面

步骤 02 ❶选择相应音乐，❷点击"使用"按钮，返回音乐编辑界面。❸在视频轨道上，拖曳移动音乐至相应位置，将视频播放指针移动到第二段音乐添加。❹点击 🎵 按钮，进入第二段音乐选择界面，如图 9-45 所示。

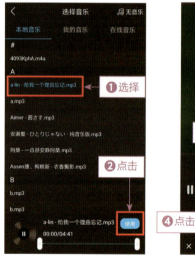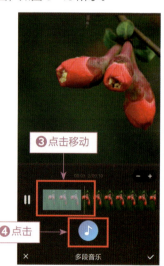

图 9-45 进入第二段音乐选择界面

步骤 03 ❶选择第二段音乐，❷点击"使用"按钮，返回音乐编辑界面。可以看见视频轨道上有两段音乐轨道，即为完成视频多段音乐的添加，如图 9-46 所示。

第 9 章 特效盛宴！打造滤镜 / 字幕 / 音乐特效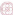

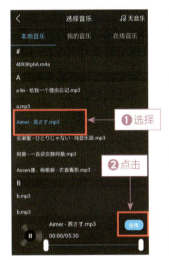

图 9-46 在美摄 APP 中为视频添加多段音乐

> **专家提醒** 对于添加多段音乐，大家注意音乐风格要与视频风格相适应。此外，音乐与音乐之间的风格也要相互适应与配合。

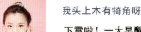

我头上木有犄角呀

下雪啦!一大早醒来看见外面白茫茫一片,爬起来拍个照呀(大笑脸……)新年第一场雪,今定是个丰收年,加油,新的一年一切都是新开始!!

第 10 章

点赞到爆!朋友圈的视频应该这么晒

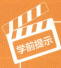

学前提示

视频经过前期的拍摄与后期的处理之后,并不表示视频的编辑已经结束了。

将视频发布与分享出去之后,才算编辑完成,也才能被更多的人看见,尤其是发布到朋友圈中,一定能刷一大波"存在感",让你的视频被点赞到爆!

099 输出格式，一定要选高清的

❶ 概念

输出格式就是指视频从后期处理软件导出到手机中时的视频标准格式。输出的格式越多，视频的兼容性越强。高清格式也就是指视频在输出的时候是高分辨率的格式。

❷ 作用

一般来说，不同的手机与平台，对于视频格式的要求是不一样的，只有对应的格式才能保证该段视频在手机或者某平台上能够正常且清晰地播放。另外，如果采用高清模式输出视频，就能保证视频画面的清晰度，有利于视频画面细节的展示。

❸ 设置

笔者在这里通过乐秀 APP 与小影 APP 来为大家详细讲解输出高清视频的步骤。

(1) 乐秀 APP

打开乐秀 APP，选择相应视频，完成视频的各项编辑之后，❶点击 ■ 按钮，❷选择"保存至相册"选项，进入视频输出界面，❸选择"高清模式"选项，即可完成视频高清格式的输出，如图 10-1 所示。

图 10-1　在乐秀 APP 中输出高清格式视频

(2) 小影 APP

打开小影 APP，选择相应视频，完成视频的各项编辑之后，❶点击"保存/上传"按钮，❷选择"保存到相册"选项，进入视频输出格式选择界面。❸选择"高清（720P）"或者"高清（1080P）"，即可完成视频高清格式的输出，如图 10-2 所示。

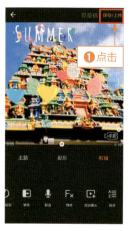

图 10-2　在小影 APP 中输出高清格式视频

> **专家提醒**　一般来说，高清格式的视频，其画面清晰度一定是很好的，但是在一些软件中高清格式是会员才能操作，所以如果不想花钱买会员，而且视频画面中没有太多细节需要刻意展示，那么采用标清输出也是可以的。

100　视频分享，APP 直接发布到朋友圈

❶ 概念

视频分享就是指将视频发布到某一平台上，让更多的人来观看。另外，视频在经过后期处理之后可以先不保存到手机中，直接发布到朋友圈中。

❷ 作用

APP 直接将编辑好的视频发布到朋友圈中，免去了将视频保存到手机的步骤，能更快地将视频发布到朋友圈。

第 10 章 点赞到爆！朋友圈的视频应该这么晒

3 设置

能够直接将编辑好的视频发布到朋友圈中的手机短视频后期处理软件有很多，笔者在这里通过视频大师 APP 为大家详细讲解如何将视频直接发布到朋友圈。

打开视频大师 APP，选择相应视频，完成各项编辑之后，❶点击✓按钮，❷选择"发布与分享"选项，❸添加视频文字描述，完成之后，❹点击"保存并分享"按钮，就可以将视频发布到朋友圈了，如图 10-3 所示。

图 10-3 将视频发布到朋友圈

专家提醒

如果想要把视频分享到微信朋友圈中，就需要使用微信号在视频后期处理软件中进行登录，这样才能保证视频最后发布到微信朋友圈。如果想要将视频分享到 QQ 空间中，就需要使用 QQ 号登录到该视频后期处理软件中。

101 小视频发布，朋友圈分享10秒小视频

1 概念

笔者这里的小视频发布是指对视频时长在 10 秒之内的视频进行朋友圈发布。

2 作用

10 秒小视频本身时间长度不长。此外，10 秒小视频在 WIFI 网络情况下是

235

可以自动播放的，能够让视频大面积地被人观看到。

3 设置

笔者在这里通过小影 APP 与逗拍 APP 来为大家演示如何将 10 秒小视频发布到朋友圈。

(1) 小影 APP

步骤 01　打开小影 APP，选择相应的 10 秒小视频，完成编辑之后，❶点击"保存/上传"按钮，弹出文本输入框，❷输入相应文字，❸点击"保存/上传"按钮，将 10 秒小视频上传至小影平台，如图 10-4 所示。

图 10-4　将 10 秒小视频上传至小影平台

步骤 02　❶选择"朋友圈"选项，进入朋友圈视频发布编辑界面，❷点击"发送"按钮，即可完成 10 秒小视频在朋友圈的发布，如图 10-5 所示。

图 10-5　在小影 APP 中将 10 秒小视频发布到朋友圈

(2) 逗拍 APP

步骤 01 打开逗拍 APP，选择相应的 10 秒小视频，完成编辑之后，❶ 点击"下一步"按钮，❷ 点击"发布"按钮，将 10 秒小视频发布到逗拍平台上，如图 10-6 所示。

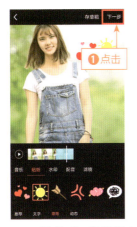
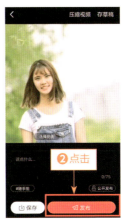

图 10-6　将 10 秒小视频发布到逗拍平台

步骤 02 ❶ 选择"朋友圈"选项，进入朋友圈视频发布编辑界面，❷ 点击"发送"按钮，即可完成 10 秒小视频在朋友圈的发布，如图 10-7 所示。

图 10-7　在逗拍 APP 中将 10 秒小视频发布到朋友圈

> **专家提醒**　部分手机短视频后期处理软件可以将视频直接分享到朋友圈，但是大部分手机短视频后期处理软件，尤其是具有视频社区功能的软件，就需要先将视频分享到该软件的社区平台之后，才能将视频分享到朋友圈中。

102 长视频发布,原来超过10秒也能分享

❶ 概念

长视频在这里主要指的是视频时长超过了 10 秒的手机视频。在手机短视频后期处理软件中,超过 10 秒的视频也能进行分享。

❷ 作用

10 秒以上的视频分享打破了之前只能上传 10 秒小视频的时间限制,即使是长的视频也能将其分享到朋友圈或者视频社区平台中。

❸ 设置

笔者在这里通过美摄 APP 来为大家详细讲解如何对超过 10 秒的视频进行分享。

步骤 01 打开美摄 APP,选择超过 10 秒的视频,完成编辑之后,❶点击"发布"按钮,❷点击"发布影片"按钮,进行视频上传。上传成功后,❸点击 按钮,进入视频分享选择界面,如图 10-8 所示。

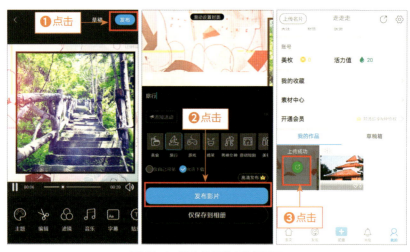

图 10-8 进入视频分享选择界面

步骤 02 ❶选择"朋友圈"选项,❷点击"发送"按钮,即可完成长视频在朋友圈的发布,如图 10-9 所示。

第 10 章 点赞到爆！朋友圈的视频应该这么晒

图 10-9 在美摄 APP 中对超过 10 秒的视频进行分享

> **专家提醒** 对长视频进行分享的步骤其实和小视频的分享步骤差不多，都是需要先将视频发布到相应的软件平台社区中，再从社区将视频发布与分享到朋友圈。

103 视频与文字并茂，增强阅读的趣味性

1 概念

所谓视频与文字并茂，就是指将视频分享到朋友圈的时候，还要为视频配上相应的文字。

2 作用

在视频分享时所配的文字，主要是为了让视频更有"曝光性"，很多人在只看到视频时可能不会点击观看，但是如果添加了具有吸引力的文字，就可以使人们对视频内容产生兴趣，从而观看视频。

3 设置

视频与文字并茂的设置主要是在视频已经进入朋友圈分享编辑界面之后的操作，所以笔者在这里通过美摄 APP 将视频分享到朋友圈，为大家讲解详细其步骤。

打开美摄 APP，将编辑好的视频分享到美摄平台上，进入视频分享选择界面，

❶选择"朋友圈"选项,进入朋友圈视频编辑界面。❷点击文本框输入相应文字,输入完成之后,❸点击"发送"按钮,就可以将视频与输入的文字分享到朋友圈了,如图10-10所示。

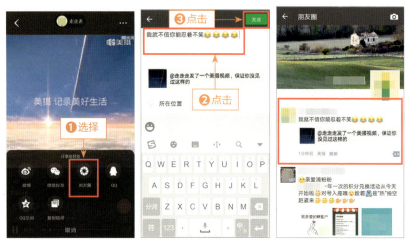

图10-10 在美摄APP中将视频与文字发布到朋友圈

> **专家提醒**
>
> 将视频分享到朋友圈时,对视频所输入的文字应该具有一定的吸引力,能够引起观众的兴趣、好奇心等,比如"世界上竟然会有这么大的虾?"或者"这么舒适的公交车站座椅没有人愿意坐一下,竟是因为这个原因!"等,这些文字其实也算得上是视频的另一个标题,能起到吸引观众目光的作用,所以大家在使用文字美化视频的时候,也要注意"说话"的艺术。

104 发布所在位置,朋友圈最佳广告位

❶ 概念

发布所在位置就是利用朋友圈发布时具有的定位功能,将视频发布者发布视频时所在的位置显示在发布的朋友圈上。

❷ 作用

如果是在一些出名的或者很多人想去的地方发布朋友圈,那么会更加吸引人们的注意力,比如巴黎、伦敦、普罗旺斯等。

3 设置

笔者在这里通过小影 APP 为大家详细讲解定位的设置步骤。

打开小影 APP，将编辑好的视频分享到美摄平台上，进入朋友圈视频分享编辑界面，❶ 在文本框中输入相应文字，输入完成之后，❷ 点击"所在位置"按钮，选择相应位置之后返回界面，可以看见所在位置上面变成了地名，❸ 点击"发送"按钮，就可以在视频发布时显示所在位置，如图 10-11 所示。

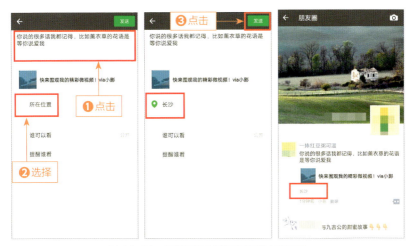

图 10-11 将视频发布到朋友圈的定位设置

专家提醒 大家在对即将发布的朋友圈进行定位设置时，一定要开启手机的定位功能，该功能在大部分手机中叫作"位置信息"功能，只有打开时才能搜索到大家所在的位置。

105 通过提醒谁看，@需要朋友圈关注的人

1 概念

提醒给谁看主要是针对性地让某人看见所发的朋友圈内容。

2 作用

@ 最早作为电子邮箱的一种符号，如今被广泛使用在社交平台中，能针对

性"呼叫"某人，所以在发布朋友圈时，@某人就能使某人得到消息，有一种及时呼叫的功能在其中。

3 设置

将美摄APP中的视频分享到朋友圈时，针对性@某用户的具体操作步骤如下。

打开美摄APP，选择一段视频，编辑完成后，分享至微信朋友圈编辑界面。❶选择"提醒谁看"选项，❷选择需要提醒观看的人，选择完毕之后，❸点击"确定"按钮，返回朋友圈编辑界面，❹点击"发送"按钮，即可完成视频提醒谁看的操作，如图10-12所示。

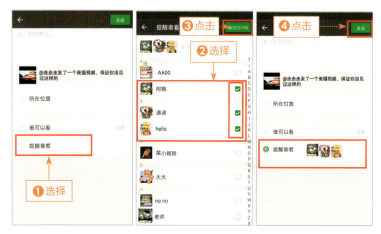

图10-12 通过提醒谁看@需要朋友圈关注的人

> **专家提醒** 一般来说，@某用户之后，某用户就会收到专门的朋友圈提醒，从而发现该条朋友圈。而且在对朋友圈进行编辑的时候，还可以设置该条朋友圈的公开程度，比如只给某一部分人看。

106 美拍分享，将小视频分享至美拍平台

1 概念

美拍分享就是将编辑好的视频分享到美拍平台。

❷ 作用

美拍 APP 是国内较大的、使用人数较多的短视频拍摄软件与分享平台，将视频分享到美拍平台上，能让视频的曝光率提高，而且由于美拍平台粉丝众多，还可以利用这一特性来扩大自己的粉丝群体。

❸ 设置

将视频上传到美拍平台的操作步骤如下。

打开美拍 APP，选择相应视频进入视频编辑界面，完成编辑之后，❶点击"下一步"按钮，进入视频分享编辑界面。❷输入相应分享文字，输入完成之后，❸点击"分享"按钮，即可将视频分享到美拍平台，如图 10-13 所示。

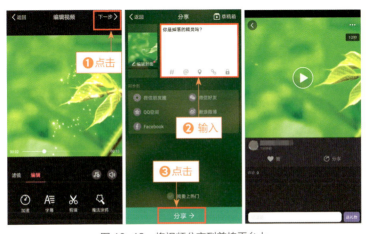

图 10-13　将视频分享到美拍平台上

> **专家提醒**　将视频分享到美拍平台之后，大家还可以从美拍平台将视频分享到其他的社交媒体，比如 QQ 空间、QQ 好友、微信朋友圈、微信好友等，还能复制视频链接，将视频分享到更多平台。

107　微博分享，将小视频分享至微博

❶ 概念

如今我们所说的微博主要是腾讯微博与新浪微博，当然新浪微博用户较多，所以笔者这一节所讲的就是如何将视频分享到新浪微博。

2 作用

使用新浪微博的人数众多，如果是粉丝量较大的博主将视频分享到微博上，那么关注量会更多，也就能让视频的关注度大幅度提升。

3 设置

能将视频分享到新浪微博的软件有很多，笔者在这里通过小影 APP 为大家详细讲解将视频分享到新浪微博的步骤。

打开小影 APP，选择相应视频，编辑好之后上传至小影平台，上传成功之后，在个人中心找到该视频，❶点击"分享"按钮 ，❷选择"新浪微博"选项，进入新浪微博编辑界面。❸点击"发送"按钮，即可将视频分享到新浪微博，如图 10-14 所示。

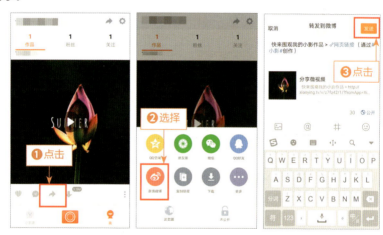

图 10-14 将小影平台的视频分享到新浪微博

> **专家提醒**　将视频分享到新浪微博，一般来说只有粉丝能看见，如果粉丝比较少，又没有进行相应的推广，那么视频的观看量就会比较低。当然，如果视频的文案与内容都很有趣，就会赚到较高的人气。

108 邮件发送，将视频打包发送给亲朋好友

1 概念

邮件发送就是指将视频通过邮件的方式分享给特定的好友。

第 10 章　点赞到爆！朋友圈的视频应该这么晒

2 作用

使用邮件将视频分享给亲朋好友更加具有针对性，能实现一对一的视频交流，确保了视频的保密性或安全性。

3 设置

笔者在这里通过 FilmoraGo APP 来为大家详细讲解通过邮件分享视频的操作步骤。

步骤 01　打开 FilmoraGo APP，选择相应视频进入编辑界面，编辑完成之后，❶ 点击"保存"按钮，❷ 选择"邮件"选项，进入视频邮件分享编辑界面，如图 10-15 所示。

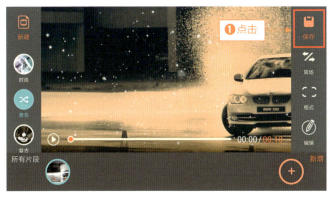

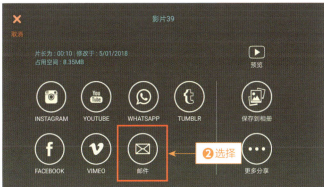

图 10-15　进入视频邮件分享编辑界面

步骤 02　❶ 点击"收件人"栏目框，❷ 点击"收件人添加"按钮，进入收件人选择界面，❸ 选择相应的收件人选项，❹ 点击 ✓ 按钮，返回邮件发送界面，❺ 点击"发送"按钮 ▷，即可完成视频的邮件分享，如图 10-16 所示。

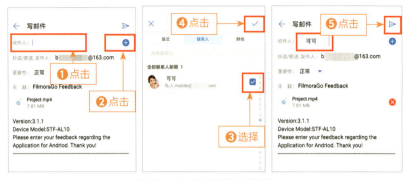

图 10-16 通过邮件分享视频

专家提醒 对于已经发出去的邮件是无法撤回的,即使是自己将它删除,别人依然能收到。所以在通过邮件发送视频的时候,一定要认真仔细地选择收件人。

手机短视频拍摄与后期大全
轻松拍出电影级大片

案例篇

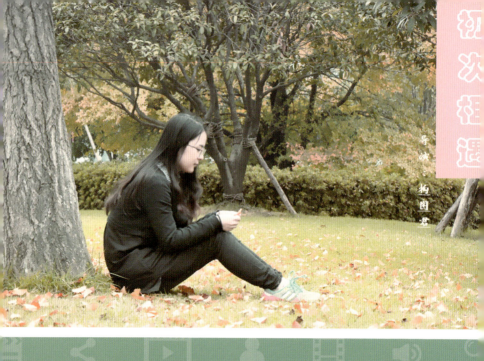

第 11 章

当回导演！微电影：《初次相遇》

手机可以用于微电影的拍摄，微电影由于时间长度较短，一般只有几分钟，所以也可以采用拍摄短视频的方式拍摄微电影。本章笔者就为大家讲解如何用手机拍摄《初次相遇》的微电影。

11.1 实例分析

微电影，顾名思义，就是微型电影，播放时长一般介于几分钟到一个小时之间，属于碎片式的电影类型。一般来说，微电影虽然时长较短，但也是一个完整的故事。

微电影的创作时间短，制作成本也非常小，所以多用于产品推广、公益教育或者特定主题的视频拍摄。想要使用手机拍摄微电影，首先要知道什么样的拍摄方法能拍到好的画面。本节笔者就为大家讲解在拍摄微电影时，哪些拍摄方法能拍摄出好的视频画面。

11.1.1 实例效果欣赏

在讲解《初次相遇》与电影的拍摄技术之前，笔者先在这里向大家展示视频所呈现的效果，如图11-1所示。

图11-1 《初次相遇》微电影效果

11.1.2 实例技术点睛

想要拍好微电影，需要在拍摄之前掌握一些拍摄微电影必须要了解的拍摄方法。下面笔者就来向大家介绍三种拍摄《初次相遇》微电影时十分实用的拍摄方法，当然这些方法在拍摄其他微电影时也十分实用。

1 仰拍

一般将需要抬头拍摄的统称为仰拍。仰拍能使拍摄主题显得高大伟岸，在

拍摄《初次相遇》微电影时，采用蹲着或屈腿的仰拍方式拍摄，目的就是使微电影中的人物显得高挑修长，这样拍摄出来的人物才会更加好看，如图 11-2 所示。

图 11-2　仰拍使人物显高显瘦

仰拍有利于增加视频画面的透视感，又因其仰拍角度的不同，还可以出现不同的拍摄效果。

2 平拍

平拍就是指手机镜头与视频拍摄主体处于同一视平线上的视频拍摄方式。

一般来说，站着平拍或者与拍摄主题处于一个高度，不会使视频主体因拍摄角度的不同而发生变形的情况，能够保证视频主体的真实性。在拍摄《初次相遇》微电影时，采用这种拍摄方式能保证视频中人物的正常形态，如图 11-3 所示。

图 11-3　平拍使画面更真实

3 道具拍摄

在拍摄《初次相遇》微电影时,只有人物之间的碰撞远远不能使故事的内容丰富,而且既然是微电影的拍摄,自然也要用到电影拍摄的技巧,那就是利用道具推动故事的发展。道具可以是身边随手可得的事物或者是精心策划的东西。

图 11-4 所示的视频画面中的道具是男女主角手中的书,作为男女主角第一次相遇,这本可能是两个人共同感兴趣的书就起到了推动故事发展的作用。

图 11-4 采用道具进行微电影的拍摄

11.2 视频制作过程

除了微电影拍摄前期必须掌握的拍摄技术之外,下面就到了最重要的时刻,那就是视频的拍摄。视频的拍摄期尤为重要,因为这决定了视频最终的效果会是什么样的。

11.2.1 电影画面的拍摄

关于《初次相遇》微电影的视频拍摄,大家可以采用手机自带相机中的视频拍摄功能,也可以利用其他的短视频拍摄软件来进行视频的拍摄。

在视频拍摄时要注意手机电量充足,最好准备移动电源。此外,为了防止视频拍摄的画面摇晃,大家可以使用手机三脚架来固定手机。

另外,如果不是视频有特殊的天气要求,笔者建议大家最好选择天气晴朗的日子进行拍摄,这是因为天气晴朗的日子拍摄出来的画面更加清晰,人物的皮肤状态也会更好一些。

笔者在这里就以手机自带相机中的视频拍摄功能来进行拍摄，为了防止长镜头容易出错的问题，建议大家最好使用分镜头拍摄，也就是将完整的剧情分成很多小段的视频来进行拍摄。

在拍摄时打开手机相机，❶点击"录像"按钮，切换至视频拍摄界面。❷点击"开始录制"按钮，即可进行视频录制，大家可以根据视频画幅的需求选择横画幅或者竖画幅，笔者选择的是横画幅，只需要在拍摄时将手机横过来就可以实现横画幅的拍摄了，如图 11-5 所示。

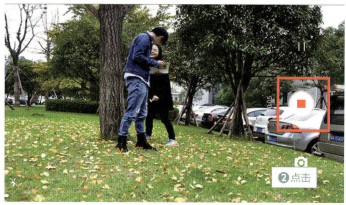

图 11-5　用手机视频拍摄功能拍摄横画幅视频

11.2.2　剪辑视频画面的片段

视频拍摄完成之后，要对视频进行剪辑，保留最重要以及最精彩的部分，而对于无关紧要的甚至是没有太多用处的"废片"，就可以用乐秀 APP 的视频剪辑功能将它剪掉，其具体的步骤如下。

打开乐秀 APP，选择相应视频，进入片段编辑界面，❶选择"裁剪"选项，

❷点击视频轨道上的裁剪指针,移动到需要裁剪的视频位置,两个指针中间的视频片段为保留的视频片段。选择好之后,❸点击"确认"按钮,完成视频剪辑,如图 11-6 所示。

图 11-6　剪辑视频画面片段

在对视频进行剪辑的时候要注意视频剪辑的准确性,不要因为粗心大意把重要的视频片段也给剪掉了。如果是新手,视频剪辑的时候可以采取一边预览一边剪辑的方式,将错误降低到最低。

11.2.3　对多镜头进行合成操作

在使用手机拍摄微电影时,如果不是拍摄技巧很好,很难直接用一个长镜头就将整部微电影拍摄下来,一般都会选择分段拍摄,再将分开的小片段合成一整段视频,从而完成微电影的完整故事,这就叫镜头合成。

在乐秀 APP 中,想要将几段视频合成为一整段,其实只要将几段视频按顺序添加到视频编辑界面,在视频编辑界面中的视频就已经是合成为一整段视频的效果,但如果想让视频与视频的交界处更加自然顺畅,还需要采用乐秀 APP 的转场效果对视频进行处理,其步骤如下。

打开乐秀 APP,合成《初次相遇》多段视频,笔者在这里以两段视频片段为例,进入视频编辑界面。❶选择"转场"选项,❷点击第二段视频,因为第一段视频不支持转场效果,进入转场选择界面。❸选择"合成"转场选项,❹点击✓按钮,即可将两段视频合成一段,如图 11-7 所示。

图 11-7 对两段视频进行合成

对两段以上的视频进行合成，所采用的方法与两段视频的合成方法是一样的，不同的是每两段视频中间就需要加入一次转场效果，大家可以自己去尝试将多段视频以转场的方式合成一整段视频。

11.2.4 通过滤镜处理电影画面

为视频添加滤镜可以改变视频画面的风格与色调，图 11-8 所示为添加滤镜前后的视频画面的对比。

图 11-8 添加滤镜前后的视频画面的对比

用乐秀 APP 为视频进行滤镜处理的具体步骤如下。❶选择"滤镜"选项，❷选择相应滤镜，笔者选择的是"日系"滤镜选项，❸点击✓按钮，即可完成视频"日系"滤镜的添加，如图 11-9 所示。

第 11 章 当回导演！微电影：《初次相遇》

 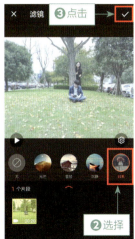

图 11-9 为视频添加"日系"滤镜

11.2.5 在视频中添加字幕效果

添加字幕是为了向观众交代男女主角之间的对话，以及与故事发展有关的详情。而标题字幕则是为了突出微电影的主题，让观众知道微电影讲了什么，以及剧情走向。为视频添加字幕的步骤如下。

步骤 01 打开乐秀 APP，选择相应视频进入视频编辑界面，❶选择"字幕"选项，❷拖动播放指针到需要添加字幕的片段，❸点击 ⊕ 按钮，进入字幕添加界面，如图 11-10 所示。

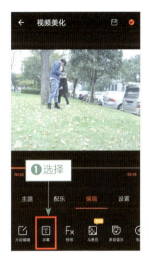 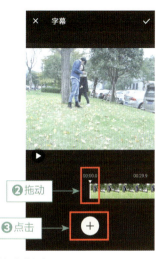

图 11-10 进入字幕添加界面

步骤 02 ❶在文本框中输入相应字幕,输入完成之后,❷点击"确定"按钮,进入字幕编辑界面。❸选择"字幕框"选项,❹选择相应字幕框,笔者在这里选择的是"现代黑"选项。❺点击"确认"按钮,即可完成视频字幕的添加,如图 11-11 所示。

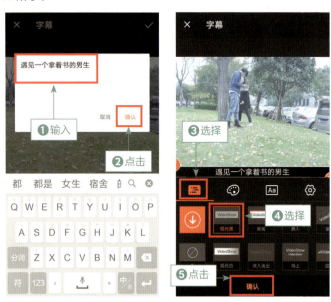

图 11-11 为视频添加标题字幕

在乐秀 APP 中除了笔者上述提及的"现代黑"字幕框选项,还有"现代白""新闻""跳入""淡入淡出"等选项。

此外,在字幕编辑界面中,还可以设置字幕的颜色、字体、对齐方式和透明度等,🎨选项可以改变字幕的颜色,🅰️选项可以改变字幕的字体,而⚙️选项则可以对字幕的对齐方式以及字体是否加粗或者倾斜进行编辑。由于篇幅有限,笔者就不一一介绍,大家可以按照自己的喜好,去逐一修改字幕样式。

11.2.6 为微电影录制语音旁白

为视频添加语音旁白,是对视频画面中人物事件的说明。一般来说语音旁白能够让观众更清晰地看懂整个故事的发展。用乐秀 APP 为视频添加旁白的步骤如下。

步骤 01 打开乐秀 APP,选择一段视频进入视频编辑界面,❶选择"声音"选项,❷拖动播放指针到要添加声音的片段,❸点击"录制"按钮 🎤,开始录音,

录音结束之后，❹点击 按钮，结束录音，进入声音编辑界面，如图11-12所示。

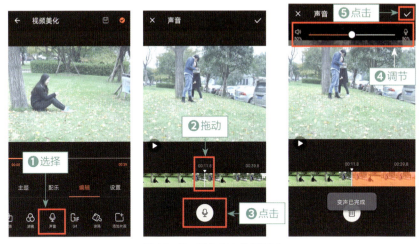

图11-12 进入声音编辑界面

步骤 02 如果不想用自己的声音，就可以为声音变声，❶点击 按钮，❷选择相应变声特效，笔者选择的是"女人"音效，❸点击"确认"按钮，返回声音编辑界面。❹调节视频原声与配音的音量比重，❺点击 按钮，即可完成视频语音旁白的添加，如图11-13所示。

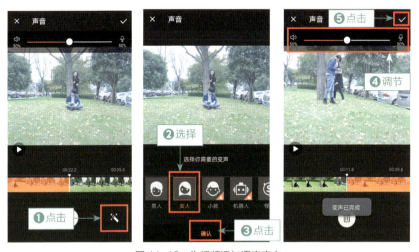

图11-13 为视频添加语音旁白

在为视频添加语音旁白之后，还可以为视频添加贴图或者涂鸦，让视频变得更加有趣，其具体步骤如下。

在乐秀 APP 中完成视频的合成、滤镜、字幕以及语音旁白之后，返回视频编辑界面，进入贴图编辑界面。❶拖动播放指针到要添加贴图的片段，❷点击■按钮，❸选择相应贴图，❹点击■按钮，即可完成视频贴图的添加，如图 11-14 所示。

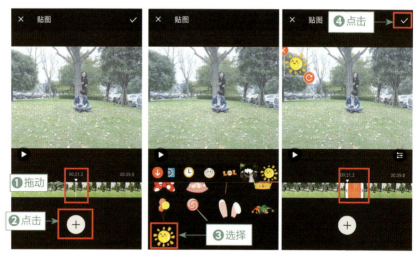

图 11-14 为视频添加贴图

11.3 视频后期过程

完成视频的后期编辑之后，还要将视频保存到手机或者发布到相应的视频分享平台，这样视频才会有更多的观众观看。笔者在这里主要讲解如何对视频进行输出，以及将视频分享到美拍平台。

11.3.1 将视频片段进行合成输出

对视频进行合成输出也就是对视频进行保存的一个过程，其基本的步骤如下。

打开乐秀 APP，选择《初次相遇》视频，完成视频合成、标题字幕添加、语音旁白录制等一系列编辑之后，❶点击■按钮，进入视频输出选择界面，❷选择"保存至相册"选项，进入视频输出界面。❸选择"高清模式"输出选项，即可完成视频高清模式的输出，如图 11-15 所示。

第 11 章　当回导演！微电影：《初次相遇》

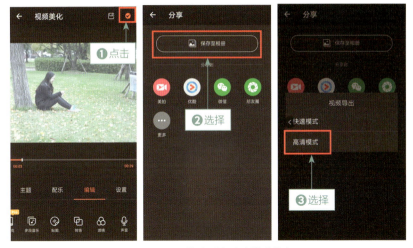

图 11-15　对视频进行高清模式输出

11.3.2　将输出的视频分享到美拍

在完成了视频输出之后，就可以将视频分享到美拍平台，将视频分享到美拍平台的操作步骤如下。

视频输出之后，❶选择"分享"选项，❷选择"美拍"选项，❸输入相应分享文字，❹点击"分享"按钮，即可将视频分享到美拍平台，如图 11-16 所示。

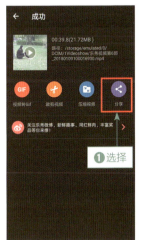 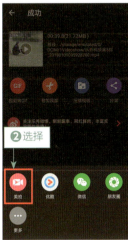 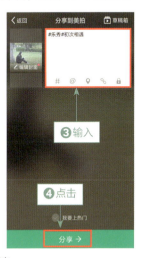

图 11-16　将视频分享到美拍平台

第 12 章

产品宣传！电商视频：《手机摄影》

学前提示

用手机拍摄视频时，往往从很小的拍摄主体上能看出视频拍摄的能力。很小的事物有很多，我们最常见但又不太容易拍好看的就有书。书很简单，但想要拍摄好确实有些难度，本章笔者就来教大家如何将图书视频拍摄得更有格调。

12.1 实例分析

想要将图书宣传广告拍摄好,就要知道图书的最佳拍摄方法,才能保证图书视频拍得更好。本节笔者就为大家讲解图书视频拍摄的实用方法。

12.1.1 实例效果欣赏

在讲解《手机摄影》的拍摄技术之前,笔者先在这里向大家展示视频所呈现的效果,如图 12-1 所示。

12.1.2 实例技术点睛

图书是一种看上去比较简单,但实际上拍摄起来却有一定难度的物体,它的立体感与变化性无法达到一个让人满意的地步,趋向扁平。下面笔者就为大家详细讲解怎样才能将图书拍好看的技巧。

❶ 先学会对焦

无论是平常的视频拍摄,还是要拍出好的景深效果,学会对焦是视频拍摄的第一步。对焦指的是对准拍摄对象,调整焦点距离,让视频拍摄对象清晰呈现的一个过程。只有对焦准确清晰了,才能保证视频拍摄主体的清晰,否则主体就会模糊。

在手机视频拍摄中,对焦的方式有两种,一种是触屏对焦,就是手指点击视频拍摄屏幕,就能实现对焦,如图 12-2 所示。

另一种是手动对焦,这种对焦需要在视频拍摄的设置中将音量键功能设置为对焦,只需按动音量键就可以实现对焦,如图 12-3 所示。

图 12-1 《手机摄影》视频效果

图 12-2　触屏对焦　　　　图 12-3　手动对焦

2 拍摄时靠近被摄体

在利用手机拍摄图书时，要靠近被摄物体。靠近图书进行拍摄主要有两方面的原因：第一，近距离拍摄才能保证图书的细节被拍摄到画面中；第二，靠近图书拍摄其局部，有利于展现图书局部的美感，比平时看到的拍摄整本书籍，又会产生不一样的感受。图 12-4 所示为近距离拍摄的图书内页的视频画面。

图 12-4　靠近书页进行拍摄

从上图可以看出，画面中牛排的纹路和色泽都能清晰地看清楚，而且近距离拍摄时取景独特，能给人特别的视频拍摄感受。

3 利用外置镜头

图书的视频拍摄算得上是近距离拍摄，近距离拍摄想要获得更好的效果还可以借助外置拍摄镜头。在图书的视频拍摄中，采用较多的外置镜头是手机微距镜头，以便更好地展现细节。

微距镜头就是在摄像头前面放置一个放大镜，放大镜的倍率越大，微距效果

也就越清晰，同时还会自动将无关的背景进行虚化处理，使画面看上去更干净整洁。图 12-5 所示为手机微距镜头展示。图 12-6 所示为拍摄的图书彩页视频画面。

图 12-5　手机微距镜头展示　　　　图 12-6　图书彩页视频画面

4 主体与环境的融合

在拍摄图书视频的时候，还要注意图书与拍摄环境的配合。如果图书与视频的拍摄环境不能融合，那么拍摄出来的图书视频自然也不会出彩。

拍摄图书视频，一般会选在室内，要想主体与环境不突兀，最好的方法就是找一个纯色的或者色彩单纯不复杂的拍摄背景，这样才能更好地突出拍摄主体，如图 12-7 所示。

图 12-7　图书与拍摄环境相融合

如果在户外拍摄图书视频，就要注意图书与户外的环境相融合，也可以选择纯色或者色彩单纯简单的环境进行视频拍摄，比如可以选择在天气好的时候将天空作为背景进行图书的视频拍摄。

对于图书的视频拍摄，一定要将图书的封面和内页展示出来，拍摄的视频既要让观众清楚这本书到底是讲什么的，也要让观众知道这本书有多大的价值。此外，图书的视频拍摄，多见于图书宣传广告，既然是广告，就要拍得有吸引力，有格调，这样观众在看到视频之后，才会有想要买的冲动。

12.2 视频制作过程

前面讲解了视频的前期拍摄需要注意的地方,下面笔者就用小影 APP 来为大家详细讲解《手机摄影》书籍的视频后期编辑过程是如何的。

12.2.1 视频画面的拍摄

完成前期准备工作之后,下面就进行视频的拍摄。一般来说,可以直接采用手机自带的视频拍摄功能来拍摄《手机摄影》图书的视频,也可以直接使用手机视频后期处理软件来进行视频的拍摄。但是在使用微距镜头拍摄《手机摄影》图书视频的时候,一定要注意以下两个方面。

一是距离越远景深越大,距离越近景深越小,所以拍摄时尽可能靠近被摄物体。二是拍摄微距时手要稳,不能抖动,一旦抖动,画面就会非常模糊,大家可以利用拍摄器材,比如无线快门、手机三脚架等辅助拍摄。

笔者在这里依然还是采用手机自带的相机功能来进行视频的拍摄,采用横画幅,也就是将手机横置,如图 12-8 所示。

图 12-8 用手机视频拍摄功能拍摄横画幅视频

12.2.2 对视频进行色调处理

1 亮度

当光线不好时,尤其在室内拍摄图书视频,就容易出现视频画面昏暗的情况,这会导致视频画面不清楚,细节无法体现,此时就需要对视频进行光线亮度的调节。用小影 APP 调节图书视频光线亮度的步骤如下。

打开小影 APP,选择相应视频进入软件默认的剪辑界面,❶选择"镜头编辑"选项,❷选择"调节"选项,❸选择"亮度"选项❇,❹点击"调节"按钮◯,向上滑动增加亮度,调节完毕之后,❺点击"确认"按钮,即可完成视频亮度的调节,如图 12-9 所示。

第 12 章 产品宣传！电商视频：《手机摄影》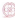

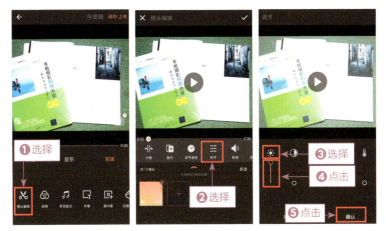

图 12-9 调整视频亮度

② 对比度

调整图书视频的饱和度，是为了让图书的色彩更加真实，使视频画面更加具有感染力和可信度。用小影 APP 调整图书视频饱和度的步骤如下。

打开小影 APP，选择一段图书视频，进入镜头编辑界面。❶选择"调节"选项，❷选择"对比度"选项◐，❸点击"调节"按钮◐，向上滑动调整对比度参数，调节完毕之后，❹点击"确认"按钮，即可完成视频对比度的调节，如图 12-10 所示。

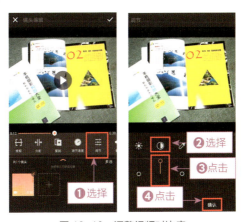

图 12-10 调整视频对比度

③ 饱和度

调整图书视频的对比度，是为了让视频主体更加突出和醒目。在图书视频中，也就是让图书能够更加突出。对比度太弱，则会导致图书与背景差距过小，影响

图书的主体地位。用小影 APP 调整图书视频对比度的步骤如下。

打开小影 APP，选择一段图书视频，进入镜头编辑界面。❶选择"调节"选项，❷选择"饱和度"选项🖉，❸点击"调节"按钮◯，向上滑动调整饱和度参数，调节完毕之后，❹点击"确认"按钮，即可完成视频饱和度的调节，如图 12-11 所示。

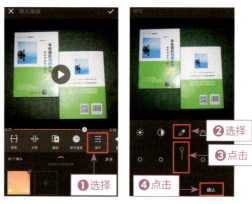

图 12-11　调整视频饱和度

小影 APP 除了可以调节视频的亮度、对比度、饱和度以外，还可以对视频的锐度和色温进行调节。△为锐度选项，可以更好地展示视频画面的细节。🌡为色温选项，可以调节视频画面的冷暖色调，向上滑动为增加暖色调，向下滑动为增加冷色调。

不管是调整图书视频的亮度、饱和度还是对比度，都要把握调节的尺度，一旦调节过度，除了会使图书视频失去真实感和美感之外，还会影响观众的视觉感受，所以要一边调节一边预览调节效果，以防调节过度。

12.2.3　应用FX滤镜处理画面

小影 APP 中的 FX 滤镜特效也就是动画特效，通过为视频画面增加动画效果，使视频画面拥有更多的动感特效。在小影 APP 中为视频添加动画特效的步骤如下。

步骤 01　打开小影 APP，选择图书视频进入软件默认的剪辑界面。❶选择"FX 特效"选项，❷点击视频轨道上的播放指针，将指针滑动到开始添加 FX 特效的位置。❸点击⊙按钮，进入 FX 特效添加界面。❹选择相应 FX 特效，笔者选择的是花瓣飞舞的动画特效。❺点击✓按钮，进入 FX 特效调整界面，如图 12-12 所示。

第 12 章 产品宣传！电商视频：《手机摄影》

 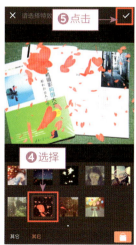

图 12-12 进入 FX 特效调整界面

步骤 02 ❶将视频播放指针移动到 FX 特效覆盖的橙色区域，❷点击 按钮，准备进行 FX 特效调整。❸点击视频轨道右侧的调节指针，向右滑动移动到 FX 特效结束的位置，笔者这里是直接移动到视频末尾，调整完毕之后，❹点击 按钮，即可完成视频 FX 特效的添加，如图 12-13 所示。

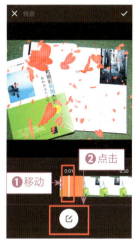 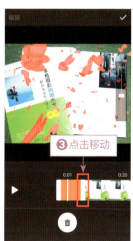 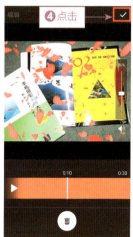

图 12-13 为视频添加 FX 动画特效

除了笔者上面添加的花瓣飞舞的动画特效之外，小影 APP 中的 FX 动画特效还有很多，比如火烧特效、彩绘气球飞舞特效以及光束特效等，如图 12-14 所示。大家可以根据自己图书视频的风格与特点，来进行 FX 特效的添加。

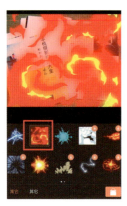

图 12-14　小影 APP 中其他 FX 动画特效

12.2.4 添加水印标签防止盗用

为图书视频添加字幕水印，比如图书出版社或者图书所属公司的字幕水印，能够增强图书视频的辨识度，防止视频被人盗用。在小影 APP 中可以用动态的文字来制作水印效果，也就是为视频添加动态字幕水印。用小影 APP 为图书视频添加动态字幕水印的操作步骤如下。

步骤 01　打开小影 APP，选择一段图书视频进入软件默认的视频剪辑界面。❶选择"字幕"选项，❷点击视频播放指针，移动到水印开始出现的位置，❸点击 T 按钮，进入字幕选择界面，如图 12-15 所示。

图 12-15　进入字幕选择界面

步骤 02　❶选择"动态字幕"选项 T ，❷选择相应的动态水印字幕样式，❸点击视频画面中的"请输入动态文字"按钮，进入动态文字输入界面。❹输入相应

文字，❺点击"确认"按钮，自动返回动态字幕水印调整界面，软件会自动将设置的动态字幕水印覆盖到视频结尾，完成之后，❻点击■按钮，即可完成图书视频动态字幕水印的添加，如图 12-16 所示。

图 12-16　完成图书视频动态字幕水印的添加

在完成动态字幕水印之后，大家可以将该字幕水印按照需要或者喜好移动到视频画面中的任何位置。此外，其实只要是小影 APP 的登录用户，用小影 APP 进行后期编辑的视频，保存输出之后，视频右下角就会带有登录用户 ID 的名称，这也算得上是一种防盗水印标签。

12.2.5　添加字幕说明产品作用

在视频后期处理中，还要为视频添加产品说明。在《手机摄影》图书视频中，也就是为该图书做一个字幕说明，让观众知道该图书的定位与内容。

用小影 APP 为图书视频添加说明字幕的步骤如下。

步骤 01　打开小影 APP，选择图书视频进入字幕选择界面。❶选择■选项，❷选择"无特效字幕添加《手机摄影》"选项■，选择之后，❸点击视频播放界面中的"请输入文字"按钮，进入字幕输入界面。❹输入相应字幕，❺点击"确认"按钮，返回字幕编辑界面，如图 12-17 所示。

步骤 02　返回字幕编辑界面之后，就可以对字幕的字体、颜色等进行调整了。笔者调整的是字幕的颜色。❶选择"字幕颜色调整"选项■，❷选择比较显眼的颜色，笔者选择的是黄色。调整完毕之后，❸点击■按钮，进入字幕调整界面。字幕往后覆盖视频，当覆盖到该字幕应该结束的位置，❹点击■按钮，就可以完成字幕的覆盖。❺再次点击■按钮，即可完成视频的字幕添加，如图 12-18 所示。

图 12-17 返回字幕编辑界面

图 12-18 为视频添加说明字幕

12.2.6 为视频录制语音旁白

为图书视频添加语音旁白，可以使视频画面更加生动直观。用小影 APP 为视频添加旁白的步骤如下。

打开小影 APP，选择图书视频进入默认的剪辑界面。❶选择"配音"选项，❷拖动播放指针到要添加声音的片段，❸长按"录制"按钮，开始录音，录

制完成之后,松开按钮,❹点击✓按钮,即可完成配音录制,如图12-19所示。

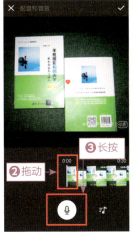
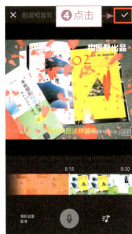

图 12-19　为视频录制配音

在为视频添加完语音旁白之后,还可以为视频添加各种动态精美贴纸等,让视频画面更加有趣,其具体的添加步骤如下。

打开小影APP,选择图书视频进入"剪辑"界面,❶选择"动态贴纸"选项,❷移动播放指针到要添加贴图的片段,❸点击 e 按钮,进入贴纸选择界面。❹选择相应贴纸,❺点击✓按钮,即可完成视频的贴图添加,如图12-20所示。

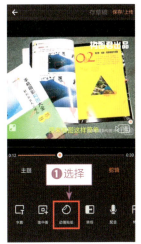
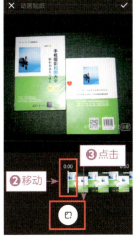

图 12-20　为视频添加贴图

12.3 视频后期过程

完成视频的后期编辑之后,还要将视频的各项后期编辑进行合成,所谓合成就是将后期的各项编辑与操作进行最终的渲染,使其成为一个整体的过程。合成之后还要对视频进行分享,笔者在这里就来教大家如何对视频进行合成与朋友圈分享。

12.3.1 将视频片段进行合成输出

对视频进行合成输出也就是对视频进行保存的一个过程,其基本的步骤如下。

打开小影 APP,选择图书视频,完成视频的滤镜、字幕、水印以及语音旁白等一系列编辑之后,❶点击"保存/上传"按钮,进入视频保存分享界面。❷选择"保存到相册"选项,❸选择"高清(720P)"输出选项,即可完成视频高清模式的合成输出,如图 12-21 所示。

图 12-21　对视频进行高清模式输出

12.3.2 将输出的视频分享到朋友圈

要想将视频分享到朋友圈,需要先将视频分享到小影平台,所以大家要先注册并登录小影平台,将视频分享到微信朋友圈的操作步骤如下。

步骤 01　视频输出之后,进入视频保存分享界面。❶输入分享文字,❷点击"保存/上传"按钮,开始将视频上传到小影平台,上传完毕之后,❸选择"朋友圈"选项,进入朋友圈视频分享界面,如图 12-22 所示。

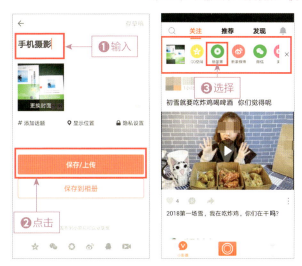

图 12-22 进入朋友圈视频分享界面

步骤 02 ❶输入朋友圈分享文字，❷点击"发送"按钮，即可将视频分享到微信朋友圈，如图 12-23 所示。

图 12-23 将视频分享到朋友圈

第 13 章

精彩呈现！延时摄影：《美丽黄昏》

学前提示

很多人都喜欢拍摄日落的震撼美景，相对于十几秒的短视频，日落算得上是一个较为漫长的过程，如何将半个多小时甚至是一两个小时的日落过程浓缩到十几秒中，就需要用到延时摄影。本章就来为大家讲解如何用延时摄影拍摄黄昏的壮美景观。

13.1 实例分析

本章所讲的《美丽黄昏》视频采用延时摄影的方式拍摄。在这里采用的是延时摄影 Lapse it APP，在拍摄前，需要先寻找拍摄美丽黄昏的最佳方法，只有找到好的拍摄方法，才能保证拍出好的黄昏视频，尤其是晴天有太阳时的黄昏。本节笔者就来教大家如何找到美丽黄昏的最佳拍摄方法。

13.1.1 实例效果欣赏

在讲解《美丽黄昏》视频的拍摄技术之前，笔者先在这里向大家展示视频所呈现的效果，如图 13-1 所示。

图 13-1 《美丽黄昏》视频效果

13.1.2 实例技术点睛

延时摄影的拍摄讲究技巧，下面笔者就来为大家介绍在拍摄延时摄影之前应该做哪些准备。

1 设置视频的对焦模式

拍摄黄昏的延时视频一般距离视频拍摄对象较远，如果在拍摄时不进行对焦设置，就会影响到视频拍摄主体画面的清晰程度。

延时摄影 Lapse it APP 中有多种对焦方式，用户可以根据自身或者拍摄主体的情况，自行设置视频拍摄的对焦方式，以便更好地对拍摄主体进行对焦，只有对焦设置好了，才能够更准确清晰地拍摄黄昏。

延时摄影 Lapse it APP 中的对焦方式一共有 5 种，分别是 Infinity、Auto、Macro、Continuous-video 以及 Continuous-picture，其中 Auto、Continuous-video 和 Continuous-picture 属于自动对焦，Continuous-video 和 Continuous-picture 是指在拍摄视频和拍摄图片过程中都能自动对焦，所以我们在拍摄的时候一般也会选择自动对焦，其设置步骤如下。

打开延时摄影 Lapse it APP，选择"拍摄"选项，进入延时摄影拍摄界面，❶选择"更多"选项，❷选择"对焦模式"选项，❸选择 Continuous-video 选项，即可完成视频对焦模式的设置，如图 13-2 所示。

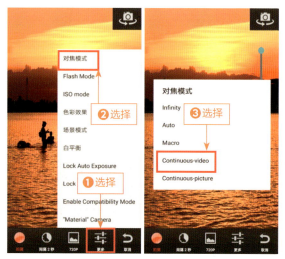

图 13-2　设置拍摄视频的对焦模式

2 准备好三脚架

在进行延时摄影时，一般拍摄时间较长，拍摄范围相对固定。只靠人端举手机拍摄日落，不太可能拍摄出稳定的视频画面。另外，长时间端举手机，也会造成身体酸软，导致拍摄的视频模糊晃动。所以在拍摄时最好采用手机三脚架来支撑手机，起到固定手机防止手机摇晃的稳定作用，如图 13-3 所示。

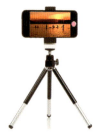

图 13-3　采用三脚架拍摄黄昏延时视频

13.2　视频制作过程

了解了前期拍摄需要注意的地方以后，下面笔者就用延时摄影 Lapse it APP 来为大家详细讲解《美丽黄昏》视频的制作过程。

13.2.1　拍摄延时视频画面

如果以上所有准备工作都已经做好了，就可以开始美丽黄昏的延时拍摄，具体拍摄步骤如下。

打开延时摄影 Lapse it APP，选择"拍摄"选项，进入延时摄影拍摄界面，

❶点击"拍摄"按钮 ■,开始视频拍摄,拍摄完毕之后,❷点击"停止"按钮 □,即可完成延时视频的拍摄,如图 13-4 所示。

图 13-4 拍摄美丽黄昏延时视频

除了可以使用延时摄影 Lapse it APP 来进行《美丽黄昏》的拍摄以外,还可以利用手机自带的相机功能进行延时摄影。

如今,随着手机摄影功能的不断发展与进步,很多手机自带的相机功能中,已经含有"延时摄影"拍摄模式,不需要采用专业的设备,只依靠手机就能完成。笔者在这里以华为手机为例为大家讲解手机拍摄延时摄影的步骤。

打开华为手机的相机功能,进入拍照界面之后,向右滑动屏幕界面,进入拍摄模式选择界面,❶选择"延时摄影"选项,❷点击"录制"按钮,即可完成手机自带相机的延时摄影拍摄,如图 13-5 所示。

图 13-5 手机自带相机的延时摄影拍摄

延时摄影功能并不是所有的手机相机中都有，有的手机相机中具有快镜头拍摄模式，也可以进行延时摄影的拍摄。此外，大家可以先用手机将视频拍摄下来，再用延时摄影 Lapse it APP 对拍摄的延时视频进行后期处理。不过在用手机拍摄延时视频的时候，要注意保持手机电量的充足，以防视频拍摄过程中手机因电量不足而关机，影响视频的拍摄。

13.2.2 剪辑与删除视频片段

拍摄视频，其实在很大程度上与拍摄影视剧是一样的，最怕的就是拖泥带水，要在有限的时间之内播放出最好的视频，当然要对视频进行修剪。

对延时视频进行修剪，主要是为了剪去一些没有太多用处或者对视频影响不大的片段，保留最好的视频画面。这样一来，就能让我们拍摄的《美丽黄昏》视频变得更加精炼和简单。

步骤 01 打开延时摄影 Lapse it APP，❶ 选择"图库"选项，❷ 选择软件默认的 Projects 选项，❸ 点击 按钮，进入视频格式选择界面，❹ 选择相应格式的美丽黄昏延时视频，笔者选择的是 MP4 格式的视频，也就是 MP4 VIDEO，进入视频导入界面，如图 13-6 所示。

图 13-6　进入视频导入界面

步骤 02 ❶ 将《美丽黄昏》视频导入延时摄影 Lapse it APP 中，❷ 点击视频画面图标，进入视频详情界面，如图 13-7 所示。

步骤 03 ❶ 选择"细节查看"选项，进入视频编辑界面。对于采用延时视频 APP 拍摄的视频，完成拍摄后，视频会自动跳入视频编辑界面。❷ 选择"修剪"选项，❸ 滑动视频轨道指针到相应片段，两个视频播放指针中间的部分为保留下来的视频片段，即可对视频进行修剪或者删除，如图 13-8 所示。

第 13 章 精彩呈现！延时摄影：《美丽黄昏》

图 13-7　进入视频详情界面

图 13-8　剪辑或删除视频片段

延时摄影的剪辑要十分注意保留重要部分，由于延时摄影是一个较长时间的视频拍摄，所以在拍摄的时候许多画面几乎相同，要很多画面组合在一起才能看出明显的区别。在进行剪辑时也要注意不要因为看上去差不多，或者没有太多变化，而将其全部裁剪。另外，一定要注意保留变化较大的片段，适当裁剪与删除，也要注意视频时长的把握。

13.2.3　通过滤镜调整视频色调

对延时视频进行滤镜的调整，可以使视频原本的色彩与风格发生变化。延时摄影 Lapse it APP 中的滤镜效果一共有 6 种，分别是 No effect（无效果）、Vivid colours（色彩鲜艳）、Vintage（老式效果）、Black&White（黑白效果）、Invert Colours（反转色彩）和 Old Film（老电影），笔者在这里以

Vivid colours（色彩鲜艳）效果为例为大家讲解其操作步骤。

打开延时摄影 Lapse it APP，选择相应的美丽黄昏延时视频进入视频编辑界面，❶选择"效果"选项，进入视频滤镜效果选择界面，❷选择 Vivid colours（色彩鲜艳）效果选项，即可为延时视频添加 Vivid colours（色彩鲜艳）效果，如图 13-9 所示，添加以后视频画面就会变得十分鲜艳。

图 13-9　为视频添加 Vivid colours（色彩鲜艳）滤镜效果

除了 Vivid colours（色彩鲜艳）滤镜效果十分惊艳以外，其他几款滤镜效果也十分出彩，图 13-10 所示的从左到右依次为 Vintage（老式效果）、Black&White（黑白效果）以及 Invert Colours（反转色彩）的效果展示。

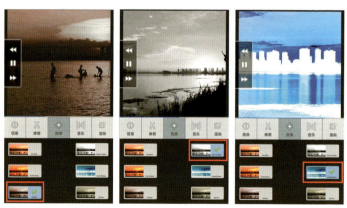

图 13-10　其他滤镜效果展示

13.2.4　对视频进行翻转设置

在延时摄影 Lapse it APP 中还可以对视频进行翻转设置，可以让《美丽黄昏》

延时视频看上去更加特别，具有个性。其具体的操作方法如下。

打开延时摄影 Lapse it APP，选择相应的延时视频进入视频编辑界面，❶选择"信息"选项，❷选择"镜像 X"选项，即可对视频进行左右翻转，而且还能使视频发生播放顺序上的转换，比如原视频是从左往右开始播放的，设置了"镜像 X"之后，视频会从右往左播放。❸选择"镜像 Y"选项，即可对视频进行上下翻转，如图 13-11 所示。

图 13-11　对视频进行翻转设置

除了可以让视频翻转之外，延时摄影 Lapse it APP 的"信息"选项中还可以显示视频播放时长，也就是选择 Timestamp 选项。"向后翻转"选项可以直接跳到下一段视频片段进行播放。而点击 ResumeCapture 按钮，就可以直接跳入视频拍摄界面。这些功能都可以让我们拍摄的视频变得更加有趣，希望大家能够多多尝试。

13.2.5　制作延时视频背景音乐

为《美丽黄昏》延时视频添加背景音乐，能使视频更有感染力，让观众更能被视频画面的内容所感染，其添加步骤如下。

步骤 01　打开延时摄影 Lapse it APP，选择相应的延时视频进入视频编辑界面，❶选择"音乐"选项，❷点击"添加音乐"按钮，进入本地文件夹，❸选择"音频"选项，进入本地音乐选择界面，如图 13-12 所示。

步骤 02　❶选择相应音乐，返回视频编辑界面，界面中出现了音频轨道，即完成了延时视频背景音乐的添加。如果对添加的音乐不满意，❷点击"删除音乐"按钮，对添加的音乐进行删除，再重新进行音乐的添加，如图 13-13 所示。

图 13-12　进入本地音乐选择界面

图 13-13　为延时视频添加背景音乐

13.3　视频后期过程

在对《美丽黄昏》视频进行各项后期编辑之后，就要对视频进行合成输出了，在延时摄影 Lapse it APP 中也就是"渲染"，将视频输出之后，才可以对视频进行朋友圈的分享。

13.3.1 将视频片段进行合成输出

所谓渲染输出，其实就是对完成各项调整之后的延时视频进行效果渲染，然后将其输出。渲染是延时视频后期处理的最后一道工序，目的就是将所有效果合成，其步骤如下。

打开延时摄影 Lapse it APP，选择相应的延时视频进入视频编辑界面，完成修剪、效果和音乐设置之后，返回视频编辑界面。❶ 选择"渲染"选项，❷ 点击左下方的"渲染的名字"按钮，弹出名字文本输入框，❸ 输入相应的渲染名字之后，❹ 点击"渲染"按钮，即可完成视频的渲染输出操作，如图 13-14 所示。

图 13-14　对视频进行渲染输出操作

> **专家提醒**　延时摄影 Lapse it APP 属于未完全汉化的软件，里面很多操作都是英文的，所以相对于使用完全汉化版的软件，延时摄影 Lapse it APP 可能会有些小困难，但是软件中的一些主要操作都已经汉化了，所以大家也可以放心使用。

13.3.2 将输出的视频分享到微博

在完成所有的后期编辑之后，可以将其分享到"新浪微博"平台，让更多的人观看，其具体的操作步骤如下。

打开延时摄影 Lapse it APP，视频输出成功之后，❶选择"出版"选项，❷选择"微博"选项，❸输入相应的分享文字之后，❹点击"发送"按钮，即可将视频发布到新浪微博平台，如图 13-15 所示。

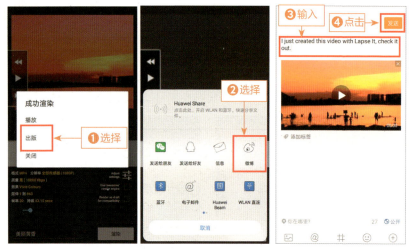

图 13-15　将视频分享到新浪微博

除了能将视频分享到新浪微博平台之外，也可以分享给指定的微信好友或者 QQ 好友，还可以将其分享到优酷平台，更能通过邮件一对一进行分享交流。